理性的藝術

廣梅芳　譯

The Rationality of Feeling

Learning from the Arts

David Best

給

Jennifer 和 Philip

作者簡介

　　大衛貝斯特（David Best）教授是英國劍橋大學哲學博士。現任威爾斯大學哲學教授及資深研究員；同時也是萊斯特德蒙佛特大學之資深學術研究員及榮譽教授；並且是國際中心教育戲劇研究和羅伯洛藝術設計學院當代藝術系之訪問教授及顧問；以及布雷頓赫爾藝術學院顧問。他最近剛收到芬蘭赫爾辛基之西貝流士音樂學院的邀請擔任訪問教授。貝斯特博士其他的傲人經歷如下：

　　貝斯特博士曾擔任伯明罕藝術設計學校之哲學教授，以及曼徹斯特都會大學戲劇電視學系之訪問教授和研究負責人。他也曾經擔任索賽克斯大學之訪問學人。

　　貝斯特博士赴俄演講時，曾獲殊榮受邀為愛爾米塔什協會成員。該協會隸屬於俄羅斯聖彼得堡之知名愛爾米塔什美術館，是由俄羅斯頂尖學者和藝術家組成，自前蘇聯時代創立至今一直致力促進文化和藝術發展。他是該協會唯一之外國成員，可見殊榮。

　　貝斯特博士曾擔任英格蘭和威爾斯之國家教育科學部顧問：負責表演團體評鑑及藝術教育之重新規畫。也曾受邀擔任葡萄牙和智利教育部長顧問。不久前才受邀擔任紐西蘭總理顧

1

問，協助建立全新的藝術教育體系。

　　最新著作《理性的藝術》在英國皇家藝術學院典禮上獲得英國教育研究會議大獎「年度最傑出及原創書籍」（1993）。他同時有另外三本著作，幾項專題論文，並有無數文章發表於多國學術性期刊。最近受邀為《時代》雜誌高等教育專刊撰寫一系列文章。

　　貝斯特博士曾受邀在許多國內外會議演講，足跡遍至紐西蘭、澳洲、智利、南非、香港、巴西、美國、加拿大、挪威、芬蘭和葡萄牙。他的學術興趣非常廣泛，但最知名的則屬心靈哲學、藝術哲學、藝術教育和一般教育領域。

　　貝斯特博士一直以來醉心參加藝術活動。他曾經擔任威爾斯藝術會議之行政成員多年，同時積極參與西格拉摩根劇院（學校及社區）和西格拉摩根青年劇院運作。他也是威爾斯舞蹈會議之榮譽副主席；中西部藝術協會顧問及中部藝術中心指定成員。同時是皇家莎士比亞劇團準會員以及傳統印度音樂舞蹈協會蘇達華尼的成員。

　　一九九三年英國演員工會，成員包括許多傑出演員、導演和劇團（例如皇家莎士比亞劇團）邀請貝斯特博士為一場戲劇教育之公聽會發表演說，受聽者包括英格蘭及威爾斯次長。

廣梅芳

　　台灣大學經濟系畢業，倫敦政治經濟學院社會暨組織心理碩士，現攻讀臨床心理並翻譯心理學及心靈方面書籍；譯作有《走進父親的花園》（探索）、《艾瑞克森——自我認同的建構者》、《憂鬱心靈地圖——如何與憂鬱症共處》、《慾望之心——了解賭徒心理》（張老師文化）等。

致謝詞

　　我要感謝所有曾經邀請我參加國際會議和大專院校演講的各國朋友，我從這些機會中受益良多。我同時要感謝許多來自各國哲學、戲劇、音樂、視覺藝術、舞蹈和教育界的朋友對我的作品所提出的關注及協助。我特別要感謝：芬蘭赫爾辛基西貝流士音樂學院、國家戲劇團、國家藝術設計教育學會，以及國家戲劇教師組織的經常性邀稿。我同時要感謝拙著在智利之行中所受到的熱烈關注。

　　我要特別謝謝我的好友，威爾斯大學聖大衛學院哲學系大衛克斑（David Cockburn）教授，我們之間的那些精采和具有啓發性的對話讓我受益良多。

　　我要謝謝珍妮佛柏德（Jennifer Bird）小姐給我的持續支持和鼓勵，她的校稿對本書功不可沒。我同時要感謝萊斯理里昂（Lesley Lyon）小姐對本書的關心，特別是她不計辛苦的為本書作文字處理。

　　我要謝謝鄭黛瓊小姐對本作品的興趣，以及她費盡心血排除萬難安排本書在台灣出版。

　　我同時要謝謝廣梅芳小姐擔任本書之中文翻譯；將英文翻譯成中文一定是一件非常艱辛的工作，我很感謝她所付出的心

力。

　　最後同時也是最重要的是，因為我一向非常景仰中國文
化，因此本書得以出版中文版，對我是一項無比的榮耀，我希
望本書可以為台灣老師們帶來一些新的啟發。

<div style="text-align: right">*David Best*</div>

譯者序

　　本書獨特之處在於這不光是一本探討藝術哲學的書籍，而是一場從社會學、文化人類學、科學角度出發之思想革命。要閱讀本書必須先擺脫心中對於所謂已知和標準的依賴，用一個全新的觀點去觀察這個世界。開創視野之前，必須先經歷一場打破藩籬之痛苦過程，才有可能嚐到日後的甜美果實。

　　本書是一場概念上的突破，挑戰當代教育對於藝術所採取之二元論觀點。西方世界從康德以降，傾向把藝術歸類為主觀和感性的內在層次，對立於科學之客觀理性範疇，這種分類方法無疑的把藝術打進非主流的次等地位，時至今日，藝術教育甚至淪落為正規教育之陪襯角色。

　　本書作者認為這一切問題的根源正來自於對藝術之主觀論觀點，因此從哲學的角度檢討批判主觀論之錯誤，詳細解析藝術之客觀及理性基礎，證明藝術和藝術教育之重要性。本書的邏輯推論縝密精闢，令人不禁讚嘆西方哲學發展之進步以及作者勇於批判的決心。翻譯本書對於研究心理學的譯者來說，是一次嚴苛的挑戰，成績也許不盡理想，還望讀者能夠不吝賜教

指正，讓我們一起以感性的理性在藝術的世界中暢遊。

廣梅芳 謹識

書　評

　　貝斯特教授在本書中挑戰了所有藝術、美學和藝術教育中的
主要理論，而之前的綱要只不過是他所提出的精闢論證之一二而
已。我認為他這本心血之作，已經在藝術、語言、哲學和教育領
域中獲得完全的成功。本書不但可以作為高等藝術教育的課堂指
定讀物，並且適合哲學系在討論心靈、語言和美學時使用，更是
教育者在設計教學時的案頭必備書。全世界的學生不論來自何方，
都會著迷於本書的精采絕倫內容：貝斯特教授在論證上非常成功—
—那些生花妙語讓他的論點更為出色；而他深厚的知識以及對藝
術的熱情，不但支持他源源不絕的舉出那些有趣的文例，還提供
想要進一步進修的讀者閱讀書單；他同時為書中所有的理論提出
正反面的立論解釋。本書為學生提供了日後在課堂和研討會上豐
富的討論資源；最重要的是，他在本書中的理論辨證過程本身就
是一個最高境界的哲學論證實例。他不是一個消極的批評者，相
反的，他強而有力的立論和辯證能力，帶領著讀者心悅誠服的導
出最後結果。他的哲學論證過程本身已經成為一種藝術，值得我
們賦予最崇高的敬意。

　　總而言之，貝斯特的書成功且熱情的為藝術在當今的教育體
制中，勾勒出其應得的角色和重要性，實為有志教育工作者和當

理性的藝術

政者的必讀之物。本書應該是所有老師（不只是藝術系老師）、校長、教育工作人員、各級政府官員和政治工作者的案頭首選：閱讀本書也許可以讓他們放棄一些根深蒂固但未經檢驗的看法（甚至是原來珍視的看法），代之以更好的觀念——放棄本書中所批判的固有想法，以趨近貝斯特教授所提出的積極理論。本書獲得英國教育研究會議評選為年度最佳出版品實屬實至名歸：其對於藝術、哲學、和教育的貢獻，絕對讓本書成為一本經得起時間考驗的好書。

也許從本書中節錄的這段話正可以解釋貝斯特教授的獨特之處：

> 語言和藝術都是在表達個人對於生命和價值的概念。而個人思想的特質和經驗都受到……所在環境的文化所決定。所謂的文化，就是所謂社會定規、語言和藝術形式共同影響並且塑造個人對於生命意義和價值的看法。也就是說語言、藝術形式、文化定規一起創造了人類的認知特質。正因為如此，教育中所蘊含的重大責任和無限可能性是如此清晰、驚人而且令人興奮。

Professor D. N. Aspin

澳洲摩納斯大學 教育學院 院長

（本文節錄自 *Journal of the National Society of Art and Design*）

引 言

特別值此教育概念受限，但人類擁有無限可能的時代，本書最重要的目的是支持藝術以及藝術教育。藝術教育最大特色就是可以終生學習，不應只局限於教育體系之內。

我強調藝術教育的可能性不應受限於現有正規藝術教育。藝術教育最重要特質在於我們終其一生能藉由藝術學習到什麼。

我們對於藝術的態度頗為極端，一方面將藝術視為教育的邊緣份子，地位遠遜於數學和科學，甚至將藝術視為娛樂的一部分，認為沒有值得學習的特色。

但另外一方面，藝術蘊含無限的學習可能，因此無論左右兩派的政治家都對於藝術非常緊張。藝術家遭受檢查、禁止、監禁、折磨甚至處死者屢見不鮮。如果藝術真的沒有什麼好學習的，他們為何要如此緊張呢？被視為較重要的數學和科學，卻不會讓這些當政者如此感冒。這有兩個意義：

（A）當我們為藝術所受到的待遇氣餒時，這個事實可以提醒我們藝術所蘊含的教育意義非常重要。

（B）本書的重點之一在於藝術經驗是全然認知理性的，

其中包含理解與學習的成分，就跟其他所有學科一樣，甚至包括那些所謂「主流」學科，如數學和科學。藝術學習包含人類無限可能。藝術學習和教育中包含了認知、理性和理解的成分。

本書是將〈藝術情感與理性〉（1985）這篇文章重新編寫並做延伸。為大多數的藝術教育提供一個革命性的哲學觀點與基礎，駁斥傳統將藝術和藝術經驗視為主觀形而上領域的看法。但有鑑於某些人已經致力於討論藝術經驗之形而上議題，我的重點將在於主觀論的部分，但我仍然會提到形而上的部分。比如說談到主觀「直覺」中的形而上「美學」特質的部分。

這些廣為流傳的論點導致藝術教育無地可容。這些流傳已久的主觀論觀點，否認藝術理解與經驗中的理性可能。如果藝術純屬「內在」心靈過程，那藝術怎麼會有理性和辯證的可能？藝術在這個基礎之下，毫無智性可言。令人驚訝的是，這種自我矛盾的說法仍然是藝術教育的主流觀點。多半的藝術教育者，受到康得（Kant）、卡西勒（Cassirer）、蘭格（Langer）、雷得（Louis Arnaud Reid）的影響，採取主觀／形而上觀點。這種概念讓哲學家將美學視為「瘋狂迷醉的泉源」。本書將要證明這種傳統觀點的自我矛盾錯誤之處。只有彰顯這些錯誤，賦與藝術全新架構，才能真正的支持藝術教育。

本書主要討論藝術教育的關鍵，證明主觀論才是藝術教育的真正敵人。

　　藝術具有強大的社會教育影響力，水能載舟亦能覆舟。因此藝術教育者責任重大，如果採取具有傷害性的教育觀點，會造成莫大傷害。但某些藝術作品陳腔濫調、平凡瑣碎，沒有辦法幫助學生藉由他們理解體會人生。某些藝術淪於喬治艾略特（George Eliot）所稱的「小情小愛」。有鑑於藝術和人性深層啟發面的關係，某些平凡瑣碎的藝術，導致人類的平凡無意義。

　　這個責任責無旁貸。某些主觀論認為應該避免在教學中替學生做選擇，但這種觀念毫無道理，什麼都不做同樣背負道德責任，因為學生可以從老師的正面作為中學習。如果藝術對於人類發展有幫助，則每一位藝術教育者不應該躲避這個責任。事實上每一位老師應該歡迎這個責任——因為這代表藝術對於人類的無比重要性。

　　簡言之，藝術價值在於我們如何賞析某些特別的藝術作品。一位良好的藝術教育者是不可被替代的，但藝術教育者以及藝術教育卻長期以來被誤解以及低估。

　　主觀論錯誤的將個人與周遭文化背景隔離，這就是賴爾（Ryle, 1949）的名句「機器中的鬼魂」——一個空虛的實體。現在盛行的觀點，雖然乍看之下沒有主觀論的問題，但仔細檢視之後，卻仍然將個人態度視為獨立自發性思考。最重要的誤解在於將個人的經驗與情感，獨立於文化背景之外。這種主觀論的觀點就是柯爾（Kerr, 1986）稱之的自我「物質論／個人論」，不論是機器中的鬼魂、或是思考過程，都是嚴重的錯

誤。本書將揭露主觀論一些最重要的偽裝。我希望可以認清多半藝術教育者的主觀論看法，比如說具有影響力之艾略特艾司納（Elliot Eisner），或者少數否定主觀論的學者，例如雷德等人的觀點。

某些藝術家及教育者受到主觀論根深蒂固的影響，已經無法跳脫出來作思考。藝術家應該是最為思想開放者，具有想像力和冒險精神者，但在主觀論觀點上卻至為保守，以致於傷害自己。

我在奧斯陸的一位聽眾 Jan Michl，認為整個西方藝術世界，幾乎都仰賴主觀／形而上概念，我在此感謝他的精闢見解。主觀論（瘋狂迷醉的泉源）已經成為藝術的避難所。要移除這個錯誤概念，必須提供一個新的論點作為支持，才能讓人藉以支持抵抗。但我已經不需要強調舊有觀念的錯誤，因為這些錯誤觀點已經破壞人類在藝術上的可能性，更進而影響廣大範圍的教育及社會。只有認清舊有觀念的有害性，才有可能理解我所提出的全新觀念。

「純粹」的哲學問題和藝術教育的基礎問題息息相關。要討論藝術教育的價值，則必須仔細檢視藝術特質。為了仔細討論藝術教育和社會，就必須介紹藝術哲學。

考慮藝術哲學則不能不考慮哲學的其他層面。許多藝術哲學的問題起源於沒有考慮和其他哲學層面的關係。藝術哲學並不能獨立於心靈、語言哲學以及他們對於教育和人生的影響之外。

　　就因為這些複雜性，撰寫本書如同走在鋼索之上。正如我說的，本書的目的在於支持現在飽受誤解壓力的藝術教育。主觀浪漫主義否定藝術中的理性成分，因此不論藝術教育者理解哲學與否，都必須將這些論點解釋清楚。

　　為了支持藝術，則必須深究藝術特質，但這些推論並不簡單，事實上某些具有影響力的藝術理論家，就是為了賦與複雜問題簡單的答案，以致於造成誤解困擾。在藝術以及多半的哲學領域中，簡單的答案幾乎就是錯誤的答案——不但錯誤而且還對教育造成傷害。

　　我希望我能平安走過這條鋼索，雖然我知道我必須付出的代價，就是某些哲學家會批評我探討不夠深入，但某些藝術教育者會認為我談的過於深入複雜。然而我的重點在於支持藝術教育，因此我必須試著學習藝術教育者的方向，有些時候必須犧牲哲學深度，但求藝術教育者清楚我的論點。

　　我認為藝術教育的重要性是一個值得深思的議題。但困難之處也在於藝術中人的重要性——特別在這個功利主義以及物質主義的年代；因為藝術與人類生活有基礎性的關連，所以兩者之間並沒有一個簡單的答案。

　　我在劍橋念大學的時候，一位老師曾說過，要撰寫藝術哲學的文章是不可能的，因為範圍牽涉太廣而且複雜，必須要寫一整本書才能解釋清楚。我現在慢慢理解他的意思，但我認為光是寫一整本書還是不夠——必須要一本大書，將心靈哲學、語言、科學、宗教、道德哲學等涵蓋其中。這需要一生的投

注。而且本書的預定對象，這些藝術教育者並不傾向會閱讀這樣一本書，因此我必須跳脫這些複雜領域，更別提一些其他的部分。

我的重點非常簡單：如果藝術評判沒有理性可言，則藝術教育也沒有存在可能。但是藝術評判經常被視為表達個人情感和價值，以致於被視為純然的主觀意見。這裡牽涉到一個如何證明的問題，也就是藝術教育如何證明的問題。這一點非常重要，因為現今教育學科都需要被證明以及評判。這個問題即便對那些與教育無關的人都有關，只要一個人想要思考藝術本質和社會的關連時，就必須考慮這個問題。

一句古老訓語說，安慰那些受打擾的人，也就是打擾那些本來安穩的人。這也就是我的主旨，我希望安慰那些因為這些誤解以致於飽受騷擾的人——受到那些自我矛盾觀點，試著「支持」藝術者的錯誤觀點騷擾者。我同時舉出一些深入的例子，證明藝術教育的價值與意義。我也希望騷擾那些安樂圈子中的藝術教育者，因為他們沒有反省自己這些似是而非的理論所造成的影響。我希望那些嚴肅對待藝術教育的人，可以接受我的騷擾，重新思考他們那些根深蒂固的觀念。

這些誤解及自我矛盾之處很容易認清，但只有當一個人願意逃出主觀論的玫瑰色鏡片，仔細用客觀態度思考才有可能。困難的深度其實就在問題表面上，因為我們被傳統觀念綑綁，誤以為藝術作品的意義在於主觀形而上的領域。我的論點在於，意義在作品本身。這同時反映出我們的所作所為以及參與

藝術作品的狀況。我們對於作品的評論和情感，不在於非智性的神秘主觀心靈事件，而是作品的客觀特質。度過摒除既有觀念的早期不安之後，就會擁有更為堅實的安慰。

目　錄

The Rationality of Feeling

Learning from the Arts

第一章　理性的情感

本章是全書立論之樞紐，將檢視主觀論這個被廣泛接受具有多樣貌，但也可能是許多混亂根源的理論。我將討論一般人對於情緒性情感，特別是針對藝術創作時的情感，所做的錯誤主觀假設。

我希望第一章可以讓讀者對於本書的理論架構有一個清晰的概念，進而在之後的章節做更深入的思考及反省。同時希望讀者可以藉著對本章內容的理解，幫助他們閱讀之後的章節。我更希望值此藝術教育深受威脅之刻，本書的論點可以為藝術教育帶來革命性影響。而造成威脅的最主要原因，是一般人普遍的錯將藝術經驗假設為主觀性之情感經驗。諷刺的是，藝術教育本身卻常用這種觀念作為教學**輔證**，也就是這種觀念**傷害**了藝術教育。

請思考以下這段節錄自幾年前《時代高等教育副刊》（*The Times Higher Education Supplement*）編輯，談高等教育之藝術問題的文章：

> 這類題目無需嚴肅看待，因為藝術創作很明顯的是屬於精神性範疇，甚至算是一種沒有法則的行為，沒有所謂認知和規範過程。因此藝術通常被認為較不具學術性，是沒救的主觀……

藝術在西方社會怎麼淪落到這種地位呢？最主要的原因來自於這個錯誤的觀念——這甚至是對藝術的一種輕視——傳統的主觀論觀點。這也是為什麼一些藝術科系的學生被認為比較不聰明

的原因之一。這種偏見多半是他們自找的，因為是那些藝術教育者，堅持藝術屬於主觀性的感覺，而不是理性認知範疇。本章立論辯證的三個階段為：

1. 藝術性情感本來就包括理解與認知的部分：其本身代表著對於藝術創作的理解程度。藝術情感和認知、概念和理解度息息相關。

2. 藝術**理解**和**評價**都需要理性的支持，這將在第三章詳加討論。

3. **推論過程會改變理解力**，進而影響**情感**。藝術情感和其他情緒性情感一樣，具有理性的成分：可能在思考反省，或者接受到完全不同的觀點後，產生不同的情感。

但我不認為情感和理性／理解是一體兩面，或者具有相互依存關係，這是主觀論混淆視聽，禍害藝術教育的想法。相反的，藝術性情感包括**理性與認知**的部分，這不是兩個分開的部分，而是本身就是一種理性認知的情感。這代表了藝術教育的可能性，因為它跟其他任何一種學科一樣，具有理性和理解的成分。更甚者，有鑑於藝術學習帶給人類發展的多樣可能性，有人大聲疾呼藝術應該成為教育課程的重心，但這必須在我們徹底推翻情感主觀論的觀點之後才有可能。

主觀論的危險

藝術是不可能學習的，藝術只是一種非認知性的經驗。

這是一個現在很普遍的說法，認為藝術不需要教育——這種想法是藝術教育的敵人嗎？相反的，這正是許多藝術老師、藝術教育者和藝術教育理論家提倡多年的說法。就在他們試圖支持藝術教育的同時，卻堅持藝術的本質是不能靠**學習**得來。

為了避免被讀者認為我過於誇大，讓我舉一段英國深具影響力之藝術教育者的話，他曾清楚申明，那些將戲劇視為具有學習性的老師，是在蹂躪藝術的本質。我有理由相信他對於其他藝術形式也抱持類似的看法。不過我現在並不想指明是哪一位學者，因為這早已是普遍的觀念，肇因於藝術教育者平常言行舉止，而不是哪一位的刻意申明。

主觀性情感

問題的根源在於社會大眾廣泛認為藝術創造和欣賞屬於一種主觀的情感，是一種「直接」、「內在」的主觀感受，不會受到認知、理解或者理性的「污染」。羅伯華特金（Robert Witkin, 1980）寫道：為了達到對藝術的「純粹」感受，必須要消除所有的記憶。這種想法似乎認為認知、理解和記憶，會影響並限制情

感回應的能力；他們會妨礙純粹的藝術情感。但事實正好相反，只有當我們認清藝術教育中理解和認知的關鍵地位後，才有可能看到個人自由的可能性。但即便討論到主觀性在藝術中的地位時，都會引起藝術教育者的敵意，因為他們根本無法接納異己。

迷思

如果我們對於矯正現今藝術教育還抱有一絲希望，就必須拋棄現在提出的這種錯誤觀念，也就是將情感、創造力、個體化視為一方，而把認知和理性視為相對的另一方。舉例來說，我們通常認為藝術是一種感受，而不是一種理性認知。這是基於對人腦的一種主觀性迷思，認為其包含兩個獨立的部分——認知／理性區域，以及感性／創造區域。釐清這個迷思至為重要，因為這是主觀論／形而上學，最似是而非、傷害性最大、但最為普遍的一種假設。不只傷害藝術教育，也扭曲如科學等的其他學科領域。

舉例來說，在具有影響力的古爾本基安報告（Gulbenkian Report）之〈學校中的藝術〉（The Arts in Schools, 1982）這一章，本來應該為整本報告提供一個哲學基礎，但作者卻將藝術定義為「美學及創造性」。不但將美學與藝術混為一談——（我們將在第十二章討論這個議題）而且錯誤暗示創造性只屬於藝術領域。（古爾本基安報告有的時候會否認這一點，但卻自相矛盾混淆、語意不清）。這種常見的錯誤都來自於上述迷思，認為人類腦子屬於分區運作。比如說，數學和科學教育的重心沒有創造性態度

的開發——很可惜多半都沒有——我們實在應該對這種教育政策提出控訴。創造性不應該和藝術一起被禁閉在腦子裡。應該應用到每一種學科上面（甚至包括人際關係）。在某些學校中，學習科學甚至比學習藝術更需要創造性。這種**普遍**性迷思實在應該被常埋地底。藝術和科學都需要創造力和想像力。

　　類似的例子實在不勝枚舉。比如說，蘇格蘭小學教育表現藝術委員會的討論文件（Scottish Committee on Expressive Arts in the Primary School, 1984）中提到：最主要的重點在於**認知**上的學習，至於其他的領域——體能、情緒、情感——都是次要的。我們強調的是這其中的平衡狀態……。這裡很清楚的指示科學和數學屬於認知性範疇，但藝術中的情緒和情感則不在此列；因此它的結論就是藝術之情感部分，是**相對於**認知及理性範疇。

　　迷思之下包含一個五育**均衡**的觀點，主張人腦足以應付理性認知方面的運作，比如說，數學和科學，但為了得到平衡，需要藉由重視藝術，把時間用在非認知的腦部運作上。但這種說法同樣對於藝術教育造成嚴重傷害。

　　我完全同意今教育應該有一個更好的平衡點，賦與藝術更多的機會。但是這種常見的說法，會適得其反，對藝術造成**傷害**。如果那些本來應該支持藝術教育的人，卻堅持藝術是不能學習的，又怎麼能宣稱藝術應該在教育中居重心位置呢？讓我們認清這一切都歸因否認藝術中理性與認知的地位。我的觀點是當我們在堅持藝術情感重要性的同時，**不要**否認理性和認知的重要。

　　這個迷思通常會披上虛假的科學外衣，引用人腦左右半球具

有不同功用的說法。認為一個半球代表情感／創造力，另一半則是理性／認知。所謂五育均衡的論點，就是認為應該讓兩邊的腦子平衡發展，而現今傳統方式只著重於理性／認知那一半，卻忽略了情感／創造力的另外一半。先不考慮這其中哲學性的混淆，人們只要稍稍思考這個問題，就可以看出其中不合理之處。這就好像是宣稱改革繪畫教育的原因，是為了要強化拿畫筆的肌肉一樣（本章後面將繼續這部分的辯證）。

讓我們回到主要的論點上，可以看到人腦運作功用的迷思，是將藝術視為純屬情感範疇，不含絲毫理性和認知成分。這種觀念讓藝術在教育上完全沒有立足之地，**如果根本沒有理性和認知的部分，又怎麼有教育可能性呢？**

主觀性論點宣稱情感可以被某些感覺**激發**，比如說痛覺。這是主張藝術純屬**經驗**形式後的必然結果。在這種觀點之下，個別差異性以及情感整合都對於藝術無足輕重。當某個人手指被榔頭敲到的時候，只會激發痛覺，毫無個別差異。這是主觀論解讀情緒的方法，只考慮個體所被動引發的情緒。這種對於情緒被動本質的假設，在經驗主義哲學中根深蒂固，至今仍盛行於心理學和教育學。這種假設認為即便透過循序漸進的理解過程，藝術仍然屬於非理性、非認知性的經驗。個人的藝術發展和教育，在這種主觀論之下，只是一種條件式回應而已。

人和藝術創作之間當然有較此豐富的關係，賦與藝術教育和個人成長意義。讓我重申一次，我並不是要否認藝術中情感的重要性，而是我們需要一個對於情緒更為豐富的觀念，不要局限在

過於簡單、限制過多、非理智的主觀論看法。

情感

　　是否有觀念可以為情緒性經驗提供一個理性、認知的內涵，及指正錯誤的情緒和理性假設呢？當然有，而且可以證明將情感和藝術性感覺視為非理性、非認知經驗是嚴重的**扭曲**。請容我強調，這並不是主張情感和理性之間有封閉性關係，而是認為藝術性情感具有某種程度的理性。有的時候我大聲疾呼理性的重要性，反而引起某些攻擊性的回應，認為我忽略情感的重要性。我有時候稱其為腦子二元法之病。正因為迷思如此普及，我必須推廣我的論點加以取代。但讓我再次申明，我的論點著重於藝術情緒性經驗之理性特質。

　　為了能夠在哲學和教育上發揚這個論點，必須闡明主觀論迷思的危險性。讓我們從另一個角度來看，依照主觀論的說法，情緒是一種純粹的「內在」心理事件，擁有多種發生可能。華茲華斯（Wordsworth）形容這種觀念：「所有好詩都來自於強烈情緒的流動」。依照這種觀點，情緒來自內在，透過藝術的形式流洩而出。這種觀點可以對應於「水流理論」，情緒如水流般升起，之後可能被抑制住，或透過水閘大開而得以宣泄。

　　「水流理論」起碼包含兩個最主要的錯誤，第一，它沒有了解情緒和客體之間的邏輯關係。第二，在這種觀點之下，我們不需要理解何謂情緒性感受。這兩點之間的關係密不可分，所以讓

我們同時思考他們。為什麼我認為情緒和對應客體之間應該要有邏輯關係呢？現代哲學認為情緒對應於物體有幾種狀況──很怕 X，氣 Y，喜歡 Z 等等。但現在應該從另外一個方式來理解這個客體。舉例來說，因為我很怕蛇，所以當我把桌子底下的繩子當成蛇的時候，我的感覺就會很不一樣。我的感覺，和對這個物體的理解以及認知之間具有邏輯性的關係。如果我把桌子下面的東西當作繩子，而不是蛇，我就不可能感到恐懼；但如果我相信那是一條蛇，我就會試著馬上逃走。只有當我真的相信那是一條蛇──基於我對於蛇的害怕──我所產生的恐懼感覺才有道理。因此，假設一個人對於一個完全不適當的物體有類似的情緒，是沒有道理的。而主觀性的水流理論，將情緒視為「內在」事件，將情緒和所有外在環境獨立隔絕，在這種理論之下，一般人就算是恐懼普通的葡萄籽也說得通。但如果一個人理解那只是一粒普通的葡萄籽，他就沒有理由感到恐懼。

主觀論用過於簡單的概念解釋情緒，把人類下意識反應模式套用在情緒上。下意識的反應，例如，痛的感覺和理性理解或者認知沒有什麼關係；而主觀論錯誤的用同樣的模式解讀情緒性感覺。然而理性**認知**正是在情緒性情感和下意識感覺分野上扮演關鍵位置。比如說，我如果以為別人是用一個軟塑膠棒刺我，但實際上對方用的是尖銳的指甲，但我還是會一樣感覺痛楚──不論我原先的認知為何。但相對的，如果我以為那是一條蛇，即便它實際上是一條繩子，我在當下還是會感到害怕。所以**理解**和**認知對於情緒性情感至為重要**，這一點在藝術教育上非常重要。重申

一次，**情緒性情感包含對應於對象的理解和理性認知**。當對象被視為具有某種程度的威脅或者傷害性時，才會產生恐懼的感覺。在這個例子之中，情緒性情感和理解之間有密不可分的關係。

蓋文波頓（Gavin Bolton），在他的名著《戲劇教育》（*Drama as Educa-tion*, 1984）寫道：「美學是靠感覺，而不是靠理解得來」（p. 147）。但他在後文認為戲劇教育的最大貢獻，就是改變觀賞者對於世界的概念（p. 148）。我們由此看到人類要脫離人腦兩半球的迷思，是一件多麼困難的事情，即便如此哲思敏銳的作家還是會在文章的前後頁中出現自我矛盾之處。他主要強調（他這個觀念走在許多藝術教育家之前）藝術可以造成理解上的關鍵性改變（認知、意念）。但他卻對於這個看法所導出的結果不安，因此他並沒有將結果加進去。他認為藝術是一種感覺而不是理性認知，卻同時認為藝術主要在**改變**我們的認知。我滿懷敬意的建議他，強調情緒重要性的同時，並不需要否認理解的重要性。他應該將**兩者**兼容並蓄，是迷思讓他掉入二選一的困境中，導致自我矛盾，他其實不必二選一或者自相矛盾；相反的，只有理解、認知和理性才能引發藝術性的感覺。沒有認知的人沒有辦法創造類似的感覺。在此用一個哲學概念補強波頓的例子——一個藝術教育的例子。

李爾王在暴風雨的摧殘之下，受盡身心煎熬打擊，在荒地上遊蕩，忽然對於他以前風光掌權時，從未想到過的部分豁然開朗：

衣不蔽體的不幸人們

無論你們在什麼地方

都得忍受著這樣無情暴風雨的襲擊

你們的頭上沒有片瓦遮身

你們的腹中飢腸轆轆

你們的衣服千瘡百孔

怎麼抵擋得了這樣的氣候呢

我一向沒有想到這種事情

安享榮華的人們啊

睜開眼睛來

到外面來體驗一下窮人所忍受的苦……

　　李爾王的感覺改變了他的認知，還是他的新認知改變了感覺？
這兩個角度都是誤導。這並不是兩個獨立但相關的心理狀態，而
是一個人經驗其情緒性情感的過程。將李爾王的情緒跟他對於對
象的感覺獨立開來是錯誤的。更清楚的說，李爾王的情緒性感覺
代表了他理解上的改變。

　　我們可以清晰的看到這個觀念是前進的一大步，為藝術的可
教育性提供了堅實的哲學基礎，藝術情感絕對包括認知的成分。

　　本書之後會更詳細的探索情感的部分，特別在第八章會多所
著墨。但我必須在綱要的部分，充分闡述我的觀點。更重要的是，
我希望這可以表明我的論點，提出哲學基礎證明情感當中的認知
成分。

理性

　　主觀論還有另外一個重要的理論根據，就是假設情感和理性是相對的同時，對於理性採取扭曲和過於簡單的概念。主觀論相信理性只局限於數學、符號邏輯和科學中使用的推理和歸納法而已，這忽略了理性中最關鍵的特質，也就是我稱為「詮釋性的理性」，這將在第三章中詳細討論。這種理性在所有的知識範疇中舉足輕重——不只是藝術，還有科學領域。我認為其對於藝術創造和欣賞具有同等重要的位置。

　　如果他們認為理性只有演繹和歸納兩種方法，那我們可以理解藝術教育者為何否認理性和藝術的關係，並且宣稱理性對於藝術是有害的。因為這樣的理性推論情緒性感覺，會扭曲理性，同時阻礙感覺發展。這兩者當然有可能互相扭曲，但絕不是必然的。最適當的回應方式，就是否認理性是單純的由演繹和歸納構成，或者只有這兩者才是最重要因素的觀念。詮釋性的理性可以給我們另一道曙光，另外一種解釋、觀念，甚至另一種評價方式。但是詮釋性的理性和歸納性的理性不同，前者並不會導出一個舉世公認的結果，而且可能產生互相衝突的理解和評價，導致無法解決的可能。所以當我堅持理性之於藝術的地位時，並無損於藝術本身之模稜兩可特質。但的確可以藉著理性打開新的視野、觀點和評價。

　　詮釋性理性之於科學的貢獻是不可抹滅的，著名天文學家和

物理學家賀曼邦迪（Herman Bondi）寫道：「我們現在用不一樣的方法去解讀他們當年的實驗——這些是他們當年稱之為真理的理論。」這段話的重點代表理解方式的改變，讓科學家得以用另外一個角度去解讀他們的發現。科學界類似的例子多不勝數，這些例子暴露了迷思的另外一項矛盾之處。詮釋性理性需要想像力和創造力，所以假設理性和創造力想像力有區別是錯誤的推論。更明顯的例子包括一些社會、道德和政治議題，詮釋性理性在這些議題上雖然沒有固定的結論，但每一個結論都具有效性，不同的理由會導致不同的觀點。

　　我現在對於這些例子無庸贅述，是應該開始思考詮釋性理性的應用範圍。詮釋性理性和主觀論相反，非常自由。讓人從一個新的水平線理解觀察這個世界。事實上，主觀論狹地自限，採取這個觀點的人會囚困住自己的感覺和思想，主觀論無法多元的解讀現象。在此重申一次，主觀論對藝術教育造成莫大的傷害，這也是現在為何急需哲學革命的原因。詮釋性理性的存在，可以讓我們遠離限制，在藝術、其他學科和人類生命中，擁有不同的看法、解釋和意見。

理性的情感

　　本章還有最後一個重點。我之前已經論述過主觀論對於藝術教育的傷害，第一點，情緒性情感和認知理解並不屬於獨立或對立位置；相反的，情緒性情感屬於認知的一種，是理解對方之表

現。第二，我們可以發現理性不一定導出結論，但可以提供更多元的解釋和評價，以致於有多元的結論。

　　現在第三點就要看理性和感覺不可分割的關係。如果已經了解第一和第二，則第三點就很容易理解，重點在於當理性導致解釋和評價改變的時候，不可避免的會造成感覺的改變。讓我舉一個例子，莎士比亞（Shakespeare）戲劇中，奧賽羅一開始認為他的妻子黛斯朵夢娜是一個非常純潔高貴的女性，他深深的崇拜愛戀她。這些感覺出自理解和認知，他對她的觀點影響決定他的感覺。當艾苟告訴他，他的妻子另外一面是如此不忠不信之後，奧賽羅的感覺轉變為嫉妒，終至最後殺了她。當艾苟的妻子艾蜜莉雅告訴他，這是艾苟自己有問題，而黛斯朵夢娜是無辜時，卻為時已晚。這些理智的部分讓奧賽羅再一次的改變認知，最後陷入悲傷的深淵。在他每一段的改變中，他的感覺都和他對於情緒對象──黛斯朵夢娜的理解息息相關。他的感覺完全由他的認知所決定。因此他的感覺完全操控在他對於妻子高貴忠誠或背叛不忠的理解，最後成為他暴力恐怖行為的受害者。在這最後兩個例子中，是理性改變了他的理解、認知和感覺。我們日常生活當中還有許多類似的例子，當我們理性的改變理解和評價之後，將不可避免的導致感覺改變。

教育

　　本書的論點認為藝術是可以**教育**的，其中包含感覺和理性的

部分（雖然這麼做可能有暗示感覺和理性互相獨立的危險）。證明情緒之教育可能性，以及情緒性經驗之理性／認知本質。

我提出一個更為突破性的結論，只有具備理性和認知能力的人，才有可能擁有情緒。藝術性感覺和理解藝術形式是密不可分。雖然動物也可能對藝術有反應——我鄰居的狗聽到貝多芬音樂的時候會吠——但這並不算是**藝術性**的回應，因為並沒有理解的成分在內。我們因為**擁有理性**，所以才對藝術有感覺。

當然我並不認為我們一直、甚至經常用理性的角度去感覺藝術品。我也不否認自己會有衝動性的藝術感覺。我的重點在於這些感覺都是和理性**呼應**，而且會因為理性認知的改變，從不同的角度去觀察感覺。讓我再重申一次，認知理性和藝術性感覺及創造力密不可分，不論這種關係是自發性與否。

迷思之偽裝

迷思會以許多偽裝形式出現，認清這些偽裝是非常重要的。近來一個非常動人的偽裝，認為不同的藝術形式都屬於同一個學科。我在之前已經證明過這種說法在哲學上的錯誤，以及在教育和藝術上的危險性。（Best, 1990, & 1992）我現在從迷思的角度來討論這個議題。

所謂的迷思，是假設人腦分為兩個獨立的區域——認知／理性區域和情感／創造力區域。這個根深蒂固的迷思認為認知／理性區域，主管理論、事實、認知、理性學科，比如說科學、數學、

地理、歷史等。而另外一個區域則屬於藝術的領域。我們已經知道這個迷思具有其哲學上的錯誤，而且扭曲了教育和知識的本質。本書中將會繼續談論這個議題。但簡言之，幻想、創造力和感覺之於科學有如其之於藝術的重要；而認知、理性以及智識性的發展對於藝術，具有之於科學同等的重要。將所有藝術形式歸類為同一種學科，等於假設所有藝術形式有一個共同點，並且不同於其他所有學科。這個特質並沒有被提出來過，而我希望有任何一個人可以提出來。我們思考看看，有哪一個特質符合這一點。想像力是很熱門的人選，但我們知道想像力對於科學，就如同對於其他學科一樣重要。愛因斯坦（Einstein）曾說過，在科學中，想像力比知識重要。科學知識、或者科學發展，都需要想像力。

另外一個不同於其他學科的人選是意識。但這個說法非常空洞，因為每一門學科都需透過意識運作。另外一個自我矛盾的人選，是認為藝術不包括概念上的理解。這裡所謂地「概念」是一個極端不清楚的說法，更重要的是，這個說法根本是錯誤的，因為教育以及藝術的一個主要價值，就是幫助人們得到更豐富的認知概念。

基於本書的主旨，我在此想要證明的是，是迷思將所有藝術歸屬於單一學科。迷思認為人腦分成兩個相對的區域，而掌管感覺（包括意識）的這個區域是屬於藝術的部分。言盡於此，我已經把迷思在哲學上的基本錯誤，以及對於藝術和其他學科的傷害解釋清楚。

諷刺的是，某些支持上述單一學科的人，同時支持我對於藝

術經驗之理性認知特質的論點。他們也知道只有這麼做，才能合法疾呼藝術之教育性。但他們仍然傾向或者受困於迷思之中。他們並沒有想清楚自己的位置，去接受我的論點反對迷思，或是反對單一藝術類別。這兩種觀念互相牴觸：（A）宣稱上述的單一藝術類別，就等於同意主觀論之迷思；（B）迷思和藝術經驗之認知理性特質背道而馳；（C）反對藝術經驗之認知理性特質，就等於否認藝術之教育可能性；（D）因此迷思，以及伴隨之單一藝術類別想法，都在反對藝術教育之可能性。

我強烈的懷疑所有支持藝術單一類別的想法。因為迷思是主觀論的另一個偽裝，破壞藝術教育的可能性，並扭曲科學等學科的特質。

科學主義

在此釐清我所沒有支持的論點是非常重要的，因為我的論點經常被誤會。因此我希望澄清我的論點和其他論點的差異之處。

（A）第一點是另外一個非常流行的迷思，我稱之為「科學主義」，它認為所有的判斷和證據都必須是科學或實證的。因此要證明藝術性經驗有其認知理性特質，必須要有實證／科學經驗。舉例來說，當我在匈牙利演講時，一位主辦者雖然很有禮貌的表達她對於「軟性」證明的興趣，也就是我所提供的哲學立論證明，但卻堅持堅實的科學，需要實證性的「鐵證」佐證。什麼是「鐵證」？曾有一個實驗，針對幾群不同的小孩，某些給與藝術經驗，

某些則否。統計分析發現一般來說，有藝術經驗的小孩在科學和數學科目上，比那些沒有經驗的小孩較為進步。既然數學和科學被視為認知理性行為的表範，因此透過這個「堅實」科學的「鐵證」，可以證明顯示藝術也具有認知理性特質。

到現在為止，這些所謂的科學鐵證，仍然無法證明一些實質的結論。最多只能說這種經驗可以促進數學或者科學能力而已。並不能顯示藝術經驗本身具有認知／理性特質。這就像是吃食物或者維他命一樣。舉例來說，某些第三世界國家的小孩，普遍有營養不良的問題，如果發現某些小孩在攝取足夠營養之後，數學和科學的能力都有長足進步，當然不能鐵證吃營養食物本身就是一個理性認知的行為。這整個過程都非常混亂，人沒有辦法以實證、科學的方法證明藝術經驗屬於是理性認知範疇。這需要從**哲學**的角度來檢視藝術經驗的**本質**。

用數學或科學的標準來檢視藝術經驗是一個致命錯誤。這等於承認藝術經驗的次級性，需要借用**外在**標準來矯正。藝術經驗真正需要的是我所試著提供的證明，證實其本質有理性認知的成分。不過，當我談到認知屬於內在範疇時，並不是將認知和其他的理解形式分開。非但如此，某些藝術形式甚至具有教育生命的重要意義。最明顯也最重要的例子，就是我們經常**透過**戲劇和文學來理解生命議題。

（B）第二個就是人腦理論。我前面已經證明其不相關性。但有鑑於這種論點的甚囂塵上，讓我多舉幾個反證。光是證明腦中某一個部位較少運動，或者發展不完全，並不代表那個部分一

定需要多運動。假如那個部分會促進犯罪意圖呢？我們當然就不想發展那個部分。呼籲腦內部位功能並沒有什麼用處，因為我們對其所知甚少。我們應該呼籲改變社會對藝術**價值**的評價──比如說，改變對於哲學、藝術和教育的觀點。對於腦部功能的論點應該放在第二位，先檢視某個行為的價值，接著因為它和腦內功能的關係，再決定這個功能是值得被發展的。最基本的是先對這個行為擁有**哲學**論點。

我在前言中提到，思考和想法存在於非肉體的「腦」中，這個理論稱為哲學物質論，或是心靈／腦認同理論，是一個非常複雜和爭議性的議題。但我們不應將其視為對藝術之辯證，這完全是誤導。讓我們討論其中關於創造力的觀點。有一次當我在芬蘭跟一群藝術教育者討論時，其中一位堅持認為創造過程是一個腦子運作的過程。我問她是否可以評鑑她學生的藝術創造進步狀況，她回答可以。接著我問她，是否可以用神經──外科的方式去評定學生腦子進步的情形。

這個重點在於我們並**不是**用腦子去評鑑藝術創造的發展程度，而是透過學生的**作品**做評判。用腦子的功能為基礎，就如同用超自然的內在心靈一樣無理。從本書的主旨來說，這兩種情況的類似之處，在於將藝術經驗**獨立**於藝術形式及整個文化環境之外。

當我有一次和同事討論這個問題時，他最後氣急敗壞的問道：「那你的想法到底走到哪裡去了？」我回答道：「在我辦公室裡。」這乍看是一個輕浮的回答，但點出了一個重要的哲學觀點，同時是貫穿全書的觀點，是我們人在思考，所以不需要把思考局

限在身體的哪一個部位中。人類的思考和想法受到**整個外在文化環境**的影響，許多原始的反應都因而受到引導和改變。

　　本書中並不討論認同理論或者物質論的問題（雖然我認為這些理論基本上是錯誤的），對藝術教育者最重要的是了解，腦子的運作和評定創作過程**無關**，我們的評論只應關注在學生所做所**說**之上。

　　我們之後將在第三章討論科學論，這個現代最盛行的論點。簡言之，它有一個不容質疑的論點，認為**所有**的證據都必須符合實證或者科學方法，包括實驗、測驗、測量、統計和社會調查等等。科學論被視為知識的**基礎**，同時被許多藝術教育者視為藝術的基礎。實證科學的方法和過程已經成為一種宗教信仰，受到多數人接受，形成一種基本教義派。

　　我批評將科學視為**唯一**的證明或知識來源。這種論點導致嚴重的混亂和無效的科學要求。簡言之，我批評的是科學方法之不當**濫用**，但並不表示我反對科學重要性，或者我支持主觀論／形而上學。這種誤解會以為我認為科學方法有其局限處，進而支持「浪漫的」形而上哲學。但這正是本書視為不智，且會傷害藝術教育的論點。因此可以推論，實證調查法並不能解釋人類經驗的全貌，有些答案是無法回答的，只能透過主觀或形而上的方法解釋。溫徹（Winch, 1958）這麼說：

　　　　……不應該這麼假設……我要說的一定會被歸類為反科學運動，認為我想把時針倒轉回去。我唯一的目的只是

希望時針指的是真正的時間。哲學……跟反科學一點關係都沒有，如果哲學真想要這麼做，那必須先把自己弄得很可笑才行。這些攻擊是沒有品味及尊嚴的，因為他們是如此的無用以及沒有邏輯。但哲學正因為同一個理由，必須反對科學的濫用。科學既然在現代是主流，就一定會讓哲學相形失色，而它也不可避免的會受到類似君主政體的批評。

當我們將主觀論視為不智時，並不一定將科學當作唯一有意義的。我完全贊成科學在所謂的客觀上過度越權。那些被科學否決的問題，不一定不夠客觀，被錯估的部分，很可能導致結論的扭曲。

理性和自由

在主觀論之下，我完全受限於內在感覺。我只能將這些投注在其他人、情境和藝術作品之上。賽門威爾（Simon Weil, 1968）很遺憾的指出，我們經常創造別人的想法和感覺。我們將自己的感覺投注在別人身上，因為我們的想像力發展不夠，不能將我們的偏見移除，去欣賞真實的他們——其他人——的想法和感覺；藝術欣賞也是如此。我們應該學習了解藝術作品要呈現的部分，而不主觀的將我們的情感加諸其上。

我提供這個句子「客觀理性的解放情緒力量」。「客觀」相

對於理性主義，所謂客觀是操控許多因素以支持某個人的主觀偏見。客觀的觀察別人、情境和藝術作品的特質，我們才能解放自己的理解程度和感覺。採取主觀的觀點絕不能達到解放，因為人會被自己的感覺所困。不同理解或者認知不能改變主觀論的情感，這也是主觀論**不能接受藝術教育**可能性的原因。

結論

總而言之，我們必須反對長期以來的主觀論，這些藝術教育者仍然持這種論點傷害他們自己。我們必須明瞭，主觀論對於藝術感覺的觀點過於簡單、扭曲而且不合理。我們需要針對藝術教育的哲學思考革命。我們認為藝術經驗是理性的，包含認知和理解成分，就如同其他主流學科，如科學和數學一樣。

主觀論對於情感和理性兩分法迷思，至今尚未有消減之勢。所有的學科，以為我們對於藝術的所作所為，都應該為此負責。將藝術歸為主觀感覺，非理性認知的範疇，不但有損於藝術教育，同時會傷害藝術教育者本身。

我們反對主觀論，就需要堅持藝術**感覺**本身具有**認知性**及客觀特質。這也就是我為何要在本書中證明情感具有理性特質的原因。

第二章 自然反應與行爲

The Rationality of Feeling
Learning from the Arts

本章主要希望表達藝術最基本的意義，是如同文字一般，深植於人類的行為、反應和文化實踐之中。對有些人來說這非常明顯，但對某些人來說，這卻是一個非常極端的看法。因為這和傳統對於藝術的看法背道而馳。所謂的傳統，是自笛卡兒（Descartes）、康德、卡西勒、蘭格以降，將藝術視為「內在」神秘心靈過程。本書的一個重要目標就是釐清這種傳統看法所帶來的不智結果。但另一個更重要的目的，是為藝術勾勒出一個更為強壯、有影響力的看法；而且這個看法對於藝術教育有至為重要的意義。

我將提出一些常見基礎性的理論和觀點，比如說象徵主義。這些看法將美學和藝術混為一談，他們多半主張，或者暗喻「美學」特質是以內在形式存在，可能存在藝術作品當中，但以形而上的形式展現出來——類似柏拉圖式宇宙，或者康德式實體。這種傳統一脈相成，影響笛卡兒和蘭格，他們採取類似柏拉圖式的宇宙觀，視感覺形式為形而上的範疇。雷得雖然後來反對蘭格的看法，但基本上仍然採取形而上論點，將一切歸為直覺。我並不反對直覺及其對於藝術的重要性。但我認為錯誤在於蘭格將「直覺之**基本**智性行為」，視為藝術及文字意義的**最終**基礎。她認為意義是主觀、「內在」過程，但我們知道這是一種不智的假設。直覺不可能是意義的最終基礎。相反的，直覺之智性就在於它對於大眾、社會實踐，比如說文字和藝術，有其回應性〔更詳盡的討論請見前書（Best, 1974, especially Section J）〕。

釐清藝術和文字的意義在於，根植於人類自然直覺的行為和反應，可以避免所謂內在心靈過程和形而上形式所帶來的錯誤。

這種意義同時深植文化實踐當中，存在我們下一代的身邊，有如他們呼吸的空氣一樣包圍著他們。

主觀論是基本哲學觀念混亂的產物，進而導致定義錯誤（認為定義規範意義）；本質錯誤（當一個名詞適用多個例子時，必然表示這其中有共同的特質）；認知錯誤，包括將語言的主要功用局限於替物體命名；以及「內在」心靈過程假設（與最後這項相似的說法，是認為藝術作品代表象徵意義、呈現、表現出內在心靈狀態。）我不再檢視這些廣為流傳，影響深遠的錯誤認知，而將重心放在闡揚我的正面理論。但在此仍需要揭露我所反對的部分，解釋我的觀點與之不同處。

我解釋這個傳統的錯誤觀念，是提醒讀者這觀念可能已經根深蒂固在你們的思考框架中。因此要接受我所提出的觀念不是一件容易的事情——但也沒有那麼困難。困難的部分在於逃離現有的傳統框架，而我所提出的要比所謂的內在心靈過程更容易了解。最大的困難在於掙脫既有觀念，客觀的反省。也就是能夠了解到問題其實就浮在表面上。我們不需要深究那不可企及的心靈過程，而要看清眼前的真實情況。為了達到這個目的，需要遠離根深蒂固的推論。我反對主觀論，並不表示我支持行為論，或者類行為論，我之後會說明他們的不合理之處。

主觀論是一個被廣泛接受，有關個人自我特質的論點。就因為它被如此接受，人們幾乎忘了它原本只是一個推論，而很難脫離這個論點進而冷靜觀察，甚至接受與其相反的論點。為了解釋主觀論對於自我概念的影響，最好的辦法就是引用柯爾（1986）

所寫：「笛卡兒和康德影響現代哲學有關自我意識、自恃、自我透視以及自我負責的個人概念」（p.5）。這個觀念深深影響著現代藝術教育者。我在本書中提到的自我觀念，引伸自維根斯坦（Wittgenstein）最近的作品、賀德林（Hölderlin）的句子，以及柯爾的「因說而存在」（the conversation which we are, p.115）談到在文化實踐背景，人類的行為和**反應**就是自我的基礎，而不是什麼假設的主觀內在精神或心靈。自我是一個反應的機制，一舉一動都和社會中其他人類的互動有關。但因為固有觀念的窒礙，我希望這個觀念可以隨著本書的進展而愈趨明顯。

　　有鑑於之後可能的誤解，我在此強調個體的重要性。我反對主觀論的原因，在於它對個體性的影響，現有的潮流會淹沒個人思考的可能性，讓個體墮入沒有思考、沒有感覺的陳舊模式之中。

自然行為和反應

　　藝術經驗的解釋和理由何在？我們該如何尋找藝術的基礎呢？

　　本書的部分目的在於反對現有觀念對理性的狹隘看法。傳統哲學思考傾向是一個錯誤的方向。反對理性和情感重要性的結果，對藝術造成傷害。但當我在批評主觀論的時候，並非否定它主張感覺是藝術中心的看法，而是否定它對於情感特質的推論。感覺長久以來被認為與理性認知相對，甚至牴觸。這個概念同時被某些心理學理論所供奉；認為人類心靈中，感覺和理性分屬不同的區域。本書已經提到的一個重點，就是要呈現這種看法的錯誤之

處。許多藝術教育者堅持，藝術是一種感覺，不具有理性特質；而認知概念則屬於科學的領域，不屬於藝術，因此藝術是不能被教育的。一個無法透過理性了解而增加知識，達到個人成長的學科，是無法被教育的。

前面的章節已經顯示，我們並不需要克服非理性、非認知行為的教育可能性；我們不需放棄教育可能性的希望；不需要將人類的對立機制結合在一起。讓我再重複一次，我們必須堅持藝術經驗具有理性認知特質；藝術經驗是一種認知理性的感覺。因此藝術和其他任何學科一樣，是具有可教育性的。但要注意，這個觀念絕對沒有貶低藝術感覺的意思。最重要的問題在於對理性特質的錯誤理解，誤以為認知和感覺處於敵對位置，這一點將在第三章詳細討論。事實上，本章的重點在於說明理性的基礎是自然反應，是一種感覺反應。

我的論點在於自然的行為和反應是藝術之基礎。這麼強調是為了避免誤解（A）對於藝術的反應基於理性；（B）一個人以理性來感覺藝術。這些誤解乍看有些道理，但相反的，是自然的直覺行為和反應賦與理性道理。從一個更複雜的角度來看，原始的反應和理性之間有更為複雜的關係，理性給感覺更多的可能性，只有在理性的了解之下，才可能具備完整的感覺。因此主張直覺自然反應的重要性，並不會傷害理性的地位，反而讓理性有道理。

提倡自然反應而不是理性的基礎性，似乎表示贊同主觀論。但我在此處提出的理性是指面對一般的狀況，非特指藝術。當藝術被歸類為主觀範疇時，會被視為和重視理性的科學相反。我並

不是反對主觀論之理性同樣以自然反應作為基礎，因為所有的理性都以此為基礎。如同柯爾所說（1986）：「我們很容易的就會相信自己的行為充滿理性、反省和意識決策」（p.12）。

維根斯坦寫道（1967）：「……行為先於語言……文字遊戲以此為基礎……這是典型思考模式，但不是思考的結果」（§541）。也許可以這麼說，語言是理性前的狀態，只有能夠使用語言的人，才可能擁有詮釋性理性（See Bennett 1964）。因此語言本身並不是理性的結果。我們通常推測人類發明語言是為了溝通（e. g. by Eisner, see Chapter 8）。然而這個推論屬於經典的主觀論，不智的認為自我之唯心主義／個人主義，想要創造語言，就必須要有一個語言讓想法成形。從這個觀點來看，語言跟遊戲是完全不同的。

維根斯坦（1958, §7 et seq）用「語言遊戲」這個名詞，代表語言由不同部分組成一種完整的語言。這個名詞雖然有其功用，但也有其誤導之處。我們如果認為世界語（Esperanto）是一種**語言**，則我們的確有可能創造一種全新的語言。但就算可以創造一種**語言**，也不能依此推論語言是被創造出來的，因為創造之前，必須先組合這些創造的想法和結構。維根斯坦堅持語言具有某種規律，以致造成一種錯誤的印象；因為沒有人可以光憑規律就可以學習語言，就像沒有人可以依照西洋棋規則書，就會下棋一樣。這些規律必須先構成**語言**才行，文法和邏輯必須在整合的情況下學習，語言的使用並不是依靠文法和邏輯，而是靠交談。語言規律必須依賴語言的使用。這也是為何文法和邏輯終究無法精確的

原因。是使用帶來理性，而不是外界的理性概念帶來使用。

維根斯坦（Wittgenstein, 1980）：「是我們**發明**人類的話嗎？這麼說就如同我們聲稱是我們發明用雙腳走路一樣。」（vol. II, 4.3.5）語言是逐漸形成的，經由最初直覺、自然反應和行為發展而來。理性來自同樣來源，只是以不同的形式呈現。

我們如何辯證觀念？一般認為是哲學家提出質疑，找出主題，由此建立知識和理性。雖然我用這麼簡潔的方式解釋這個哲學上最為複雜的議題，但這已足夠，已經可以指出其中的自我矛盾之處。因為每一個最初的主題，都面臨到一個如何自我解釋的問題。

為了解釋這一點，我將再次舉語言作為例子。維根斯坦在他之後的哲學論述中採取不同的角度，認為語言是從人類自然反應和行為中發展得來。語言本身就是一個行為網絡，是靠語言前行為所支持。我們要知道（Ａ）自然反應和行為是藝術、語言和理性的根基；（Ｂ）藝術、語言和理性會**擴張**多樣化感覺、反應和行為可能性。最後一點將會在後面的章節做更詳細的討論。我在這裡只想討論第一點。

語言前行為和語言行為包括了許多不同行為的學習。比如說，用語言表達痛楚，藉以代替原始的哭叫、抓傷口等動作，逐漸形成一種立即的反應，這並不基於任合理性基礎。我們對於別人痛楚的反應也是如此。我們直接反應，不論訴諸語言與否，也不會假設當時腦中發生什麼事情。因此語言表達是基於自然的反應和行為，這是行為和反應的結果，並不是透過知識和論述運作。

我將兩種程度的行為和反應都歸類為「自然」。比較深層的

是直覺的反應，是這種反應讓學習成為可能，我們可以用歸納法所面對的哲學問題來解釋。我們認為和過去曾發生事件有相關者，在將來也會繼續有關，這種假設正是所有科學的基礎。但是歸納法的理性辯證仍然困擾很多哲學家。比如說太陽在我們的歷史上一直是在早上升起，但我們如何確定它明天還會升起來呢？不論它升起多少次，但是假設它明天不會升起來，也不會有什麼矛盾之處。我們當然可以舉出天文學的例子，解釋其他的連結性，以證明太陽會升起來，但這還是屬於歸納法的範圍。但我們為什麼會相信歸納法呢？這個問題弔詭之處在於，要證明歸納法，就需要用歸納法來證明。簡言之，相信歸納法本身，並沒有理性可言。但這並不如同某些哲學家所說，相信歸納法是一種沒有理性的行為。只能說由歸納法所支持的理性，本身並沒有更為基本、外在的支持。所謂的歸納法已經深植於直覺期待中，成為直接的反應和行為，相信事情都會跟從前一樣。除非人類天生就這麼做──一些天生、直覺的反應──這時學習和理性都無法涉足其中。一個好的歸納法會指出事物經常的關連性，而這種關係正好吻合我們與生俱來的期待。

較深層直覺反應是知識的基礎：某些知識是由這種影響衍生而來。比如說，科學中至為重要的因果關係，就是基於這種對環境立即直覺的反應。維根斯坦（Wittgenstein, 1976）寫道：

> 我們對事情的因做出反應。稱某個事情為因，就是指
> 著它說：他是罪魁禍首。如果不想要這個果，我們會直覺

的排除這個因。我們直覺的會將眼光從被打的部分，轉移
到打的部分（p.410）。

重要的是了解因果關係不一定發生在反應之前：應該說是直
覺的反應影響這種觀念的產生。

另一層次的反應和行為，不只是透過刻意學習得來，而是受
到社會環境同化。比如說：揮手道再見、用微笑打招呼、同意的
時候點頭，以及其他的動作和臉部表情。基於直覺反應之下產生
的語言，才是理性、知識和行為的基礎。

舉一個例子來說，有一位心理學家做了一個實驗，聲稱可以
教老鼠辨認顏色，把老鼠從籠子的一邊放進去，而籠子另外一頭
有食物，在這其中的地板上有許多不同顏色的區塊，每一次區塊
的位置都會變動，但紅色區塊是帶電的。所以老鼠幾次之後，就
會學著避開紅色的區塊。但老鼠真的如聲稱般學習到如何分辨顏
色嗎？當然不是，除非老鼠本來就會分辨顏色（或者分辨不同區
塊的不同之處），否則是不會懂得避開的。必須要有先天辨別的
能力，才有可能繼而學習；如果沒有先天的能力，就根本不可能
學習。一般來說，學習是基於對規律的條件式反應，在這個例子
中，電擊正好跟紅色區塊連結在一起。原始的反應不是經由學習
得來，相反的，它們才是學習的**先決條件**。

對於藝術來說，學習了解藝術概念，是基於人類對於韻律、
聲音、顏色和形狀的天生反應。沒有這些反應，就不可能進行更
深層的學習。雖然分辨天生和學習得來的反應很重要，但我會用

「天生」來形容這些反應和行為，因為有的時候很難分辨他們。我的論點的最重要之處，就是將這些非理性的行為反應視為藝術概念之根本；是他們賦與藝術討論意義。

　　哲學家傳統上會替概念找出正當化的理由。維根斯坦反對這種認為一個概念必定需要，或者一定要有一個正當化理由的想法。他認為概念的形成，是經由行為和反應發展，且專屬於某一個特定族群。

　　因此我們的觀念已經從人類創造語言，改變為語言和藝術創造人。自然的行為和反應、語言和藝術形式，賦與人類生活的概念——概念不但用文字表示，而且透過生活方式和存在狀態表達。相對於不智但流傳廣泛之主觀論的內在私密世界概念，我們採取柯爾（Kerr, 1968, p.97）的看法：我們每一個人的世界，是由語言、藝術和其他公眾事件所賦與。我們的世界是一樣的，所謂個人世界只是一個假象。

　　我們的行為之間有各種不同的關連性，因此不應該為單一行為找尋正當化理由，而應探究何謂正當化。研究每一個行為是否理性，才是不智的行為，這一點將在第十三章中詳細討論。了解藝術意義本於自然反應和行為的一個優點是，強調藝術和生活之不可分割處。藝術本是人類共享之文化生活，不是個人獨立之主觀心靈事件。

　　我們基本上用同一種方式創造及回應藝術。兒童在成長的環境中，學習社會文化回應藝術的方式。在這種情況下談所謂理性是沒有道理的。假設一個人依循西洋棋規定下棋，他下棋仍有可

能不合棋法，但如果因此認為這些規定本身不合理，則不合理，因為不合棋法的意思是指和西洋棋規定不合。一個行為可能合不合法，但去問一個法律合不合法就沒有道理。

兒童從初次經驗藝術時，開始學習如何應對藝術。所謂理性始於最初的學習經驗。舉例來說，假設一個人來自一個沒有戲劇、也沒有類似活動的國家，他現在看了莎士比亞的《李爾王》（King Lear）好幾次，逐漸了解這些演員不是真的死，而其他觀眾也知道演員不是真的死。但是他發現這些觀眾依然每個晚上都會被感動。以他的觀點，這些人只是在每個晚上假裝死一次——而且觀眾都**知道**他們只是在假裝。因此他做出結論，這些觀眾是不理性的，因為如果他們理性，又怎麼會被一個明知是假的情況所感動呢？

要對這種情況做出理性的解釋非常困難。一個外國人也許可以接受我們社會中的大多數人，會在這樣一個「人工」的舞台或者劇院中，對這些非現實事件產生回應，但他自己還是不能回應。重點在於即便他不能回應，但並不表示他是非理性的。我們給與他的產生感動理由，並不能讓他產生任何回應。我承認這是一個很奇怪的例子。因為當我說這個外國人知道什麼是假裝時——假裝和戲劇手法有關。我們很難想像會有一個社會完全沒有激起類似反應的活動。

概念和理性之基礎在於一些被社會大眾接受的行為和反應。其中也許包括一些因訓練而產生反應的部分，但在訓練之前，兒童必須已經能和我們分享態度和反應。許多活動都具有藝術概念

的根基，比如說「扮演遊戲」，假裝自己是印地安人、護士，畫畫素描、唱童謠、講故事、回應童謠、編童謠、鼓掌、回應旋律（這些粗淺程度的理性訓練並不一定適合其他程度的教育，但是起碼可以藉此獲得理性的概念）。

瑪格立特伍頓（Margaret Wootton）在一本沒有發表的書中，談到她在肯亞教學的經驗：

> 給這些學生一些圖片，讓他們說出心中想法。但從課堂上的反應，可以清楚知道他們從未看過描述性的圖畫，因此不太能知道圖畫中所描繪的意思，以及人、風景和物體的關連。他們的部落沒有這種繪畫傳統——他們只畫面具和自己的臉，他們擁有的是木刻傳統。

除非一個人理解何謂人物素描，不然光是理性的告訴他如何看待素描並沒有用處。他無法理解在一張紙上的鉛筆畫，為什麼會像一個人。理性的理由對於他的了解毫無幫助。這些理性**屬於**內在的部分，不能用來解釋或者呈現外在的狀態。

另一個類似的例子是假設，有人覺得黑白照片很可笑，他們認為縮小的黑白影像是扭曲的形象。沒有任何概念**之外**的理由，可以證實出這種想法不合理，證明照片可以真實的呈現一個人的樣子。要理解照片呈現的觀念，就必須先了解照片本身的概念。

這個例子證明用象徵法解釋藝術意義的推論錯誤。以某種程度來說，藝術中有象徵法，但不能用此解釋藝術。了解藝術這個

行為發生在了解象徵意義之前。試圖用外在事物解釋藝術創造本身就是一種誤導。當一個藝術形式存在時，就有其象徵意義在內，但假設藝術創作是為了表達象徵意義則沒有道理。要了解藝術，就要參與其中，先假設藝術的根本是非理性感覺、反應和態度，之後才能談藝術經驗等。

　　從自然反應來了解藝術，並不是指這些反應沒有界限可言。史特勞森（Strawson, 1968, pp.71-96）將我們對於其他人的反應態度跟抽離態度分開。反應態度包括我們跟別人的應對，比如說道德上的期待、相對的權利義務、同情等等，這些和我們對於動物以及無生命物體的態度不同。雖然有這麼一個基準存在，但我們仍有可能轉化為抽離態度，比如說一個人得到精神病時，對於一般客體不再有適當的反應，而被視為需要治療的對象。我們可以選擇態度，但可能性很小。一個人沒有辦法對於精神病人採取正常態度。但也有一些例外的狀況，有一些人會用抽離態度對待一般人。比如說有的人將人類視為沒用的機器，在漫無目標的人生路上趕路，有的人則將這些行為想像成恐怖戲劇或電影。但這不是一個永久或者適用所有人的方法。這些戲劇或電影有其扭曲之處，這些態度都有其適當的界限，所以假設一個人用抽離態度對待一般人是沒有道理。反應態度是我們用以了解人們以及社會的樞紐部分，並且賦與人類社會意義。

　　斯威夫特（Swift）在《現代提案》（*A Modest Proposal*）中，建議吃小孩來解決人口眾多食物短缺的問題。如同他所預測的，讀者因為這個提議而感到噁心。這個預測是基於反應態度，人們

會因為想像將自己的同類視作食物而噁心。這種厭惡感沒有理性可言，純粹是一種自然反應；有的人會說，會覺得噁心是因為將人視作牛食用。某些反對婚姻制度的**理由**，以及傳統婚姻態度的人，都是基於將妻子在某種程度上，視為先生的物體、財產。這些反應的理由，都是基於一些人類的自然反應。

當一個人在適當的狀況時逃避、或者痛哭，並不能證明人類是主觀「內在」感到痛苦，需要被同情，這種行為沒有理論或辯證可言。我的反應所顯示出的態度，是最原始的行為。當我因某個原因用某種態度對待一個人，並不是基於什麼理性、什麼理論，或任何事情。換一個角度來說，我的態度並不是基於什麼信仰，我們相信一個人在受苦，是基於我們認定他為人類。因此當我相信一個人在受苦時，是基於當一個同類在哭泣時，我直覺的對同類有一種反應態度。我們對別人的回應是基於這種態度。因此這種反應並不是理性，而是理性將這種對於同類的反應賦與意義。兒童不是因為理性理由而改變對於藝術的態度；相反的，他們是透過分享和參與，學習到藝術經驗和相關活動。這在兒童發展早期就已經達成，而不是透過明顯的教學過程所完成。我提出的這個論點，在一開始的時候並不容易理解，但我希望可以隨著本書的進程，讓讀者愈趨明朗。

感覺和理性之間有非常複雜的關係，不論是在一般狀態，或者面對藝術創作時都是如此。我在第一和第三章中，強調我們對於理性的忽略，並不是要貶低感覺；同樣的，當我在此解釋藝術

理解基於非理性態度時，也不是忽略理性的重要性。自然的反應賦與理性意義，而感覺無理性不行。主觀論聲稱藝術和語言一樣，可以表達「內在」感覺，其實只是在說明人類本來所擁有的感覺而已。相反的，我的理論很清楚的顯示出，藝術跟語言一樣，賦與感覺和經驗的可能性，沒有藝術，也就沒有這些感覺。因此，藝術具有情緒上的**創造性**。這個觀點比主觀論提供藝術教育更多的潛力及可能性。

當一個人試著以理性理解藝術時，必須具備適當的自然反應。自然反應跟直覺之間有重要的關係。有的人稱之為對一個客體的「感覺」。意思是指在我們擁有理性之前，必須先做大量的推測；沒有這些推測，我們無法有所進步——比如說在科學領域中，沒有推測就無法定出研究方向。

我寫到一個人對於藝術的反應來自天生反應和學習。這乍聽很奇怪，甚至自相矛盾，尤其對於那些假設這兩者之間具有明顯分界的人。當我們面對於強勁的音樂、美好的表演，或者生動的小說或詩，有什麼比情緒性的反應更為自然呢？最明顯的例子就是兒童聽故事的反應。然而這些反應是需要學習的，動物就不會有類似的反應；那些身屬社會中不曾有類似概念的人也不會有反應。

結論

藝術理解是基於我們對於藝術和相關活動的自然反應。雖然

理性具有關鍵及不可忽略性，但是不應被誤會為支持藝術欣賞的理由，而是人類對於藝術的自然反應賦與理性基礎。一個兒童會在了解反應背後的理性概念前，就已經對藝術做出反應。而且我們無法以任何概念去理解從未回應過藝術經驗的人。錯誤的推論藝術，會導致不智的形而上學。藝術之根，不在於理性的概念，而在於更為簡單的自然回應和行為；因此太理性反而是種不理性的行為。要形成一個概念，必須先能夠回應人類對於藝術的自然反應，因此檢視藝術根基這個概念本身，是一種錯誤的理性。這樣的概念應該在樹頂上，由人類自然反應滋養支撐。柯爾（Kerr, 1986, pp.92-93）說我們受到身心兩分法的控制，因此難以得窺人類活動的本質，既不是推論也不是機制條件下的結果。

　　有的人可能認為**行動**才是這一切的根基——行動和**社會**文化有不可分割的關係，而且是文化實踐的一種表現。但行為本身，或起碼是經常性的，跟感覺、認知、理性不可分割。立即、自然的行為反應，跟拯救受傷同類的行為，具有同樣的理性和智性。

第三章　理智

The Rationality of Feeling

Learning from the Arts

理性的藝術

我在第二章堅持對於藝術的反應和投入，不會影響藝術評論之適當性。相反的，其適當性正足以顯示藝術可教育性。當我們對於藝術的基礎，也就是人類自然反應可以提出理性辯證時，沒有道理無法對於由此基礎衍生之理論進行理性辯證。

現今對於藝術有一個普遍的傾向，尤其在藝術教育界，會誇大或者排斥理智在藝術的地位。感性通常被視為非常重要的關鍵，但理智的地位則受到質疑。一般人將藝術歸屬於感性的領域，不屬於理智範疇。主觀論認為感性是藝術中最重要的部分，這是對的，但它卻錯誤的推論藝術欣賞是一種不理性，或者非理性的感覺態度，理性在此被視為毫無關連甚至遭受禁止。錯誤的強調理性，會妨礙我們理解藝術，但是錯誤的強調感性，同樣會阻礙我們解析藝術。

理智之於鑑賞、意識、詮釋、意見和評價具有同等重要地位，所以我不細分他們。為了方便起見，我將重點放在欣賞這個部分，因為我自己都曾誤解過這個部分，此處的鑑賞同時適用於創作者和觀察者。我想提出的這種誤導觀念，是認為即便鑑賞有其理智的部分，但藝術創作卻是絕對主觀，毫無理智成分在內的。

雖然理智在藝術中的角色受到質疑，但理智在科學中的地位無庸置疑。雖然這兩個領域截然不同，但其中所包含的理智和客觀特質，卻有其共通性。

為了說明起見，我通常會考慮交換藝術意見的部分，但其實它和對藝術作品的反應有起碼同等重要的地位。其中包含一個人如何理性解釋自己對藝術作品的意見和情感。

教育

　　藝術之教育問題跟哲學脫不了關係。一般人當然不會先檢視哲學部分，然後再討論教育問題。關於藝術中是否含有理智成分，真正的問題在於藝術中是否包含認知和知識的部分。如柏拉圖（Plato）所說，知識的可能性在於是否有學習和教學的可能性。

　　教育當然不局限在學校或大專院校中。藝術是活到老學到老。但除非藝術經驗具有理智和認知的部分，否則藝術是無法加入教育體系當中的。藝術教育者最大的敵人通常是他們自己，因為他們接受並且支持主觀論——這也許是因為他們見不到其他的可能性。這個觀點等於承認藝術沒有理智的部分，無法進行理性辯證，因此藝術無法被教育。這不只考慮藝術作品的品質，還在於是否有理智的部分，以供學術作討論之用。只有當活動本身含有理性辯證可能時，才有可能被視為具有教育性。

主觀論

　　主觀論堅持個人和自由重要性的觀點是正確的；從不同的觀點來看，藝術作品的確是如此。但主觀論看不出客觀性理智的存在。如果藝術的發展和評價沒有客觀界限，則人們沒有辦法**學習**藝術。因此主觀論的老師有其矛盾之處，他有義務鼓勵學生在藝術上發展，但從主觀論的角度來說，他不可以加入自己任何的概

念；因為主觀論的論點之一，就是認為藝術意義或價值端賴個人的感覺，因此無法透過理智去理解。

　　主觀論通常無法認清自己的互相矛盾。比如說，一位知名的舞蹈學校寫道：「舞蹈是主觀的，因此無法多加著墨」；其中有一位老師，因為無法接受這種觀念，掛冠求去，因為這個說法否定他跟他的同事可以教導學生的能力。幾年前有一位美國舞蹈教授，解讀主觀論的意思是，任何人的意見都是一樣好的，所有對於藝術的感覺都是「正確」的；這種看法導致她無法開口批評她的學生，無論是針對他們的舞蹈表現，或者是他們坐在舞蹈教室地上吃洋芋片的這些行為。這位老師因為她的誠實，失去了她的工作，類似這麼明顯的例子是少見的。主觀論者通常採取一種怪異的態度，因為他知道藝術有其意義，而且某些作品和表演的確比其他的好，於是用行為透露他的看法，比如說對作品有不同的回應，或者想要重看重聽某一個作品。

　　有一個想法支持主觀論，而且造成議題混淆。這種想法可能這麼說：「我對於這個作品的印象是透過我的意識，這是我的印象不是別人的，所以這是主觀的。」類似的論點可以用來解釋一些明顯客觀性質的例子。這樣的論點可以用數學和推論來解釋物質，例如我知道二加二等於四，我看到這張桌子是咖啡色的等。這個論點很明顯的並不屬於主觀範圍。我對於藝術的印象，是依靠我的意識得來，但這不表示我的藝術評論是主觀。事實上，基於個體印象之論點，不一定代表客觀上正確或者不正確，二加二就是一個很明顯的例子。

　　另外一個支持主觀論的類似論點，將在第四章中詳細討論，這個論點認為，藝術評論跟道德和哲學評論一樣，與「事實評論」不同，需要個人的評價，而不是接受任何人、包括專家的意見。但藝術評論絕對不會對理智有害。相反的，理解藝術意義和價值、建立自己的意見都**需要**理智支持。

　　「主觀」具有模稜兩可的意義，主觀論的藝術包含著一些我沒有辯證的部分，但這些部分我其實是強烈反對的。我從客觀的角度反對主觀論，提出理智的可能性，但並不否認個體性和個人參與的重要性，我也不認為有一個單一理性準則存在。相反的，藝術教育中最重要的部分就是個體成長和個人參與。藝術經驗之中，理性和感性一樣重要。如同我在第一章說的，藝術經驗中的感覺，在本質上具有理性的特質。

　　主觀論的意義將隨著本書的進展，愈趨明朗，但我在此將對「主觀」和「客觀」提出一個簡短的大綱。「主觀論」的兩個主要意義如下，是他們造成哲學上的困擾以及教育上的傷害。

（a）　「主觀論」是一個完全個人、「內在」的心靈經驗，只有個人本身才可能「直接」知道。

（b）　「主觀」指的是個人的喜好。主張藝術評價屬於主觀性的最嚴重錯誤在於，將藝術鑑賞等同於對作品的喜好。更甚者，將所有的價值評斷視為主觀。因此一個人通常會脫口而出：「喔，這是價值判斷」，好像這只是在表達個人喜好而已。我在第四章，會討論價值

評斷只是一個開啟點而已。這一切需要有理智在背後支撐。

「主觀」具有許多意義，其中一些將會在之後的章節中討論。不過，（A）是我主要的訴求，因為這是導致藝術經驗混淆，造成傷害的主要觀念。它受到廣泛接受，但特質和含意卻晦暗不明。幾乎所有的藝術教育者都接受藝術是主觀的，雖然這個觀念跟（B）以及其他觀念含糊不清。

我所反對的是一種絕對觀念的客觀，即便在科學的領域也沒有一定的絕對。當我疾呼藝術創作和鑑賞的客觀性時，我並不是在說藝術作品的解讀、評價和反應，只有一種單放諸四海皆準的正確觀點。

我所說的客觀性，主要在於提供確切的理性支持，這其中包含著不同文化之間的差異，以及同文化之間感覺和意見的差異——甚至是對立性的差異。我所謂的主觀是以理智為中心，本書的重點就在於理性的情感。

但在藝術評論中，特別是在教育中的客觀，指的是公平沒有成見。因此不論老師的個人喜好如何，他或她應該客觀的評論作品在藝術上的價值，並考量個別學生在藝術和教育上的益處。

科學主義和主觀論

造成觀念誤解的一個原因，在於不當的舉理性為例作比較。

本章的另一個主題是「科學主義和主觀論：扭曲錢幣的兩面」。將科學視作理性典範的這個看法，再加上藝術評論無法通過科學驗證的說法，讓人們將藝術推向主觀論。導致錯誤的推論，認為藝術不可能是理性的。部分的誤解屬於我稱之的「不同意理論」，因為同一個作品可能擁有完全對立的評價，所以假設藝術評鑑屬於主觀範圍。這種觀念透露出對科學特質的誤解。

　　一般認為科學是理性的典範，只有科學驗證才能辯證知識。以下是一篇有關舞蹈的文章，作者（Spencer and White, 1972）寫道：

　　　　有許多關於舞蹈的說法，但……極少有研究發表支持這些看法。本文是將舞蹈視為一種行為形式，可以透過科學做檢驗。如果有真實存在的部分，就有量的存在。透過實證檢驗的方式發展行為科學知識和自然科學。用這個方式可以將舞蹈視為一種知識（p.5）。

　　但是這些科學方法不能在舞者的律動中，做出藝術或者美學的判斷。因此主觀論會說：「既然所有的人類行為都可以經過科學檢驗，但科學卻不能發掘動作中的美學成分，因此美學不是一種行為。如果有任何檢視美學的方法，那一定是完全主觀的，因此藝術和美學都沒有理性成分在內」。舉一個很簡單的脈絡，雷得（1931, pp.62-3）寫道：

> 一個身體、非心靈的物體，可以充滿、或者表達它自
> 己所不具備的美學想像？……怎麼會有這些想像呢？唯一
> 的可能就是我們讓它有的──透過我們的想像。

　　這是主觀論的經典論點，至今仍然興盛不已，這也是本書想
要釐清的哲學混淆以及危害教育之處。依照這個廣泛但錯誤的觀
念，美學價值不可能存在行為之中，而是由人類的想像所賦與的。
正確地說，也有針對其他藝術形式的類似論點。

　　這就是我為何稱藝術是科學另一面的原因。當主觀論認為藝
術鑑賞沒有理性時，這個理性指的是科學中的理性，具有結論性
的特質。因此主觀論接受科學主義，是接受只有科學才是唯一的
理性認證。藝術鑑賞被認定為情感宣泄的反應。

　　如同我上述所說，既然無法用科學分析美學和藝術，當檢驗
不出舞者律動的美學和藝術時，就屬於主觀的範疇，是觀察者主
觀投以想像。休姆（Hume）擷取這個觀點寫道：「美的物體本身
沒有價值──價值只存在那些如是思考者的心中」（MacIntyre,
1965, p.278）；杜卡司（Ducasse, 1729）寫道：「只有當物體有質
時，才有可能領受感覺」（p.177）；派瑞（Perry, 1926）「有的
時候必須承認感覺會被『引伸』至本來不屬於的地方……」（p.
31）；雷得（Reid, 1931）：「客體和身體的價值並不在其本身，
音樂表現出的喜樂也不在音符的流動之中」（p.60）。最後三位
作家的結論是，因為無法用**自然科學的方法檢驗**藝術價值，所以
藝術是完全主觀。這是一個聽得懂，但是混淆的推論。這論點的

中心概念在〈舞蹈〉那篇文章中提到，就是必須有量的存在。我現在用一幅諷刺畫來表達其中的混淆之處，一對情侶在月光下擁抱，這時年輕人說：「我無法說出我有多愛妳——因為我忘了帶計算機來。」

雖然行為無疑的可以用科學方法檢驗，但這些解釋或辯證卻不屬於科學方法。卡通中的男性，可以表達他有多愛那位女性，但不是用科學的方法。類似的狀況，當愛波斯坦（Epstein）被問到他是否相信所有的東西都可以用科學表達時，回答道：「是有可能，但卻沒有意義。這會是一個沒有意義的解釋——就好像用聲波來解釋貝多芬的交響曲一樣。」其實他如果簡單的回答不，意思會更清楚。

沒有測量的客觀評定

這個議題有其實際的重要性，比如說，教育傾向於用量來做評定，而一個不能簡單測量的活動，就不能被評定。然而舉個明顯的例子，我們可以評定一個理性推論是否有效，即便推論本身不能被測量；我們可以檢測一個學生在哲學辯證上的進展，但卻無法實際測量。更甚者，任何想要反駁不能用測量評定辯證的人，也只能用理性辯證的方法支持自己的論點。即便企圖反駁這個行為也是自相矛盾——主觀論自身也不能用非量化方式評量，但現在卻聲稱主觀論符合理性範疇，主觀論者即便想要反駁，也只是自打嘴巴。

世界上的事情只有**部分**可以用量化評價。比如說，一個人可以用測量的方法判定一步棋，但無法用量化去解釋那一步。更甚者，我們一生中最重要的決定，比如說對旁人的了解，都無法用量化評定。要如何用量化的方法，去了解別人的臉部表情呢？我們可以看出別人悲傷、敏感或困擾與否，而且我們一直在估計別人的特質、情緒和回應。這些判斷可能有對有錯，察言觀色的能力是可以經過學習而加強的，但卻絕對不是用測量的方式。

同樣的，只有少數的進展狀態是可以量化計算的。一個好的老師可以客觀的評鑑兒童的成熟度、敏感度以及責任感，但這些無法用量化計算。試圖用量化的原因，是因為比較容易，而且比較不需要個人的評斷。賽門威爾（Simone Weil, 1962, p.18）寫道：「對一個極度勞心的人來說，單純思考數字算是一種解脫」。

但這種企圖卻導致傷害性的錯誤觀念，教育當中最重要的部分，需要敏感和仔細的評量，只有良好的教師才能做到這個部分。

理性詮釋

我們有的時候認為科學上的爭議可以有方法解決，但是藝術作品評論的爭議，則無法可解。因為這不像科學問題，可以透過實證檢驗和觀察證明。這裡有兩個混淆之處，第一個是對標準的混淆，這主要來自將這兩個領域視為涇渭分明；因為藝術不能用實證檢驗或者觀察證明，所以聲稱藝術不屬於科學範疇。這看似很明顯，但是這個議題的重點，應該在於藝術能否被證明，而不

是能否用科學的方法證明。

第二個是一個很明顯的錯誤，因為任何一個涉入藝術的人都知道，當藝術評論意見不同時，是有驗證的方法。比如說，一個文學作品的評論會失去立場，可能是因為內在不協調，或者缺乏較為適當的支持。因此第一個混淆的確存在，但卻跟藝術評論毫無關連，藝術雖然無法用科學的方法證明，但並不表示不能用其他的方法證明。

理性有三種形式，第一是演繹法，這屬於數學和三段推論的範疇，第二種歸納法屬於科學的領域。但第三種也是最重要的一種。雖然我不喜歡用技術用語，但我也不想自己創造新名詞，我有時稱其為「詮釋性理性」來解釋它的特質。這種理性可以詮釋、評價或者勾勒出一個狀態或者情況，這不只可以用於藝術，還包括科學和其他形式的知識。舉例解釋，認知心理學中用的圖形，乍看之下很難看出是什麼，只覺得是一些線條，但在經過指示之後，則可以清楚的認出那是一個臉龐。這些支持其為臉龐的證據，吸引人們去注意相關線條。這個觀念在我們之後的討論中會愈趨明顯。

然而真實的情況通常更為複雜，因為現實中同時可能有好幾種解釋存在。在客觀和理性之餘，人會決定哪一個理由最具說服力。但有時候兩種解釋具有同樣的可能性和真實性。比如說，下面的圖看起來既是鴨子，也是兔子。

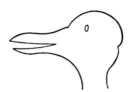

當一個人堅持其為鴨子，另一個人認為是兔子時，他們各會舉出理由——比如說「這邊就是兔子的耳朵啊」。這雖然不是一個信手拈來的理由，但卻具有無限的可詮釋性。因此主觀論一個不可避免的結果就是沒有底線。對於主觀論者來說，任何的解釋和回應都是同樣的「良好」。但這個假設是沒有道理的，因為這個圖再怎麼看，也不會被看成是艾菲爾鐵塔。

從某種角度來說，理性並不能拓展眼界或者聽力，但它的確可以開啟認知的可能性（我之後舉一個例子，說明話語可能造成認知限制）。當一個人開始注意之前所忽略的副標時，會感到整個作品充滿了全新的意義和價值，從完全自然的角度來說，即一個人看到了之前看不到的東西。

雖然一個作品會有不同的詮釋，但這並不是依照個人主觀而定。評價和詮釋不同，評價沒有理性在背後支持；詮釋雖然沒有一定，但卻不會沒有底線，「詮釋」需要界限。莎士比亞的《李爾王》有多種詮釋，但在任何正常的狀況下，都不會被視為喜劇，在一定限度之內，詮釋具有一定的有效性。

藝術有許多不同的傳統和概念，但不表示我們可以接觸所有的形式，我們會選擇自己可以接受的。但這不表示我們只能理解自己文化中的藝術，我們將在第五章討論這個部分。而我現在提

出，是想要分辨概念和詮釋的不同之處。

概念在基本上賦與事實意義，並且限制詮釋性。為了解釋我的意思，我將提出兩個普遍的理論：現實主義和相對論。為了簡化起見，我用語言的角度來探討他們。藝術和其他活動都不能和語言脫離。現實主義認為這個世界的真理是跟語言的應用和表達脫離。我們賦與樹木、河流、雲朵、小鳥和死亡名稱，是為了方便我們溝通。對於現實主義來說，語言結構反應出一個原先已經存在、概念化的狀態。但我們在第二章已經看到，假設人類發明語言是一個錯誤的猜測，因為必須先有語言才有可能去發明語言。更甚者，所謂「真實」世界不可能跟人類分類法無關，因為認知到「真實」本身，就需要分類觀念的存在。認知到「樹木」本身，就已經牽涉到所謂的分類。並不是說不論我們多麼努力都不可能企及「真實」世界，而是沒有什麼「算是」真的企及。因此假設真實和語言脫離是沒有道理的。我們透過概念觀察、理解真實世界；用一個外在既存概念去理解；所以不可能用非「概念」的概念，去理解一個無概念的真實世界。

「風中奇緣」[2]，這個改編自美國印地安女性在西方世界真實故事的廣播劇中，作者米克曼根（Mick Mangan, 1991）藉女主角的嘴說：「你的眼睛跟我的一樣好，但你沒有學到如何看到很多事物，也許只有透過我的語言才可以看到這些……你的語言中看不到許多東西，班哲明」。

劇中後來開始發現印地安人無法理解我們所謂的死亡。女主角發現她很難用英文解釋她的想法。「英國人說維吉尼亞印地安

人對於⋯⋯死亡（她要說這個字很難）的恐懼是一種羞恥」。

　　有關不同文化觀點所見不同世界的例子，可見麥特紐（Mette Newth）的名著《誘拐》（*The Abduction*），其中描寫一對年輕的格陵蘭島愛斯基摩情侶，因為誤解不同文化，導致他們被殘酷悲慘的對待，書中另一個錯誤在於其他人沒有把愛斯基摩人視作平等的人類。

　　關鍵在於建議語言的真實性本身是不智的行為。節錄柯爾的話（Kerr, 1986, p.97）：「沒有一個人的世界不是語言賦與的。這是一個我們共同擁有的世界（同一個文化中的人）。」雖然語言表達的陳述有對有錯，但並不能因此推斷概念有對有錯，因為概念本身已經是對錯的**標準**。現在巴黎的度量衡標準決定何謂一米，而且有精準的度量標準檢定，因此質疑標準的精確性並沒有意義。類似狀況中，我們用語言和藝術中的概念決定對錯，因為是他們決定何謂真實。當兩個社會中有兩種不同的語言時，去比較哪一個比較精確是沒有意義的。這就好像問西洋棋的規矩跟足球的規矩哪一個比較精確一樣。一個行為有合法不合法之分，但是去問法律合法否，則沒有道理，因為是法律來決定何謂合法。

　　相對論認為語言中的真實性是隱晦不明的，基於語言的不同，他主張真實是相對性的。但這並不代表我們有同等的機會接觸每一種概念，事實在於我們選擇採用哪一種概念。對於現實主義來說，真實與概念無關，而相對論則將語言視為有色眼鏡，當眼鏡改變時，看到的世界也因而不同。

　　現實主義和相對論都指出一些對方忽略的重要部分，但他們

也都有錯。現實主義認為現實並不是我們所選擇的,這一點是對的,但卻錯誤的推論現實獨立於概念之外。相對論對於概念賦與現實意義的說法是對的,不同的語言導致概念不同,但卻錯誤的推論我們可以因此公平的接觸每一種概念。我的論點在於現實不在於我們選擇哪一種概念,而在於學習哪一種語言,以及因此被賦與的自然反應和行為。(如同第二章所說,人性共同的反應讓概念成形;雖然我們很難實踐、了解其他文化中的價值、習慣、常規和實踐。)語言中的概念網絡賦與我們現實。在這一點上,相對論是站住腳步的。一個人不是因為自己的興趣和目的來看現實,而是從語言學習中得到大範圍的概念以決定興趣和目的。這是因為(A)這些目的和意圖存在於語言產生之前,(B)更重要的是,兩者之間並沒有明顯的界線。我們在第五章可以看到,語言原本的智性限制,會依照人們的興趣和目的而發展和擴張。

人學習語言和藝術的概念網絡時,其中包括理性、價值和知識的限制。重申之前的觀點,我們每一個人的世界都是語言、藝術和文化實踐所賦與的。這是一個相同文化之內的人所共同擁有的世界。在這個限制之內,同一個藝術作品可能有無數解釋。我們可以在此看到兩個不同的層次,理性詮釋是由概念中引伸得來,詮釋暗示著同意被詮釋物的存在。戲劇或小說雖然可能有不同的詮釋,但是這些詮釋者起碼同意這的確是一齣戲劇或一部小說。「詮釋」代表意見不同的可能性,而意見不同的存在,是因為有一個共同的概念在後。一個人會不同意,是因為有一個不同意的事情存在,當一個人有相左的理由時,也必須要有理由存在。舉

例來說，一個戲劇雖然有不同詮釋，在某種程度上，都起碼認同有這個戲劇存在。莎士比亞的《奧賽羅》（*Othello*）中，評論者對於艾苟這個角色有多種不同的詮釋，但不容質疑的事實是，他想要摧毀奧賽羅的決心。

　　這並不是說一個人不可避免的一定受到成長環境文化的限制。一個人可以因為學習其他語言、藝術、態度和行為反應，以接觸不同的概念。討論理性的特質和範疇，必須了解理性具有兩個層面。語言和藝術中的概念雖然不容易理解，但這些概念可以與其他概念重疊、被改變或者擴大。不同的語言都有某些重疊之處，因此不必稱每一種語言為單一語言。就這個觀點而言，相對論將每一種語言都視為獨立語言的看法會造成誤導。每個文化都互相有接觸的情形，這些接觸點就是互相了解的開啟點。比如說藝術通常會著墨於人類面對死亡和受苦的議題，這就是一個互相了解的開始。

　　概念和事實之間的關連，在藝術和教育領域益形明顯。某些心理學家建議，為了認知真實的世界，必須排除既有概念。華特金（Witkin, 1980, pp.90-1）寫道：「基於『直接相對論』或『直接理解』，我們需要排除所有現存記憶，以看清**事情本身**。」他的論點是想要從全新的觀點看事實，但假設可以**排除**所有概念的推論並不合理。全新的視野並不代表完全沒有概念（這是不可能的），而是採用一個**全新**的概念。這一點可以從「直接」這個字眼的使用，看出前後矛盾之處。我們對於事實的概念是直接的，如果我在正常光線下，觀察一個棋盤，還有什麼比這個更直接的

觀察方法呢？使用「直接」這個字眼的人，表示他們理解「直接」的含意。一個來自沒有西洋棋概念社會的人，無法馬上了解西洋棋的事實性；但這是因為他沒有這個概念，他也許可以先觀察到這是一個木製的黑白格子板子，他起碼在沒有概念的情況下，看到了大小、形狀和顏色。換另一個角度來看，一個完全失去記憶的人，不可能馬上直接了解事實，他什麼都不了解；比如說他沒辦法直接看到一棵樹，因為他不知道什麼是樹。一個沒有兔子概念的人，不論他看得有多麼仔細，都無法馬上詮釋這個物體的形狀。

理性、概念和詮釋

彭布羅克國家公園裡，在靠近斯科姆島的地方，有一個海鳥保護區。西威爾斯國家信託在此提供一個「解說中心」，幫助遊客了解他們將會看到聽到的這些海鳥。這個例子可以解釋當理性介入時，詮釋和概念的可能性。這個中心想要幫助遊客對於所見所聞有正確的概念，理性在此是藉由詮釋來解釋。

詮釋當中永遠有理性的存在，但是概念當中不一定有理性。更明白的說，當我說一棵樹、一把鑰匙、一片天空時，我不能也無法為這個概念提出理由；換句話說，我也不能詮釋任何事物。如果問我為什麼稱一棵樹為一棵樹，唯一的答案可能就是因為我學過語言，所以我知道怎麼用語言稱呼這個物體。對於我稱樹為樹的這件事本身並無法容納任何的質疑；如果我在正常光線下，

站在一棵樹前面，一個人問我：「我知道你懂這個語言，但你為什麼叫它一棵樹呢？」他的問題是沒有意義的；但問道如何詮釋的問題時，這個問題確有意義。詮釋和概念之間，並沒有明顯的差異存在。從解說中心的觀點來說，正確的詮釋海鳥，是為了分辨海雀和海鳩，讓人擁有正確的理解和觀念。

科學中經常有類似的狀況。科學家最大的問題不在於實驗觀察，而在於如何解讀結果。如同我們所看到的，觀察中包含了概念，但最後卻需要詮釋引出結果。布朗斯基（Bronowski, 1973）在研究電子時，面對兩種相反的看法，他在戈廷根大學（University of Gottingen）寫道：

> 「教授間流傳著一個笑話，電子在星期一、星期三和星期五的時候像質子一樣的動作；星期二、星期四和星期六像是電波……（依照學校的課程表動）這也是所有的爭論所在之處，這一切需要的不是計算，而是觀察和想像力：如果你喜歡的話，這就是形上學」（p.82）。

他接著寫道：

> ……物理的新觀念讓我們用一個全新的觀點看事實。世界不是固定的，因為世界無法和我們的觀點分離。世界隨著我們的看法改變，與我們互動，依照我們的解讀而不同。

賦與詮釋和評判理由，就如同決定不同詮釋之間的優劣一樣，很難評斷。孔恩（Kuhn, 1975, p.56）談到發現氧氣過程時寫道：「當我們重新檢視時，必須注意是什麼原因讓拉瓦謝（Lavoisier）看得到這一點，但卻讓普里斯特利（Priestley）（氧氣的發現者）終其一生也無法得見。」接著他談到 X 光，寫道（p.58）：「世上起碼有另外一位觀察者親眼看到這個光芒，但卻*什麼也沒發現*。」（斜體字是我後加）

數學家以及天文學家邦迪（Bondi, 1972）以下提出的論點，解釋科學事實仰賴詮釋的部分。

> 我認為用「事實」這個字，會造成誤導，因為事實暗示著一個堅定不變的狀態，但科學卻是一團混亂的狀態。我們從來都弄不清楚，當年的實驗如今已經有不同的解釋——但卻在當年被稱為「事實」……科學間沒有對錯；而是一個誰比較有用，誰具有啟發性，誰讓事情進展的狀態（p. 226）。

測量和量化有的時候可以提供準則，用來取代人類的評斷和詮釋，但是這句格言「謊言、該死的謊言及統計」卻提醒我們數字本身沒有意義，必須透過人為詮釋才有意義。

人們有的時候認為理性專屬於數學和科學領域獨有，而想像力和創造力則屬於藝術領域。其實所有的知識都需要理性和想像

力。詮釋和評價科學及藝術領域時，都需要**理性**的部分，同樣的也需要**想像力**的參與。這也是為何愛因斯坦（Einstein）認為在科學中，想像力要比知識重要。如同我之前所提出的，如果他當初說科學知識與想像力具有密不可分的關係，應該可以把他的想法說的更清楚。

意識和詮釋在這兩個領域有部分相似之處，都會受到一些改變或者特質的影響。試想伽利略（Galileo）的地球繞日說，在當時需要很大的想像力才能理解，時至幾百年後的今日，這個觀念已經在我們心中根深蒂固，成為日常生活中的常識。這不但需要科學上的調整，同時需要宗教和觀念的解放，人們必須調整一些基礎的觀念，才有可能採取伽利略的觀點，因此這些事實是由觀念所**決定**的。

當我在加拿大的維多利亞大學，討論上述議題之後。有一次一位學生提到他在聽完這些討論之後，站在溫哥華西岸，生平第一次在看日落時，想的不是日落，而是地球正在離開太陽。即便他知道這才是事實，但他仍然需要透過意志力和想像力才能這麼想像，比如說透過語言的力量。

我們現在起碼可以確定伽利略是對的，經過這麼多的實驗證明，地球無疑的是繞太陽轉。我無意要否認或懷疑。但是在伽利略和哥白尼之前，人們認為太陽繞著地球轉，任何與此相反的意見都被視為無法接受。科學家的眼中無法容許不同的看法，至今仍然如此。如同霍爾丹（Haldane, J. B. S）所觀察的：「宇宙不但比我們假設的還奇怪，還比我們所能想像的奇怪。」

類似的情形在藝術上，就如同人們試著理解這些當代藝術先驅，例如喬托、透納、印象派、畢卡索、喬伊斯、貝克特、序列主義、瑪莎葛蘭姆所開創的現代舞蹈革命等。

藝術評論者必須先了解傳統藝術背景，才能作出評論。我用以下兩個故事作為解釋。拉維珊卡（Rari Shankar），傑出的印度西塔琴演奏家，在倫敦一次表演之後獲得滿堂彩。他一方面謝謝聽眾，一方面告訴他們一定會更欣賞之後的表演，因為剛剛只是序曲而已。另外一個是我幾年前在加拿大解釋的故事，一群愛斯基摩人去看《奧賽羅》的演出，當他們看到台上演出殺人的情景時，大為驚恐，他們事後必須去後台確定那些台上已死的演員沒死，才能放心。這些愛斯基摩人以為每一場演出都需要新的演員來演。

理性：橫向思維以及非語言

討論藝術作品時的理性，在於提出一個輪廓、評價、或是某一種觀點。評論藝術作品必須討論藝術形式的界限。一個人除非看到珍奧斯丁（Jane Austen）小說中的諷刺之處，否則無法證明這本小說是一本諷刺小說。這種評論並不需要更高深的理性原則，而是需要一些橫向思維，甚至包括人生的一些其他層面支持。理性評論中需要網絡般的歸納證明。理性證據認為珍奧斯丁的小說《勸導》（Persuasion）中，包括了安艾略特（Anne Elliott）的個性特質，不論奧斯丁從安艾略特身上所學為何，評論中牽涉的層

面，都屬於藝術以外的範疇。

評論音樂時可以從音樂中聆聽作曲者的意圖，也可以研究當時的環境，甚至只是單純研究曲名。比如白遼士（Berlioz）的「幻想交響曲」，既是一首音樂詩，同時屬於印象派音樂範疇。

藝術中的理性不止局限於語言範疇，同時可以透過許多方式表現。舉例來說，音樂家可以透過強調某一段音樂，幫助我們了解他的意圖；或者透過子標題，表現整個作品的另外一面。電視劇「老大階級」中，多愁善感的音樂家就提到用某一段音樂詮釋整個作品的重要性。一位畫家也許用不同的顏色表示不同的效果。人生有許多不同的非語言表達方式，舉例來說，一個人為了控訴戰爭，也許可以用手指頭指著戰壕邊的屍體，也可以用繪畫或者影像控訴戰爭的結果。在某些狀況之下，影像加上一些語言的評論和支持，可以收到更為廣大的效果。

非語言的行為同樣可以幫助我們理解藝術。契訶夫（Chekhov）談《萬尼亞舅舅》（*Uncle Vanya*）中一位演員表現的一段話，可以解釋這個情形（Stanislavsky, 1961）：

在中場休息時，安東巴甫洛娃（Anton Pavlovich）過來表達他的敬仰之意，但他隨即談到他對於阿斯楚這個角色的意見。

「但他在吹口哨，聽……吹口哨！當萬尼亞舅舅在飲泣時，他竟然在吹口哨！」我這時不讓他繼續講下去。

我自問，人怎麼可能在悲傷、絕望的情況下──高興

的吹口哨呢？

　　我決定讓契訶夫的劇本自己走下去。我開始吹口哨，試試看會如何。我馬上就知道這是真的！沒錯！萬尼亞舅舅沈浸在悲傷之中，但阿斯楚在吹口哨，為什麼？

　　因為他已經失去對人和生命的信心至此，讓他成為犬儒主義者，什麼人都不能讓他悲傷（p.259）。

　　很多人對於非語言的理性還是持懷疑態度。有的時候，非語言的理性可以達到語言理性無法企及的地步。舉一個明顯的例子，貝克特的戲劇《無言的表演》（*Act Without Words*）中，唯一的演員正如同劇名一般，並沒有說話，但卻表達如同語言訴說般的生命觀點，並且有語言理性支持──甚至表達語言無法呈現的觀點。類似的情形，果衍（Goya）和培根（Francis Bacon）的畫作中都表達對於生命的觀念和評價。藝術中類似例子比比皆是。

　　重點在於理性的主要特質，不論是否訴諸語言，都在於讓人**理解**，或者改變理解程度。我當然不是說任何有助人理解者，就稱之為理性。如我們所見，理性有其限制之處，而且跟理解的人息息相關。理性同樣有是否成立的問題──其中可能有對錯。無論如何，如果有人仍然對我的非語言理性感到不適，那也已經不是我討論的範圍，因為我已經為此提供理性理由。最重要的是，我舉的例子證明，非語言的理性同樣可以助人理解。

理性與論述

　　隱喻、類比、引述和其他許多方法，不但被用來評鑑藝術，而且被視為理性及促進理解的方式。這是我為何反對一般認為理性只限於知識及論述的原因。這種架構知識和理性的特質，跟教育哲學有關，賀斯特（Hirst, 1974; see esp. chs 3 and 6）。我在此不仔細討論這種說法，因為我想要呈現另外一種理論以駁斥這些說法。我在其他著述中解釋較為清楚。我現在提出這個議題（Best, 1991）是為了反對一般對於理性的論述觀點。比如說，第一次世界大戰的詩人，歐文（Owen）、薩松（Sassoon）和羅森佰格（Rosenberg），都對戰爭表達意見，並且以理性的方式提出對於戰爭的觀點。我們現在可以舉他們的詩，支持自己對戰爭的看法。這不是論述的方法，但卻表達我們對於戰爭的評論。更甚者，我們可以藉這些詩表達我們獨有的觀念及評價。

　　依照賀斯特（Hirst, 1974）的說法，知識的領域主要在於真實的論述和立論（ p.85）。這一點對科學來說似乎很合理，但如同我之前說的，細想之下就發現不合理之處；而且對於藝術來說，一點都不合理。雷艾略特（Ray Elliott）說過藝術是一種愛的形式，而不是一種知識。當我們同理這句話時，卻誤導了藝術的知識可能性，更錯誤的認為知識不包括愛。不幸的是，現在教授知識的方法（所謂的主流學科）並不包括愛的成分。數學、科學，以及藝術都應該具備知識和愛的形式。將這兩者視為分離是錯誤

的想法。到現在為止，我們都認為愛對於知識有害，以致於很難理解一個人為何可以在不了解對方的情況下，就愛上對方。

　　將知識和理性與真實論述視為同等的問題在於，當我們談到藝術的時候，無法合理的談論知識和理性。這是因為（A）藝術欣賞不屬於論述範圍；（B）藝術欣賞不是一家之言，而參與藝術的人會因此推論藝術不屬於認知與理性範疇。因此當我們談論藝術之理性時，起碼會有一位教育哲學家提出反對，認為藝術是「前理性」，或者「前知識性」；藝術沒有真實的情況，因為並無對錯可言。但所謂「真實狀況」本來就是可議之詞，不過我在此不想偏離主題討論這個部分（Best, 1991）。人們現在普遍對真實、知識和理性採取偏狹的態度。某些藝術作品的確可以表達出真實，但有些不行。舉例來說，卡特蘭（Barbara Cartland）的小說就有妨礙人類知識的狀況。

　　在類似的脈絡之下，華特金（Witkin, 1980）寫道：「藝術與感性的關係，就如同科學和理性」（p.89）。這是一個典型主觀論過於簡單的假設，將感性與理性視為互相獨立甚至對立、在學科上完全不同的領域。但是認為藝術經驗中不包含理性與認知，就如同將嬰兒跟洗嬰兒的水一同潑出去。知識、理解和理性是藝術經驗的中心，密不可分；在藝術教育中具有不可磨滅的地位。在科學或某些學科中也沒有所謂真實的論述。簡言之，把藝術認定為感性、非理性時，就是對理性和知識採取一種狹隘的看法。

理性的限制

　　當被問「為什麼」的時候，如果沒有理性答案的話，似乎就是不夠理性。但理性的答案有的時候會顯的既不適當又矛盾。比如第二章的例子中，建議吃嬰兒來解決人口過多及食物短缺的問題；但人們對這個答案的反應卻是矛盾的。這不是因為答案不切合需要，或者不合乎理性，而是牽涉到一個道德議題，讓人們無法輕鬆以對。因此一個無法以理性面對的議題，問題在於其道德或者文化基礎。

　　我的論點在於理性在藝術中所占的中心地位。藝術評論和解釋，如同我之前所說的，具有很多種形式。一個人在談音樂時，可能引用級數、韻律和諧度及彈奏的敏感度；也可能引用小說架構、角色描寫；或者繪畫中的組合和色彩運用等。但為什麼在提出這些理性理由後，一個人不能看出這是一個好的藝術作品呢？一個人可能會不知道該說什麼，或者乾脆結論說自己不了解這種藝術形式。這個人的理由除非被證明是理性，或者立論無法動搖時，才可能被理解。人必須接觸基礎的部分，將藝術作品視為一個**整體**，才能做出回應和理解。

　　這一點和其他的領域遭遇一樣的困難。如果有人無法了解演繹法為何導出邏輯性結論，或者數學加法為何有一個肯定的答案，又或科學實驗為何可以有答案；如果他要的答案不能從活動本身得到理性答案，則他必須一則放棄，二則試著重新了解這個活動。

除非等到他對這個活動有所反應，否則任何外在的評論都是不合理的。

結論

　　主觀論對於藝術鑑賞的錯誤認知在於對知識和理性本質的誤認，導致科學和主觀論成為對立的兩方。意見、詮釋和評價的多重可能性讓主觀論在藝術、科學等領域無法立足。藝術欣賞的詮釋具有無窮可能性。簡言之，知識和客觀都有賴於基礎概念和人類判斷。藝術評論並不是主觀行為，因為評論是由文化中所共享的藝術、語言、態度和行為所推演得出。評論的可更動性，並不破壞評論的可能性。假說評論不合理的背後，其實隱含一種想法——假設知識和客觀是固定不變的。這個幻想不但不合理，反而導致「知識」和「客觀」成為一個不可企及且不合理的想法。

註

1. 我很感激 Ingeborg Glambek 的有趣建議，認為主觀論似乎是隨著現代藝術而興起。她提到之前的藝術領域中並沒有如此「純粹」的主觀論，只注重內在個人感性。似乎達文西、米開朗基羅、康斯坦伯、透納（後期的他爭議較大）的作品無疑的都具有客觀的成分。但是抽象表現主義、立體主義、甚至是印象畫派，則轉向主觀、內在感性成分。這等於是為某些現代藝術鋪路，不再回應某些作品，只是針對「內在」，

主觀感性。我不是在攻擊所有的現代藝術，也不認為主觀論被現代藝術所接受。相反的，我只是認為主觀論不合理。當一個人不了解某件藝術作品時，應該簡單的說，是他不具備某個精英份子圈的神秘「內在」主觀經驗而已。

2. 我很感謝製作人 David Sheasby，將他作品寄給我，也感謝作者讓我可以引用他的作品。

理性的藝術

第四章　問題

The Rationality of Feeling
Learning from the Arts

理性的藝術

之後的章節將會更深入的探討前三章所引伸出的問題。不過現在先討論一些眼前已經出現，而且可以立即解答的問題。

價值

我強調藝術欣賞是一種全然的理性行為，藝術評論是客觀、具有理性基礎的。雖然藝術評論中的客觀意識有時會升高，其中評論和詮釋都可以做公開理性討論，但這跟最中心的問題無關，因為藝術欣賞的真正問題在於價值判斷。

第一，主張詮釋與價值無關是一個錯誤的觀念，因為要評價一個作品之前，必須要先了解它。舉例來說，當一個人發現自己之前價值觀念的矛盾或者疏忽之處，他的價值觀可能會改變，甚至全然改觀。更甚者，一些價值判斷可能會因此跟之前的詮釋不相容。

更重要的是，如同我在第三章所提示，價值判斷與詮釋密不可分：價值判斷是全然客觀行為，具有理性判斷成分，就跟其他所有的判斷一樣。傳統主觀論認為價值判斷的結論非常主觀，而多半的人居然把價值判斷因此歸類為主觀論之一。果真如此的話，沒有一種學科具備可教育性，因為學習任何學科，包括數學和科學，都是在學習判斷何謂好與壞。

這裡的主觀論通常跟第一章所談到的迷思有關，認為腦中一個部分屬於「客觀」、認知／理性，而另外一個部分屬於主觀／情感／個人／創造性／私人領域；價值判斷被歸類為後者。我之

前清楚解釋，這個迷思造成哲學深層、破壞性的觀念混淆。最主要的混淆點在於對客觀採取過於簡單的概念，拙劣的描繪科學本質。科學並不是一門絕對、宇宙唯一、毫無想像力、價值不變的學科。藝術也不是一門非理性、非認知、超自然、主觀情感的學科。科學和藝術都具有想像力和價值判斷的部分。藝術跟科學一樣，都具有客觀及理性成分。

非理性反應和態度中也有理性成分存在。懷疑、高興、興奮、失望等都是出於對客體的價值判斷，這些反應及評價都會隨著反省、或者對客體觀點的不同而改變。藝術教育也包括價值判斷的部分；比如說評斷某一種藝術形式的優劣，就是在做價值評判。人們質疑客觀和理性之內既存的價值判斷，是一件令人驚訝的事情。學習任何的主題、原則或者知識領域，就是在於領會其獨特的價值範疇。舉例來說，一個人學習何謂理性和證據的優劣，以及如何評斷證據時，就是在做價值判斷。一個人除非做出某種程度的價值判斷，否則不能宣稱自己理解某種學科，賀藍（Holland, 1980）說：

> 比方說那些對所有音樂有狂熱的人，他們不是對音樂無感就是只把音樂當作一種消遣，不然的話，他們會在意音樂的種類……一個人在意的程度，可以從他對那個領域的欣賞喜好看出來。他會分辨出優劣、真假和程度高低（p. 24）。

哲學家，特別是那些傳統經驗學派，將價值判斷誤導為純粹主觀、情感和直覺的領域，相對於那些沒有價值判斷的邏輯和事實，班布羅（Bambrough, 1979）寫道：

> 價值，不但跟事實以及邏輯沒有天壤之別，也不是他們的跟班，而是占了一個非常基礎的角色……邏輯、歷史、物理、哲學或者任何其他領域都沒有優劣之分，但他們的觀點會被拿來比較，檢視背後的理性原因，讓哲學家得以看清某一種概念（p.106）。

將價值評斷視為主觀行為，對藝術和教育造成很大的傷害。舉例來說，人們經常會說：「喔，這是價值判斷」，就好像代表事情到此為止，不用再多說。價值判斷代表了全然的主觀喜好，完全沒有客觀理性的成分。事實上，事情不是如此而已，價值判斷只是一個**開端**，因為一個人的價值判斷背後有理性原因支持。一個人可能犯錯，有意見不同之處，但是這些可能性都**具備理性做前提**。

這個錯誤推論基於一個普遍觀念，認為藝術欣賞主要在表達個人的好惡，讓人直接聯想到噓聲或者歡呼聲。同時以為道德判斷也沒有理性成分，噓聲或者歡呼聲只是用來表達同意與否。雖然有許多證據證明這種推論的錯誤，但是主觀論對於道德、藝術甚至宗教的影響仍然非常普遍。

其實任何價值判斷都不是單純的主觀好惡。本書主要論述，

都在證明這主觀論說法的錯誤。我現在可以馬上舉出一個反證。比如說，邏輯推論上很難界定一件事情一方面是價值判斷，但同時另一方面具有個人好惡成分在內。在這個觀點之下，這句話「他是一個很棒的歌劇男高音，但我不喜歡歌劇男高音。」會是一句自我矛盾的話；否則必須將「很棒」定義為非判斷性語詞，但這是不可能的。我們經常將喜好，與藝術判斷分割，比如說面對電影和電視節目時，一個人也許喜歡影集「達拉斯」（Dallas），但也知道其不具備藝術價值。相反的，一個人可能認為莎士比亞戲劇是偉大的藝術作品，但並不特別喜歡這些戲劇。

　　造成這個錯誤觀念的一大原因，在於認為只要有適當理由，就一定有一個絕對結論。但如同我們在第三章所見，這個推論是錯誤的，即便在科學當中也是錯誤的。價值判斷中的理性成分，不能保證意見不同的時候，一定會有解決方法。

　　在此重申一次，如果將藝術教育中老師和學生的藝術評論視為純粹的主觀意見，非理性的個人喜好，則藝術沒有地位可言。藝術教育的一個重點，在於鼓勵學生對藝術的熱愛、參與的熱情，以及了解參與其中之所得；另一個重點是鼓勵學生將他們的喜好與價值判斷盡量維持一致。

美

　　傳統哲學中有一個歷史久遠的假設，認為藝術欣賞的重點在於美的考量。即便理性之於詮釋很重要，但理性在如下的價值判

斷「這是一幅美麗的畫作」中的地位卻晦暗不明。

　　之前已經討論人們對於價值判斷的誤解。這裡還有兩個部分需要討論。第一，假設一個人評論某個事物美麗的時候，其中沒有理性成分是非常奇怪的。即便是面對大自然的景觀，如日升日落，一個人還是可以提出理性理由支持他的評論。有的人也許無法接受，或者無法理解，但卻不能反對這其中的理性成分，這一點之於科學亦同。如我們在第三章所見，理性可以讓一個人從一個嶄新的角度觀察事物，得以見到之前無法看到的美麗。

　　第二，這個觀點造成美學和藝術性的混淆，這點將在第十二章詳細討論。美麗雖然在傳統上一直是藝術欣賞的一個重心，但卻不是哲學討論的重心，只要稍微思考這個觀點就可以發現這個觀點的錯誤，更讓人訝異這個觀點居然可以如此普遍流行。在藝術的討論中，例如專業性的藝術評論中，「美」是一個絕少被討論的議題。如果一個人在表達其對於音樂、演奏、戲劇、繪畫、舞蹈、文學作品、詩作，或者杜斯妥也夫斯基（Dostoievsky）或者喬治艾略特的小說時，用「她們是（或不是）美麗的」及類似的評語形容，而且這是他唯一的一種評語時，他的評論很容易被否定，而且讓懷疑論者藉此取笑他的藝術涵養。不論這是他唯一的評語，或是開場白，都會被視為對藝術的理解至為淺薄。

　　藝術欣賞中詞彙的類型與特質，雖確有商榷之處，但我將在第十二章對此做討論。不過類似「敏感」、「細膩」、「生動」、「內省」等詞句絕對多過「美麗」出現的次數。

藝術與科學

　　我並不是主張科學方法可以用來支持藝術評論，而是說科學和藝術中的評論都可以接受理性檢查。了解這個觀點的難處在於，一般認為科學方法是用來檢驗理性與否的標準，但這是對於標準的誤解。從近來的哲學歷史中可以看到實證證據也不一定永恆不變，即便是數學中的演繹法也有可能出錯。歷史記載中，太陽永遠會在早上升起，但在**邏輯**上仍然有不升起的可能。我的主張在於何者是證據背後的理由。這就好像用一個榔頭敲擊玻璃時，玻璃會碎，但並沒有邏輯理由支持玻璃不會碎。我知道玻璃會碎是因為玻璃在類似的狀況下總是會碎，但這與邏輯的可能性無關。

　　將演繹法視為一個標準，認為任何科學評論都必須合乎它，才算是真正的知識，這是一個錯誤觀念。將科學視為標準，認為道德、宗教或者藝術評論必須合乎科學才算客觀與理性，同樣是一種錯誤的觀念。

　　如果假設科學因為沒有數學般的推論演繹法，所以不能如同數學一樣有確定性，就等於說歸納法不是演繹法，而科學不是數學。這也類似說藝術因為沒有科學支持，因此沒有理性支持，而藝術不是科學一樣。重要的是了解除了科學評論以外的理性評論。

　　既然這兩種評論都具有理性辯證性，現在就有責任探討這兩者之間的相似性。當我們比較這兩個領域的辯證可能性時，其中似乎有一個明顯的差異之處。請思考下面的例子：

（A）　菲力普相信林布蘭（Rembrandt）的肖像畫沒有藝術性。

（B）　菲力普相信水會在攝氏一百度的時候結冰。

　　這兩者似乎有對照之處，（B）的錯誤可以由一個簡單的實驗或觀察解決，但（A）就不行。但其實（B）並不是一個可以直接透過實證解決的問題，假設菲力普了解攝氏度數的意義，卻仍然需要實證來證明水不會在一百度的時候結冰，是不合理的假設。因為攝氏度數上就已經寫著零度結冰，而一百度的時候會沸騰。菲力普的錯誤是**觀念**上的錯誤，而不是實證上的問題——就好像是他想用腳去測量十二英吋是多長一樣。重點在於他並不了解攝氏度數的意義。

　　假設菲力普理解西方繪畫，但認為林布蘭的畫沒有藝術性，這同樣是一個不合理的假設。不論他喜不喜歡這些畫，但如果他不能看出這其中的藝術性，或者技巧，無疑的顯示出他並不理解傳統中所認定好畫作的原則。這兩個例子是類似的，錯誤都在於菲力普的概念，證明他錯誤的方法就是幫助他獲得正確的概念。

　　二加二等於四的不可否認性，會被拿來和藝術作品意義價值之多元性做對比。這兩者的差異，會牽涉到評論之理性可能性。但這個例子卻不能做為一個對等的例子，因為這是把某一個領域中的一個簡單例子，拿來和另一個領域的複雜例子相比較。另外一個例子是將「二加二等於四」和「《李爾王》是悲劇」比較。如果一個人理解這齣戲劇，以及悲劇和喜劇的概念，但仍然相信

《李爾王》是喜劇，這是不合理的；就如同一個人理解數字，但卻相信二加二等於五一樣。類似的例子顯示出理性辯證的可能性。

以上的例子可以從矛盾之處，顯示出概念上的錯誤。但科學和藝術上的情形多半不是如此。科學上的辯證多半需要理解相關概念，之後才提出實證。類似的情況在藝術上時，人們有可能承認他之前沒有發現喬塞（Chaucer）和珍奧斯丁的作品具有諷刺性：或者提出理由證明莎士比亞的喜劇《第十二夜》（*Twelfth Night*）中隱含的憂鬱成分。

另一個嚴重誤解是，認為科學在意事實，而藝術在意想像力。但其實所謂的客觀也已經被證明和事實有不合之處（see Best, 1991），科學事實由理論詮釋而來，但同樣需要想像力來理解。科學發現和真理探尋，也需要想像力的參與。推論事實和想像力是不同的領域是錯誤的觀念，不論在任何一個領域追尋事實，都需要想像力。我們可以說，事實本身就是一個想像的概念。

藝術有兩個重點：（A）即便藝術的價值不在於事實，而是在於想像力的部分，但兩者之間仍然有所謂的分際，可藉此舉證支持理性辯證；（B）更重要的，藝術作品之偉大，就在於透露人類情況的真實面。舉一個明顯的例子，聖修伯里（St-Exupéry）的寓言故事《小王子》（*Le Petit Prince*），就是透過全部想像的情景，描寫出真實人性。

解讀意義

　　另外一個誤解是認為藝術不同於科學，藝術中所有的價值和意義都屬於內在範疇。這個誤解的另外一個版本，是認為美完全操控於觀看者，而所謂藝術評論是當事人主觀的感知。這種觀念讓藝術意義和詮釋變得全無意義。相反的，詮釋並不屬於內在範疇，而是**客觀**的由**作品的特色**所佐證。一個評論要具備實效，要有文字、繪畫和表演佐證，跟科學需要證據輔助是一樣的道理。但這在兩個領域中都可能導致扭曲某些證據以配合理論，或者帶著某些假設去研究。這很容易導致扭曲或者矛盾，因此學習避免這種傾向正是教育的重點。藝術教育多半要學習排除這種內含意義，試著培養對藝術作品之認知、客觀詮釋和評價。

　　人們面對藝術情感時，同樣有類似的誤解。比如說，Reid（1931）談到藝術中表現的情感時，他們「……屬於，而且被認為是主觀的部分，而不是客觀的」（p.79）。這讓人立即聯想到一些無從否認的觀念，認為基於情感的主觀性質，藝術作品本身是不會讓人覺得悲哀。我將會在後面的章節詳細討論這個部分，但這種反應忽略了哲學中的一個重要問題，一個重要的界限。畢卡索（Picasso）的格爾尼卡、霍普金斯（Gerard Manley Hopkins）的詩作、貝多芬（Beethoven）的第九交響曲，以及其他無數作品，本身就表達了情感的部分。這些特質也許跟別人對作品的反應不同。因為一個人可能對一個表達悲哀的作品，產生完全不同

的情感。因此必須把個人對於作品的反應，與作品本身表達的情感分開。只有活生生的生命才有情感，但一個作品本身悲哀，或者表達悲哀，跟一個人感受到的悲哀特質是一樣的真實。

　　將兩種概念合併，也就是將情感和主觀合而為一。等於是把關於情感的一個真實觀念，和一個錯誤的論點合併，而錯把後者也當作事實。（A）第一個觀念，認為情感是主觀的，因為情感是由某人所感知，而只有人類（或動物）才能有情感。（B）第二個觀念，被視為主觀的事物，是沒有界限的，因此聲稱情感是主觀的，就是否認「適當」情感的存在。（A）是真實觀念，但（B）是錯誤的。當我們面對藝術作品時，很明顯的會有所謂適當的情感。比如說，在正常的情況下，我們會因為某個人拿到烤土司麵包時的驚慌失措態度而困惑。這樣一個不適當的情感，會讓我們懷疑他的心理狀態。但我在意的是將（A）和（B）合併時產生的錯誤。將兩者合併正可以解釋藝術評論中的基本錯誤概念，認為藝術評論包含情感表達的部分，而情感中不具備理性適當性。在此重申一次，危險在於錯誤的分野這兩點（A）「主觀」，是由某人所感知的。（B）主觀是沒有界限的（這等於否認情感的適當性）。如果沒有釐清這其中的界限就會造成錯誤（認為藝術情感沒有理性），而跟另外一個老套併為一談（藝術情感只是由個人所感知的內在情感而已）。

　　藝術評論多半只表現出個人部分的情感，但這個部分其實非常**客觀**，因為這些情感是基於個人對作品特質的理性概念所產生的。

評論

　　另外一個類似的誤解，在於認為評論是屬於完全主觀。一位戲劇教育的知名人物，在一個會議上聲稱戲劇老師都是主觀的。在他說完之後，有一位觀眾希望他可以澄清所謂所有戲劇老師都是主觀的部分。他看起來非常驚訝而回道：「當然是主觀的，不然是什麼？」這個問題的明顯答案其實就是：「客觀評論。」

　　這就像前述的情感例子，認為評論既然是由人依照個人的知識背景和經驗做出來的，因此一定是主觀的。但這個觀點有混淆的部分，因為評論受到證據、客體、狀況和推論的影響。有一個例子可以解釋這種誤解。我有一次聽到一位年輕的老師，在談到評論屬於主觀時，針對實習老師的評鑑為例，他說道：「可恥的主觀意見」。這顯示出其中的矛盾之處，因為他顯然暗示這些意見應該是**客觀**的。

　　但我們無法知道到底有哪一種評論沒有主觀性在內。一個人可能對於音樂、戲劇或舞蹈做出一個非常客觀的評論，但在之後才發現其實受到情緒、偏見，或者其他錯誤成見的影響。這種可能並不會讓這兩者的分野失效。事實上，我們需要一直觀察自己藝術欣賞的能力。評論應該基於**作品本身特質**，而不是我們的主觀成見。

　　另外一種說法是認為評論屬於主觀範疇，是因為這些評論是由人所做的。因此不可避免的會有錯誤和主觀成分。第三章已經

針對主客觀做足夠討論，顯示我們對於客觀的錯誤認知。這個概念的不合理處在於，科學和數學評論都會因此而變成完全主觀的學科。

數學或者科學評論，當然和藝術評論不同。其中一個重要的相異處，是藝術中有個人參與的部分，而科學中通常會接受別人所做出的結論。舉汽車和電子設備為例，我們很容易就在不知道如何引導結論的狀況下，接受這些結論。但是在藝術方面正好相反，如果一個人沒有親身經歷過，即便要他理解評論本身都有困難。藝術評論代表了個人的成分，暗示這是個人的第一手經驗。如果我說：「喬治艾略特的 *Middlemarch* 是一本好小說，但我沒有看過」，會讓人感覺非常奇怪；但如果說：「勞斯萊斯是好車，但我沒有開過」，則沒有那麼奇怪。一個人可以說：「我聽說那是一本好書」，但這種說法跟前者不同。藝術評論不能是二手經驗的特質，誤導出藝術評論為主觀性，只能表達個人情感或態度的假設。藝術評論的確有部分是在表達當事人的情感和態度，但並不是完全為情感和態度所影響的個人主觀好惡，這其中忽略了評論中理性的成分。當藝術評論表達個人態度和經驗時，其中具有**客觀理性**成分。主觀論不應捨本逐末，忽略**個人態度和概念的基礎**。

藝術評論也許部分在表達情感，以及個人的態度，但這並不表示藝術欣賞是完全主觀、充滿好惡、偏見。表達情感和態度的評論，仍然具有理性的成分，而且會因為其他的理由和反省而有所改變。在道德和藝術的領域中，情感和個人的成分至為重要，

勝過其他的領域，但其中仍然有可能具有理性成分。藝術和道德教育最重要的一點，就是拓展學生評價和理解的能力。唯有如此，才能解除偏見的牢籠，開展個人的視野。依我之見，教育在每一個學科最重要的貢獻，就是讓我們的小孩和學生拓展概念界限，**增加情感和理解的可能性**，這包括掙脫社會既定的想法——尤其是電視上的陳腐之見——這些影響最常限制**人類**的可能性。

聯想

　　另外一個相關的誤解，把個人對於藝術的反應和個人聯想混為一談。在某些特殊的情況下，個人對於藝術作品的理解，的確和聯想有關。舉例來說，一幅畫的意義可能要靠某些聯想，比如說想像核爆看起來像是蘑菇形狀的雲朵。但不是任何聯想都有可能構成藝術欣賞。當我聽莫札特（Mozart）愉悅的迴旋曲時，可能會感到悲傷，這是因為這曲讓我想起過世的母親。但我這時的反應並不是藝術欣賞，因為這與音樂的客觀特質無關。事實上，如果假設有關文字和藝術的推論純粹基於個人聯想，則這種假設是主觀且毫無意義的。如果藝術作品的意義完全由個人聯想構成，那可以說這個**作品本身**沒有意義可言。

　　聯想的意義在於客觀的**推論**藝術和文字意義。文字和藝術作品必須有**客觀意義**，接著人們對其產生聯想。「牙醫」也許會讓人聯想到痛楚，但是「牙醫」不代表「痛楚」。這是因為「牙醫」有其客觀意義，讓人藉此得到一些聯想。

　　在多半的例子中，藝術理解和個人反應，不需要個人聯想。在某些特例中，也許需要一些相關經驗輔助，比如說諷刺畫裡面的柴契爾夫人反諷詩，但這是極少見的例子。一個人並不需要擁有作品中類似的經驗，才能理解與投入。我最近再看珍奧斯丁的《勸導》，深受吸引。我沒有類似的經驗，但這卻不會阻礙我欣賞這本小說。在小說中，船長了解到因為自己的驕傲，而在八年前阻擋了他和安艾略特彼此的愛，以致於不能結合。一個人可以在沒有適當聯想的狀況下，透過這本小說，學到一些類似的教訓。

　　有許多的情緒概念，和經驗情緒可能性是透過藝術達成。最明顯的，兒童透過文學、故事和戲劇表演，在沒有類似人生經驗前，就已經學習理解反應類似狀況，成人也是如此。認為只有透過個人聯想才能欣賞回應藝術，是太小看藝術的力量，特別是藝術教育的力量。藝術有如此可學習之處，正是因為個人參與和欣賞藝術作品時，並不一定需要聯想。

　　更甚者，個人聯想並不足以支持藝術欣賞。兩者雖然有高度相關，但也有可能因此妨礙藝術欣賞和反應。比如說，一位朋友因為她善妒的丈夫而不勝其苦，所以她很難欣賞莎士比亞的《奧賽羅》；當這齣戲劇表演的愈有力並且取信觀眾時，她愈無法欣賞。還有許多類似的例子——某些人因為宗教因素無法欣賞文藝復興畫作；因為聯想到黑人受到的歧視傷害，因而無法欣賞富加爾（Athol Fugard）的戲劇以及柯則（J. M. Coetzee）的小說；因為納粹而無法欣賞華格納（Wagner）的音樂。其他一些較為不極端的例子中，可以發現因為個人聯想，而無法欣賞某些藝術作品。

聯想會轉移個人對於藝術作品的客觀投入。一般來說，藝術欣賞並不一定需要聯想。

　　但人生經驗對於藝術欣賞有必要之處，這也就是很小的兒童無法欣賞莎士比亞和喬治艾略特作品的原因。但聯想和人生經驗並沒有明顯的界限，因此一般來說，個人聯想之於個人藝術反應，不是必要條件和充足條件。

　　本書主要論點認為藝術欣賞和藝術經驗都是屬於個人範疇，但不代表一定需要藝術聯想。將個人對於藝術的投入視為個人聯想的投入，是主觀論的另一個偽裝，將個人主觀情緒和客觀理解分開。這正是第一章所提到的迷思。多半的人因為深陷其中，而無法思考我所提出的概念。

　　這是一個錯誤的二分法——由主觀論創造出的二分法——將藝術價值分為客觀的藝術作品，以及人們的主觀概念。藝術欣賞中的個人參與和反應，**都是對於藝術作品本質的客觀欣賞**。

理性與個體

　　另外一個問題是藝術特質中個體性及其與主觀論的關係，而這兩點與藝術評論中的理性互不相容。藝術中的個體性，預設了藝術文化界限及理性可能。這個部分將在之後的章節討論，但現在提出來，是因為一般人將個體性歸屬為主觀範疇。

　　班步羅（Bambrough, 1979）談到道德判斷時，將這點說得非常清楚：

　　聲稱道德問題具有唯一答案的說法，曾經被認爲是相信道德絕對性。但現在已經不再需要爲了相信道德客觀性，而相信道德的絕對性，這如同爲了相信時間空間關係的客觀性，而相信這其中有絕對的時間和空間……裁縫師替每一個人做不同的西裝，因此需要量身訂製，但這並不表示西裝合身與否沒有定見。相反的，正因爲要製作適合的西裝，因此需要配合每一個人的個體性。爲了解決客觀現實問題，所以需要受到穿衣者的影響。

　　類似的例子可以被複製。不同年齡的小孩需要的食物量不同；不同的病人在不同的狀況下，需要不同的藥物和治療；農夫對他的牛隻或者田地不會一視同仁。環境的客觀性會隨著狀況而改變（pp.32-3）。

　　這例子同樣適用於藝術。比如說，一個好的老師，會考慮每一個學生的最適狀態，並且考量個人能力的成長。個人表達和詮釋需要藝術形式的界限，並藉此賦與理性意義。這一點同樣適用其他領域。舉例來說，科學進展需要個人創新自由，但仍然需要判定其中所提出證據的有效性。

　　但無論如何，藝術中正因為個人判斷的敏感複雜性，讓客觀更形重要，但也更為困難。老師的客觀性可以幫助每位學生發展自己的潛力。因此每位老師必須盡可能的學習讓自己脫離好惡、

偏見等，試著考量個別學生的最大利益。藝術老師很容易就會耽溺在自我概念中，但這很可能會限制學生。我再重申一次，雖然客觀判斷的地位在所有的教育中都很重要，但是藝術中客觀的需求要比其他領域更為重要且複雜。

　　藝術中的客觀理性，有時會引起對於藝術權威性的焦慮。舉例來說，這種疑慮通常會表達在類似的問句：「如果藝術創作和賞析是理性，這表示有一個正確的詮釋和評價，以及一個正確的創作形式存在，那是由誰來決定對錯呢？」這個問題的第一個部分包含兩個錯誤，我們之前已經討論過將理性推論為一個單一詮釋或評價是錯誤的觀念。理性並不代表一個定見。最堅實的科學理論，也可能因為觀念改變而變。第二，不同的意見並不代表這些意見屬於主觀範疇，也不能因此支持主觀論。當你我意見不同之時，我們仍然會同意需要有客觀理性在背後支持。如果沒有這個同意，則不可能在同一個文化背景之下，達成意見不同的狀況。在主觀論之下，「不同意」純粹屬於個人喜好。但不同意正屬於科學特質，對於客體的主觀界限支持所謂立場及不同意見的可能。

　　問題的第二個部分，「誰決定對錯？」顯示一個常見而且愚蠢的錯誤，這如同問「誰決定二加二等於四？」從這個問題可以看出其中不連貫之處。即便有明顯的證據存在，也沒有人強迫科學家接受一個特別的結論。會接受這種結論的人，不是有獨特個體性，而是因為不了解科學概念所致。對小說或戲劇採取一個獨特的見解，而且沒有實質的證據支持時，這不算具有個體性，而是不了解相關的藝術概念。這裡並不是所謂遵從權威的問題。

事實上，客觀和理性會排除權威性的存在，評論是基於理性而不是權威命令存在。更甚者，一個人的評論為了符合理性，以達到更好的詮釋或評價，必須在理性理由之下改變或被推翻。因此理性代表了反對教條主義，以及在權威之下的詮釋和評價。威權的危險要遠大過於主觀論，因為人們在威權之下看不出錯誤。

我們可以看出主觀論自我矛盾之處。它的重點是對的，但卻造成個體意見不同可能性的困擾。只有對於何謂有效理由有共識，而且一致同意的情況下，一個人的理由改變，才有可能產生不同的意見。

藝術欣賞當然是個人的事情，因為要欣賞藝術，個體必須自我經驗及思考。但我們現在已經了解主觀論的錯誤之處。跟藝術作品本身無關的想法怎麼能算是藝術欣賞？反應不光是一個主觀經驗；藝術欣賞不只由欣賞者及其態度組成。一個人的意見構成，是跟作品有關，而與**觀察者獨**立的，他的反應是基於對**作品**的理解。雖然這是個體的反應，但仍然有不同詮釋的可能性，但這些可能性及個體性都有其限制。我們可以在之前的章節中看到，如果一個人的反應超出限制之外，這不是個體性的原因，而是不理解藝術概念的關係。**不是所有**的反應都算是藝術反應，就好像不是每一個理由都算是藝術欣賞的理由一樣。

The Rationality of Feeling
Learning from the Arts

第五章　異同

理性的藝術

納特（Knott）先生的建築物絲毫沒變，世上沒有所謂
永恆不變，變動才是永遠的不變，一切永遠在變動之中
（Samuel Beckett, Watt, 1963, p.130）。

　　第二章曾談到理性是從由學習得來的自然行為和反應中衍生
出來。後者跟社會生活方式息息相關，因此引起兩個問題（A）
一個人是否可以理解其他文化中的藝術，或者同一文化中的不同
概念；（B）概念改變的可能性。這些問題多半起因於藝術特質
中之概念改變是如此明顯而特別（比如說何謂藝術的爭議性），
我們很難透過理性改變個人判斷，以致於將許多問題強迫歸類為
主觀論。如果人們對於概念的理解，是基於文化中的自然行為和
反應，其中似乎暗示不可能有客觀理性或者相關性存在。客觀理
性似乎一定要被放諸四海而皆準，但我之前已經詳述過這是對於
客觀理性一個過於簡單的諷刺。然而某些人還是難以看出，藝術
所包含的多樣概念之內有客觀理性存在。如何憑客觀理性在分歧
龐雜的概念中做出判斷？另外一方面，如果認為這些辯證理由有
相關性，又似乎否認理性概念的中心特質。
　　我將從相對論的角度來談這個議題，某一個特定文化中的思
想學派，跟其他不同文化中的藝術形式都會有所不同，因此藝術
評論只能基於其原來的內在文化做評判。我所思考的是這些藝術
判斷中的理性是否有相關性。哲學多半依賴字彙意義，而藝術欣
賞則與社會歷史背景有關，因此某些概念必須因時制宜。舉一個

明顯的例子，在前佛洛伊德時代，就沒有對於藝術之佛洛伊德鑑賞派。更甚者，不同的思想派別和角度，都有不同之標準。

在這裡值得先離題解釋我所謂的「標準」，我指的是「必要理由」，它的意義可以跟證據作為對照。如果我透過窗戶，看到外面的人們穿著雨衣或者打著雨傘，這就是正在下雨的證據。如果我把手伸出窗外，感受到寒冷以及水點，這是界定下雨的標準。因此標準和意義有直接的關係，在下雨的時候，不需要知道有人在拿雨傘，就可能知道現在正在「下雨」，但如果在一般的情況下，一個人感到寒冷和雨滴，卻不知這是下雨，這代表他並不了解下雨的意義。標準和充分條件不同。關於標準還有許多可以著墨的部分，但這並不是我現在討論的目的。

標準之於藝術，在於何謂藝術，以及何謂好壞藝術作品的定義。類似的例子，比如說刀子的標準是用來切割的工具，而好刀子的標準是要好切。在藝術上，標準從具象主義、印象派到抽象表現派，變異極大，其中包括了何謂藝術以及好壞定義的改變。標準和概念的關係密不可分，標準是概念的表現；當概念和意義改變時，標準就隨之改變。

我們可以從概念的革新中看到這個問題。比如說人們對於《費嘉南的覺醒》（*Finnegans Wake*）是否為一本小說仍然有所爭議。當瑪莎葛蘭姆舞蹈團第一次來到英國時所得到的藐視評論；以及評論家剛開始對「印象派」以及「野獸派」的批評。這些舊例子非常多，比如說音樂中的連貫性、漢瑞莫爾（Henry Moore）和芭芭拉賀普沃思（Barbara Hepworth）、伯格曼（Ingmar Bergman）

和貝克特（Samuel Beckett）的作品等。這些概念上的創新，都需要藝術評論上的調整。這些調整牽涉到知識和感知改變，誠屬不易。很多人不可避免的用舊概念評論新作品。但這些新作品的確**改變**了藝術的根基，比如說，他們改變了何謂藝術的條件。一個作品如果不符合藝術評論最極端的界限，則不會被理解──這不算是繪畫，只是一種表現；這些人就像是一群野獸般的瘋狂（這是當初對野獸派的評論）。

　　只有思考不同文化之下的藝術，才可能理解概念之不同性。可以這麼說，評論與其中的理性，必須源自於文化背景，但他們不是完全相關，因為其中有一些標準跟本身文化完全無關。為了理解相異文化中的不同藝術、舞蹈、戲劇、音樂等等，必須要假設他們和我們文化有重疊之處。如果某人聲稱某種活動屬於另一種文化，跟我們的藝術完全無關，因此那種活動應該被視為是他們的藝術，則我們會不理解他為何一定要使用「藝術」這個詞彙形容那種活動。維根斯坦（Wittgenstein, 1969）寫道：「我們最後只能舉證那些本來就視為理由的例子，那就等於什麼都沒說」（§599）。我們只能使用原來的概念賦與這些詞彙意義。如果我們聲稱別的社會中的藝術概念跟我們**完全不同**，則這個聲稱是沒有意義。想像某人說有另外一種數學概念是二加二等於五，這不是專門用語的差別，也不是說他們的五跟我們的四意義相同。這個假定本身沒有意義。套用一個舊有的說法，只有當這個活動被理解是數學的時候，才有可能理解何謂數學。行之藝術亦然。

　　藝術概念因為創新的特質，經常性的改變，有的時候被視為

沒有標準，以致於誤以為任何事物都可以算是藝術。但這種說法是自我矛盾，他們暗示存在的事情，正好就是他們公開否認的事情，因為很諷刺的，只有當「藝術」有意義的時候，才能夠做這樣的聲明。說概念沒有標準，就等於說藝術沒有意義。比如說，他們聲稱運動可以是藝術，因為只要創造者意圖其為藝術，則任何活動都可以是藝術，我對這個觀念的意見詳見別處（Best, 1988）。簡言之，假設企圖與概念，執行和內容無關是沒有意義的。意圖並不是一個沒有內容的期待或願望。並不因為我企圖它是數學，它就就可以成為數學。

當然還有一些不知是否為藝術的模稜兩可例子。但不是所有的東西都可以算是藝術。界限模糊並不代表沒有界限。相反的，如果概念**沒有**界限的話，則什麼都不是藝術。

「藝術」概念的重疊之處，讓我們得以在某種程度上，可以起碼理解和欣賞其他文化中的藝術。這些例子包括第一次聽日本傳統樂器彈奏的音樂、印度音樂和觀賞東方舞蹈。我們必須要注意哪個活動和我們的藝術定義重疊之處，並且有可能包含一些我們文化中所沒有的神秘和宗教特性。這些特質可能和我們的文化只有部分相關。因此我們需要理解這個活動在其整個文化中的地位。

在這裡必須要提一下相關性的問題。任何兩個客體或者活動都會有相似之處，因此所謂的重疊必須有一些切題的相關性。有鑑於藝術概念的複雜性，不可能精確的說出何謂切題，這牽涉到藝術的定義，以及必要和充分條件等。「藝術」本身沒有明顯界

限的事實，讓相關性的界定更顯困難。不過我們還是有可能指出一些一般的考量方式。比如說，我在後面的章節提到，藝術形式必須有表達生命的可能性，以及情緒感覺的虛構性。有一個重要的意義是，藝術作品的企圖跟藝術完成手法不可分離，也就是說，在藝術中，意義和結局之間沒有差別（我在別的地方有詳細討論；見 Best, 1978, Ch. 7）。當然，藝術可以有目的，比如說將畫作視為投資。但這是考量其外在金錢標準。

（這引發另外一些有趣的問題，有關現今許多國家的教育和產業界，對於當代藝術和設計的觀念。舉例來說，生產創意和平面設計算是當代藝術嗎？這些問題的重要性無庸置疑，但超出本書範圍，我希望能在另一本書詳加討論。）

異文化的人是很難理解本文化之藝術意義和價值。在語言方面也是如此。賽門威爾（Simone Weil, 1951）在談到祈禱者時，寫道：「即便面對熟悉的非母語，只要需要稍微思考一下詞句時，人就無法沈溺其中（p.117）」。問題多半出在藝術和語言之間的相關性，以及整個生活及社會背景。這是第二章的議題所產生的結果，藝術植根於自然行為和反應，而且與生命有關，這將在第十三章檢驗。

請容我在此簡短解釋一下，分辨原則和實踐之間的可能性是很重要的。能成功掌握非母語的例子，包括康拉德（Conrad）他對於英文的掌握，遠遠超過許多受教育的英國人，但這種例子畢竟很少見。

理解異文化中藝術的可能性，在於分享反應的可能性。我在

第二章提出過完全不理解戲劇意義的外國人例子。如同我所指出的，我們很難理解一個社會當中沒有類似戲劇的童戲或者活動者，如何學習對戲劇的反應。

個人態度並不屬於主觀範疇。理解影響回應的態度，這其中並沒有選擇的問題。這裡有兩個相關的議題：（A）藝術的界限和反應是有底線的，因此並沒有所謂選擇的問題；（B）一個理解藝術的人，並沒有辦法選擇何謂適當的回應。如果有一個人堅持用互相敵對的回應和態度，則可以說他完全不了解藝術形式。學習藝術欣賞，就是要獲得這種對於藝術回應的態度。這種態度已經包含著判斷和適當性，因此沒有什麼事情可以用來批判這些態度。

儘管全世界的藝術教育者，都採用根深蒂固但自我矛盾的主觀論／形而上的觀念，這是受到康得、卡西勒、蘭格、雷得等的影響，但是這種將藝術理解視為個人「內在」心靈過程是錯誤的看法。相反的，藝術理解跟使用語言一樣，是對於相關情境的立即反應，比如說對於小說角色做出立即且情緒參與的態度。但這也就是為何對於小說、戲劇或電影的虛幻角色之情緒反應被誤認為非理性的原因。這種立即的反應是一種基本反應，會發生在藝術、數學和科學上；這種反應正是理性的表現。這不是一個毫無疑問的推論，也不是直覺，因為這兩者都是因為判斷和錯誤的可能性而存在。這不是說一個人不能談論藝術作品的內涵，或者不可以用嚴詞表達態度。重點在於自然反應和行為是對錯的基礎，也是評判對錯的標準。這些反應和行為賦與標準意義，因此他們

是不容質疑的。詢問如何判斷一個人的態度是不智行為；這不是一個問題，因為態度本身是判斷的基礎。

　　為了解釋我的論點，我將大略的提西伯力和泰納（Sibley & Tanner, 1968）所指出有關客觀性和美學的論文。這兩篇論文都假設所謂客觀的判斷，起碼需要一個廣泛接受的狀態，一個「精英」們可以接受的情形，如同西伯力所說，這比較像是一個集中的分散狀態，而不是聚合的一點。西伯力認為雖然有意見不同的事實，但客觀論包含了一個廣泛同意接受的可能性。泰納對此的一個最大的批評是，認為西伯力提出的論點需要一個「可觀的廣泛同意」（p.63）而他認為事實上並沒有這種狀態存在。

　　他認為西伯力忽略社會——歷史因素對藝術評論的影響。泰納認為主觀—客觀兩元化之外，必須加入第三個面向。他用一個例子解釋自己的觀點，他假設人類很平均的分成兩種人，一種人將某些客體視為藍色，但另外一人種則視為黃色。他說道：

　　　　因為這裡有兩種人，所以我們不應該說他們的判斷是主觀的。但同樣的，我們也無法說他們是客觀的。這看起來是我們需要一個詞彙……「相對論」（pp.60-1）。

　　談這個例子之前，首先要談到翻譯問題，也就是說如何用我們社會中的字彙形容另一個社會的某一種活動。這兩種人似乎同意顏色的判斷，但卻對於某一種客體的意見不同。某一個A種人會發現自己和B種人在辨認天空是藍色時意見相同，但卻在面對

一件衣服時，當 A 種人視為藍色，B 種人卻視為黃色。當 B 看到衣服的原料時，也承認這是藍色的，但他仍然堅持衣服是黃色的；這個假設有嚴重的問題。我們可以說他是在做顏色判斷，而且在多半的情況下都得到一致同意。但另一方面，他做的事情卻和顏色判斷背道而馳，我們可以因此懷疑他是否在做判斷。這個問題端賴例子是如何定義。如果這只是一個單純的偏離狀態，我們可以結論說這些客體會影響 B 種人的視線。然而如果這是一個經常性的狀態，則我們也許會有結論，我們並不理解他們的判斷，以及對「黃色」這個字彙的用法。

更重要的，泰納認為文化的差異，會妨礙一個文化中顏色判斷的客觀性。這是事實，也是泰納的部分論點，我們不能將不同文化導致的判斷差異，解釋為事實客觀性的不同。是他們對於顏色的概念不同，導致所謂的事實不同。我們不能從判斷的不同，推論出概念的不同，這些判斷沒有所謂的外在標準。如果兩個文化的判斷不同，則表示他們有不同的概念。然而，這並不表示沒有顏色判斷的客觀性存在。兩個擁有不同顏色判斷的族群，並不表示每一個族群之內沒有客觀的顏色判斷。這兩位作者都認為客觀性需要廣泛的同意支持，最起碼是「精英」族群的支持。西伯力認為在講求質的狀況下，這是有可能的，這是因為他相信不可能有一致同意的狀態。而泰納正是因為質疑客觀性的可能，所以加入相對論的觀念。

對我來說，這個議題如果從判斷背後的理由來談，會比較清楚。只有在概念、自然反應和態度的重疊，同意現在是討論藝術，

而不是其他事情時，才可能有共識。只是同意對錯是非的客觀評論無濟於事，因為重點在決定對錯背後的概念。即便只有達到最低程度的同意，但只有在同意的狀況下，才有可能討論藝術。所謂的事實或者真實，端賴背後的概念決定。所謂的對錯概念，是基於決定對錯的可能性。這不在於我們對事實有一個獨特想法，而是說我們在一定內容或活動之內，是否能評判對錯。假設事實或真實給我們錯誤的世界面貌，不如說是這個面貌讓我們決定何謂事實或者真實。同樣的情形推之客觀論亦然，我現在要從理性的角度討論這個問題。

在討論這個議題之前，要談到兩個部分。第一，不論藝術評論是否需要一個放諸四海皆準的觀點，這都不代表藝術評論屬於主觀範疇。藝術評論的理由必須是理性的，不論所謂的理性和客觀是相對性的或者全球一致。所謂的理性仍然基於一個社會，或者文化中的一般反應和態度。

第二，如同我們在第三章所見，一個人所做的客觀判斷，或者理性判斷，仍然可能有錯，或者不是放諸四海皆準。「客觀性」和「理性判斷」不代表「無錯」或者「絕對」。有一種傾向認為理性化的客觀論，代表絕對正確，毫無錯誤的做出判斷。這兩種觀念通常被混為一談，認為一個判斷絕對沒錯時，就代表任何一個人，在任何文化中都會得到一樣的結論。說一個判斷絕無錯誤，就表示毫無質疑的空間。但這兩種說法都不代表判斷是客觀的。我將很快的討論何謂絕對。如果客觀代表完全正確時，反之亦然，一個判斷客觀上正確，則表示原則上可能有錯。

　　我們已經看到不同理由同時存在，以及改變的可能性。因此理由所支持的理性和客觀也有不同及改變的可能。這不是一個不可克服的問題，但透露出理性一個重要且常被誤解的特質，它不是全球性和永不改變的。泰納的相對論看法正洩露出這種誤解。自然行為和反應支持理性和客觀論，這些基礎在相同或不同的文化當中，都有可能因時因地產生不同。前面兩個種類的人具有不同顏色判斷的例子，不代表一定需要相對論的存在，但證明客觀和理性的基礎會因時因地而不同。

　　舉鴨子—兔子的形象為例。如果有一個社會只知道鴨子，不知道兔子，則根本不會有將鴨子誤認為兔子的可能性。然而如果將兔子，或者有關兔子的解釋導入這個社會，則有可能。不同的基礎賦與不同判斷和理性的可能。藝術概念會因為接觸不同文化，或者社會生活形態而變化。

　　概念的不同不可能這麼簡單的被解決、改變和理解。這是一個程度上的問題。代表某種程度的重疊，不同意的可能性，或者在原則上達到理解的可能。舉例來說，某些社會中的道德原則只適用社會之內，導致對外人的搶奪、欺騙和殺戮都不算違背道德。但這個社會中與外界重疊的道德觀，是有可能達到一致狀態。

　　然而某些相異之處是不可能如此簡單的解決或被理解。有的時候甚至根本不可能被解決或理解。差異性太大時，不會被視作衝突或爭論，而會被撇開不談。藝術上的問題在於藝術評論是否會參考不同的藝術理解或欣賞。這一個部分端賴現有理解的狀態，去理解不同的概念，或者延伸認知可能性。兩者的關連愈少，創

新觀念與舊有觀念差異愈大，則創新者愈有可能被視為白癡或者異端，但也可能成為創意天才（Wittgenstein, 1969, §611）。這種狀況在任何一個領域皆然，不只是藝術領域而已。

有一個有趣的問題因之而起，一個人可能覺得像這樣豐富的藝術經驗，已經超過一個人可以理解的程度。這時該怎麼辦呢？這時可能依靠一些微弱的關連或者信賴某些人的看法。

這時的不理解，是因為缺乏相關的理性理由支持，比如說當一個人被要求將藝術家頭頂著木板走路，潑泥巴，或者用肚臍思考視為嚴肅藝術時。這些創新的藝術在他們的時代沒有被認可的事實，提醒我們要有關懷和開放的胸襟。但其實責任在這些藝術家身上。

認知的改變，會影響理性判斷的改變，但仍然暗中受到原有標準的影響。人們無法理解一個沒有邏輯的判斷。當人們面臨到一些不同基本概念，或者試圖理解另外一種藝術形式時，不只需要接觸單一藝術作品，理解單一題目，而且要理解整個藝術形式。基於藝術和生命不可分割的關係，不同角度的藝術多半包括了另外一種世界觀，以及不同的生命概念，這將在第十三章詳論。

要某人接受創新概念，需要的不是證明，而是說服。要如何在沒有相反證明的情況下，說服那些將理性判斷視為主觀喜好的懷疑論者。懷疑論者的問題在於基本的誤解，因此光靠所謂的外在證明沒有意義。唯一的辦法就是要他們慢慢理解藝術。他們一定會懷疑，而且指控我們為，套句泰納的話——套套邏輯。而這個套套邏輯正符合懷疑論者舉出的範例，因為只要**接受**理由，就

可以遵循這個理由證明。舉例來說，演繹三段論就是如此。「所有的人都會死，蘇格拉底是人，所以蘇格拉底會死」，你只要接受其中一個觀點，你不但不需要證明，甚至**不需要理性**，就可以導出這個結論。

藝術欣賞跟自然反應和行為有關，那什麼程度才算是共識呢？達成共識的可能性要比想像中的大很多。即便是同一個文化，或者同一個藝術概念中的人都會有意見分歧。因此一個人即便完全理解他人的詮釋或評價，也不代表他一定贊同。

類似的問題也出現在道德上，雖然當人們理解道德概念時，比較有可能達到共識，但即便一個人理解某種概念，他還是有可能不贊同。比如說，一個人可能完全理解墮胎的立場，但仍然不贊成墮胎。在科學方面也是如此，就算是兩方擁有同樣的事實證據，但卻依然有歧見。有可能有一個社會，雖然跟認為地球是圓的社會有相同的觀察結果，但仍然認為地球是平的。有些表面上看起來相同的觀察數據，卻會導出不一樣的結論。孔恩（Kuhn, 1975）舉例說，堅持意見分歧最終可以得到原則上的解決，是沒有意義的想法。每一個例子都需要考慮其特殊因素。然而接受一個一般性的原則，有助於解決紛爭，進行有意義的辯論，或者達成共識或起碼的理解。有時也許不需要仔細探討對方的狀態，只需要舉出例子或類比即可。如果沒有一個起碼的共同反應，是不可能有理性的辯論，因為所謂真正的意見分歧，必須在更為基礎的部分有所共識才有可能。也就是說，必須針對某客體有歧見，而且雙方都同意有歧見存在，才算構成歧見。

　　無論試圖理性辯論或者理解對方，都有可能徒勞無功，這在哲學和科學領域都是一樣。舉例來說，一個實證理由和一個他人可以接受的理由是不同的。一個人用來推論的方法，別的人未必接受。辯論的時候，一方認為有力的證明，另外一方可能根本不接受，這就是兩方沒有共識。但這不表示不可能進一步辯論，只是說錯誤的認知可能會妨礙繼續討論的可能。

　　事實上，要達成一個全世界的共識，在執行上不但遙不可及而且沒有連貫性。人類的問題和衝突在原則上有可能解決，但實際上困難重重。孔恩（Kuhn, 1975）指出，對人們有助益的科學理論不在於可以解決問題和紛爭，而是因為可以繼續產生問題和紛爭。人們在歧見之間繼續試圖理解對方。

　　我的論點之重要性在於，基於藝術和道德的特性，可以因為人類都是一樣的前提下，達到某種程度的共識。萊布尼茲（Leibniz）曾提出一個見解，要用對方的語彙來理解對方，也就是理解對方的世界觀。針對藝術作品的辯論，可能正是藝術欣賞的中心特質。透過意見和感想交換，不但可以理解藝術，更能了解其他的人與生命，第十三章將討論這個部分。藝術並不是獨立存在，討論藝術詮釋有效性時，需要考慮道德觀、個性和人際關係等。藝術是一個網絡，包含著相關活動、真實、現實和價值概念等。

　　個人差異並不和客觀、理性以及共識有衝突。我已經證明所謂相對論是對於理性和客觀特質的誤解，這二者其實和學習得來的自然行為和反應有關。

人們可能認為教育最重要的目的是刺激獨立批判性思考，但這並不是鼓勵主觀論概念。相反的，藝術中需要的獨立思考，跟科學、數學和哲學一樣，需要客觀和理性特質。理性是個人藝術創造和欣賞的先決條件。當人們提到客觀論或者理性的時候，多半會持反對意見：「憑什麼是你來告訴我如何解釋一個藝術作品？」但我又憑什麼告訴一個主觀論者，十二乘十二等於一百四十四呢？如同第四章所見，客觀論和理性被視為權威主義。我的論點不但沒有這個意思；相反的，我極力重視原創性和個體性。如同維根斯坦（Wittgenstein, 1969）說的：「我無法主觀的確定自己知道什麼，因為基礎並不是我決定的」。班步羅（Bambrough, 1984），帶著一貫的尖銳筆觸寫道：「每一位學習者都可能懷疑自己到底學了什麼，當他這麼想的時候，他正在思考評判他的所學。」

幾年前馬德里的一群藝術學生，為了給藝術一個全新、原創的開始，試圖摧毀所有的藝術作品，以避免受到傳統的限制。如果他們真的成功了，但之後仍有人創作出傳統的藝術作品時該怎麼辦？是什麼標準來界定何謂平凡和傳統呢？為了達到他們的目標，必須同時消滅掉所有既存藝術記憶才可以，如果這真的可以做到，那怎麼會有人依然創作出傳統作品呢？在那種情況下，沒有事物可以算做藝術。只有在面對傳統時，才有可能有創新。如果他們真的摧毀傳統和傳統記憶，同時會摧毀所有原創性的可能。

整個空間可以左移六英吋嗎？每一個東西可以變為現在的兩倍嗎？

主觀論「理想」中的藝術獨立性概念是自我矛盾的，如果藝術與任何事物無關，那所有的改變、反應和個體性也都沒有意義。

莫札特的雙簧管四重奏是原創作品，但是和史塔溫斯基（Stravinsky）的曲子有相似之處；透納（Turner）的原創畫作則是現代抽象化派的先驅。從這些例子可以看出，原創性和當代的傳統背景息息相關。

諷刺的是，如果主觀論真的合理，它應該成為永遠的保守派，維持靜止不動狀態，因為在主觀論之下，藝術沒有前進的可能。只有相對性的穩定狀態，才有前進和改變的可能。因此我在本章最後介紹這句話：

> ……納特先生的建築物絲毫沒變，世上沒有所謂永恆不變，變動才是永遠的不變，一切永遠在變動之中（Samuel Beckett, Watt, 1963, p.130）。

The Rationality of Feeling
Learning from the Arts

第六章　自由表達

理性的藝術

　　白鴿正掠空飛去，感受到空氣的強烈阻力，牠也許正想像，在沒有空氣的空間裡飛翔會比較容易（Kant, 1929, p.47）。

　　後面幾章的重點，同時也是教育政策多年來關注的一個主題，在於強調個人不受限制的自我發展，以及學習各種理論原則。學習這些原則，在於能夠掌控技巧和標準，以資分辨理論之有效性。這一點適用於藝術家和觀眾、創造者和評論者，但同時引起藝術教育性的問題。

　　本章要討論主觀論，這個被大眾接受，但卻造成傷害和混淆的觀念。主觀論至今為止仍然在傷害藝術教育的可信度以及整個社會。本章試著反駁主觀論對於藝術哲學特質的扭曲觀念。只有透過仔細的哲學檢驗，才能理解主觀論在課堂中對藝術教育造成的傷害。

心理學和哲學

　　多年以來一直有聲浪反對「過去」的教育政策。但這麼多年下來，反對者本身也走到另一個具有傷害性的極端，甚至產生不合理及理論不一致的地方。我在第三章曾舉例，一位舞蹈老師為了怕限制學生的表達自由，拒絕教授舞蹈原則。她堅持不應有「外在」的標準和技巧，應該讓每一個學生發展自己的方法，自行決

定藝術價值；但她卻因此無法制止學生在課堂上吃洋芋片。這個例子可以被視為極端狀態，但這位老師的堅持，卻顯示出主觀論造成的結果。某些人接受主觀論，但在執行上卻自我矛盾。採取主觀論的老師一直在一個自我矛盾的狀態，因為教導這個行為本身必須使用客觀標準，不然無法知道這個學生是否在發展其自身的潛能。藝術教育的主觀基礎並不合理，比如說，這位老師因為學生的行為而失業，即便她反對與自己主觀原則違背的政策，但這些原則卻被她的雇用者私下認可。是他們（學校當局）不一致，他們覺得有義務要求老師幫助學生達到更高的標準，他們沒錯，但沒有一個人可以不依靠評鑑而教學。老師需要知道學生的理解程度，就一定要評鑑，沒有辦法評鑑就沒有辦法教學；當然，要採用哪一種評鑑方式則是另外一件事。

老師的客觀評論在教育上具有特殊重要性。教育的重心，永遠需要老師敏感、多學以及客觀的評論。評論和評鑑的技巧就是教學技巧。這也是為什麼好老師是不可取代的，因為他們不僅有良好判斷力，同時持續焠練自己的敏感力。

我們對於「介入」同樣有傷害性的誤解。舉例來說，我聽到一位資深督學，對一大群老師們強調，老師絕對不可以介入兒童的藝術作品。這是一個主觀論崇尚「自由」表達的標準例子。如果老師不可以介入，那藝術**教育**的意義何來？在這個觀點之下，根本就沒有必要雇用藝術老師。但令人無法置信的是，這些藝術教育者自己卻仍然堅持主觀論的看法。

不當或過度的介入的確會妨礙兒童個人發展，但這並不表示

所有的介入都是有害。與之大大相反的是，沒有適當的介入反而會影響兒童的藝術發展。這也是我們為何需要高品質的老師，因為他們要做出困難的客觀評論，決定何時以及如何介入學生學習過程。拒絕介入就是拒絕教育。

主觀論的「自由表達」政策，可以透過語言學習看出其中誤解之處。我們在第二章已經看到，語言表達現實的概念，因此學習正確的語言用法，就是學習用這個語言去觀察及理解世界。但如果認為這種理解會限制人的發展，因此為了能夠讓每一個兒童自由發展，應該讓他們在孤島上長大。這是非常可笑的想法。為了讓思想自由，反而**限制**兒童的思想自由以及個人發展。無法適當的掌握閱讀、拼音、文法和字彙，會限制個人自由表達和發展的可能性。主觀論無法認清限制和限度的差異，導致將學習技巧視為**限制**，其實是這些技巧幫助學生從限度中解放。

雖然其荒謬之處有時候被誇大，但是「自由表達」的方式的確有其正確的地方。它反對一些限制，比如將提升文法寫作的能力視為目標的盡頭，過度強調標準，反而會扼殺想像力的表達。

有一些人可以在這種一致性的壓力下存活，但如同我所說的，即使勞倫斯也只**能**在掌握這個系統的原則之下，才能批評這個系統。比如說，他批評過多的理性讓道德和情緒癱瘓，導致一個陰謀及不自然的狀態。某方面來說，他是對的，但很明顯的，他為了支持自己的論點，舉出許多理性的理由。

這也解釋第三章的中心觀點，理性的範圍比一般假設的還要廣泛。舉例來說，勞倫斯（Lawrence, 1962）在一小篇短文中，寫

到羅素（Russell）：

> 讓羅素痛苦的是，幼年時代生命和情緒的不經世事。
> 他有很多情緒，但以他的年齡和才幹來說，他在人事接觸
> 和衝突上可謂缺乏經驗。這不是因為他的生命太沈重，而
> 是太淺薄（vol.1, p.351）。

勞倫斯的說法就是提出理性的理由。事實上，勞倫斯也指出不適當的強調理性會導致人格上的限制。這同樣是一個強而有力的理由。

在這個例子中，羅素在情緒上有限制，這是因為他孤立在學術的安全象牙塔之內，以至於缺乏生命經驗，特別是人事間的接觸和衝突。

這個哲學上的誤解，其中包含著主觀論影響之下的教育思想，認為個人發展必須完全不受影響，沒有任何原則和教育。這個錯覺表現在本章一開始康德的話中。沒有限制，就如同白鴿沒有阻力無法飛翔。沒有藝術媒介，也就沒有個人藝術自由。在這個兩例子當中，真空的情況下是不會有進步的。

主觀論的傷害性來自兩個原因。第一主觀論無法分辨心理學和哲學議題的差距。「自由表達」是心理學上的觀念，這和我所提出的哲學觀點不同。學生如果無法掌握語言、藝術和其他技巧，就沒有自我表達的可能。

問題也許就在這裡。某些教學方法的確會限制自由，但主觀

論因此錯誤的推測，以為解除所有的教學原則就是解除對於自由的限制。將一個有效的心理觀點帶入一個無效的哲學混淆中，導致對於教育的破壞。

　　這個誤解在於將心理學和哲學議題合而為一，導致「自由表達」跟藝術評論、技術能力和客觀標準無法相提並論。其實這之間完全沒有不相容的部分。事實上，「自由」是獲得沒有限制能力的最有效方法，這個自由不是隨機或者任意的。當有人堅持三乘以七的答案可以任他所說時，這並不是自由或者個體性，只是表現出他對於數學概念的不理解而已。

個人與社會

　　第二個原因更為複雜，牽涉到本書的中心論點。問題起於對個體性的誤解，誤以為個人的個體性——想法和情感的特質——獨立於社會背景之外。社會是由不同的個體組成，但更重要的是個人特質與社會、語言、實踐有不可脫離的關係。這對於理解其他文化，或者多文化教育至為重要。

　　主觀論傾向將個人與社會環境脫離，認為一個人個體性與外界環境脫離。這是柯爾（Kerr, 1986）稱之為心靈—自我。這個錯誤的傾向有的時候出現在心理學的「自我實踐」和「自我實現」觀念中，認為個體的真正特質，只有透過這些扭曲和不相關的「擴大作用」，才有可能真正顯現。這種推論特別出現在某人表現出乖離和衝突性的立場及態度時。一個人的個性不應該和所言所行

分離，雖然有的時候必須跟一些行為分開探討，但並不是所有的狀況都必須分離。個人的所言是依照社會語言的執行方式，但他的行為，不應該被視為與成長環境脫節。舉例來說，他付錢的方式，就依照社會對於金錢和財物交換的機制進行。

主觀論認為語言和藝術原則，都是在抑止個人特質及自由發展，但這是錯誤的認知。菲力普（Phillips, 1970）為了討論我們如何理解別人時，寫道：

> 問題不在於發現一座連結不同個體的橋梁，相反的，除非人們有一個共享的生活，在其中學習受教育，否則就不會的概念……我們並不是將個人表現一般化，而是將個體性視作先決條件。在私之前假設有公，而不是將其視為概念的一部分。因此所謂的個人並不能與人類生活的一般性分割（p.6）。

這並不是否認個人之想法、情感和經驗，雖然人類擁有他們的能力有限，而且必須透過複雜學習才能擁有。我否定的是將思想和情緒與大眾媒體及文化獨立，因為這其中本來就包含客觀標準和價值。但這一點通常被忽略。舉例來說，阿格爾（Argyle, 1975）寫道：

> 音樂似乎可以詮釋人類內在各種情緒。也就因為音樂表達的如此之好，因此被稱為「情緒的語言」（p.386）。

　　這就是主觀論的標準推論。它認為「詮釋內在各種情緒」，就代表著與外在音樂媒介獨立，但從事實來看，它是經由媒介表達出來（這裡只是正好用音樂形式表達）。這些經驗一直等待著最適合的表達形式。依照這個概念，即便沒有音樂藝術形式存在，但仍然有「內在」經驗存在。就算沒有媒介，這些經驗依然存在個人心中。舉一個清楚的例子，不遵照西洋棋原則的移動棋子，不算是移動一步。在沒有公開的媒介和原則的情況下，不論什麼樣的移動和表演，都不算是同樣的經驗，媒介是個人擁有經驗的**先決條件**。更甚者，個人必須學習執行原則，才能擁有經驗的可能性。

　　阿格爾將主觀論的觀點擴大。他自己寫出許多成功詮釋情緒的音樂，因此認為這個問題屬於經驗性範疇；個人經驗的獨立性無庸置疑，但問題出在表達的方法。我們知道問題不在於經驗或者實際，而在於這種經驗是否與音樂藝術形式概念有關。阿格爾暗示其他的媒體可以表達同樣的情緒，只是人們發現音樂是最有效的表達媒介，但他卻沒有辦法證明其他媒介也可以表達這些情緒。什麼算是同樣的情緒？依照這個觀點，我們可以發現一首詩或者一幅畫更可以表達同樣的情緒。我們可以在一個寒冬的晚上說：「不用麻煩去聽演奏啦，留在家裡，這首詩表達的經驗甚至比你去聽演奏會更好。」

　　西洋棋也是很好的例子，在主觀論的觀點之下，西洋棋可以提供西洋棋經驗是沒有意義的。我們也可以換一個觀點，問主觀論者他們所謂的經驗到底是什麼。這個問題的答案一定會談到西

洋棋的客觀概念。問題不在於音樂經驗不能在實際上由另外一種經驗表達，相反的是主觀論的假設本身——也可以說是主觀論的結果——沒有意義。

這個經驗是跟音樂有直接的關係。公眾媒介是最重要的表達方式。沒有這種媒介，就沒有這種經驗。只有學習媒介的原則，才有可能擁有這種經驗。

我們也許還記得第二章談到，主觀論假設是人發明語言。但我們認為共同使用語言的概念，必須是發明語言的先決條件。

教育結果

我的論點對於教育非常重要，因為上述音樂的例子被主觀論廣泛應用到所有藝術和語言範疇。我們在本書中談到與主觀論觀念相反的部分，其實對於教育具有非常大的貢獻。主觀論認為沒有適當的表達媒介，就不能傳達適當的經驗，這是假設個人「內在」經驗是獨立存在，而學習藝術是得到一個表達的機會。反對主觀論的一個重點，在於教育有發展個人潛能的責任。舉例來說，如果沒有音樂的藝術形式，這些情緒不一定無法表達，甚至**不能說有這種經驗存在**。更甚者，**個人沒有得到這種音樂藝術形式的公開原則或者客觀標準，則不可能擁有這種經驗**。藝術形式的存在，技術和標準的學習，是個人經驗和發展可能性之必要先決條件。

這證明主觀論錯誤的認為必須要**避免**原則，個人才可能擁有

發展自由；相反的，個人經驗情緒自由，正在於他學習的這些相關原則。

主觀論以為想法、思想、經驗和情感都是偶然地情況下（比如說碰巧），在社會運行中與這個形式產生關係。其中一個最嚴重的錯誤認知，是認為語言和藝術都是象徵形式。這種推論認為語言跟藝術一樣，都只是用一系列的符號和標誌，傳遞訊息、或者「內在」經驗。（我在別處更深入探討象徵意義，詳見 Best, 1978, ch.8）主觀論假設思考不需要表達媒介。依照這種推論，貓頭鷹也可以擁有哲學想法，只是牠恰巧不會使用語言來表達罷了。即便預言故事中的貓頭鷹多麼聰明，這種推測還是毫無意義，因為當個體無法用語言表達自己時，他就不能算是擁有哲學思想能力。有人也許可以解讀貓頭鷹的想法，但那絕不是哲學思考。舉例來說，即便是簡單的自我矛盾概念也需要語言來表達，假設任何沒有這種能力的生物有這種思維都是沒有意義的。個人哲學思考的先決條件就是學習語言。

將語言和藝術視為象徵，或者表達象徵形式的推論，就是多半藝術教育者之「主觀論／形而上」偏見。因為從象徵的意義來說，當我們問「象徵什麼？」這個答案不是形而上答案，就是暗指個人主觀超自然「內在」經驗。從理論本身來說，後者是沒有辦法讓別人理解（因為是完全個人經驗），因此勢必導向神秘的形而上觀點來證實。

依照主觀／象徵理論，所謂的意義和溝通有可能性嗎？依照這個觀點，如果要證明語言或者作品的象徵意義在你我心中都是

一樣的，則只能「形而上」的進入你的腦中判讀尋找。因此這個理論本身是荒謬的。類似的問題發生在我們對於直覺的觀點，蘇珊蘭格稱之為「基本智性行為」，沒有人可以知道自己的「直覺」是正確，或者是否跟別人雷同。這當然不是否定直覺的重要性，而是否定將直覺視為智性行為的基礎。直覺的價值和意義在於透過直覺以外的認證。如同班尚恩（Ben Shahn）說的：「藝術中的直覺是教學的延伸。」這不單指藝術方面而已。我不是否定直覺的**可能性**，以及藝術的象徵意義。我否定的是將藝術和語言視為只有象徵性意義。

我曾舉過一個例子，在戲劇舞台上，一張空椅子代表一位過世多年，但依然對這家庭有影響的一位成員。這完全沒有形而上的部分，它不但具有其意義，而且是戲劇中有影響力的一個部分。但相反的，如果假設**所有**的藝術都只具有象徵意義，會毫無疑問的讓我們進入非智性的形而上觀念之中。

將語言或者藝術形式視為個人方便傳遞訊息的工具，是另外一種錯誤。但相反的，語言以及其他的文化實踐活動，是提供一個對錯的標準；他們提供真實的架構，表達社會中的生活形式。如同羅斯李（Rush Rhees, 1969）所說：「我們學習語言的時候學的是什麼？絕不是一連串的文字表達方法而已。」語言提供的是**整個生活形式**，以及和語言密不可分的情感思考。這也就是我在第二章寫道，是語言和其他文化實踐創造人類，而不是人類創造它們。我們是哪一種人，我們的思考情緒在某一個原始的程度上，都是由語言所決定。我們是如此依賴語言和文化實踐。第三章中，

美國印地安人波卡洪塔斯（Pocahontas），在英國殖民人的地方住了一段時間之後，發現英文中缺少某些視覺敏銳度，因此說道：「我在我的語言中可以看到的事物，透過你的語言卻看不到。」這一點正與本書主題相互輝映，語言跟藝術一樣，不能與生命脫離，而是跟自然行為以及反應共同屬於文化範疇。

維根斯坦（Wittgenstein, 1969, §298）在談到科學證明之理性基礎時舉例：「當說『我們很確定時』，並不是指每一個人都很確定，而是我們同屬於一個由科學和教育範圍的群體當中。」

獨立個體性在邏輯上是一種錯誤認知。柯爾（Kerr, 1986）稱之為「心靈—個人主義」。這個觀念正是我們所認定的荒謬主觀論，誤以為每個人生來都是透過語言和藝術表達思想情感。我們每一個人必須要找出表達的方法，才能跟其他心靈—個人主義溝通。

主觀論誤導一個被廣泛接受的獨立自我觀念，以柯爾（Kerr, 1986）的話說：「自我意識，自立更生，自我透徹以及自我負責的個體，這是迪卡兒和康德賦與現代哲學的觀念（p.5）」。這一點可以在多半藝術教育者作為中看到。

相反的，個人的思考和經驗以及存在，都和語言以及社會實踐息息相關。舉例來說，現在是五點整的這個觀念，存在於一個擁有時鐘的社會裡。其背後所代表的意義，是另外一個對於個體的誤解，也就是所謂的「自我實踐」和「自我實現」概念。認為個人「真正特質」是要從所學習的桎梏中解放；在表面之下有一個永久不變的自我。存在主義相信每個人面臨無盡的選擇，因此

必須持續的決定個體獨特性。這個觀念加上心理層面的觀點，無法避免的結論是，當一個人不滿意自己的時候，可以有較為建設性的改變。然而，存在主義錯誤的推論人之改變是沒有限制的。舉一個明顯也是一個跟本書主題最為相關的例子反駁存在主義者，一個人不可能往他沒有概念的方向改變。在一個沒有西洋棋概念社會中的人，無法改變成為西洋棋手；在一個沒有藝術概念社會中的人，無法成為藝術家。改變自身的可能性不止受限於內在，還有學習得來的語言和社會實踐。我所提出的教育貢獻，是在每一個學科之內，依靠學習技巧和概念打開理解的範疇。只有這種情況之下，教育才能真正得到自由解放。

教育者背負對於個體發展不可避免的責任。然而要對抗現行觀念是非常困難的，比如說電視廣告以及所謂「大眾文化」。但是一個只懂平庸表現方式的人，也只能平庸的表達自己。我自己雖然想和那種輕蔑的表達方式劃清界限，但以下是王爾德（Oscar Wilde）的話（Hart-Davies, 1962）：

> 一般人的智性和情緒生活沒有價值可言。因為他們只是從一堆陳舊思想中找出一個想法……而且每個禮拜末尾又完璧歸趙，他們總是希望儲蓄自己的情緒，卻在需要付出時拒絕支付（p.501）。

人們屈服於大眾壓力，受到一般老生常談表達方法的限制，限制自己表達個人思想和情感經驗的能力。語言以及連帶的思考

範疇，無可避免的被社會降低標準，甚至讓個人無法真正思考與感受。大眾淺薄、濫情的羅曼史小說、藝術和電視節目、不止降低人們對人類的理解，更促進膚淺濫情的情感創造。降低個人真正情感的可能性：限制個人發展可能。

　　我們將在後面的章節回頭討論情感，和個人人格特質創造的部分。現在讓我們看看膚淺的語言藝術，對於個人潛能所造成不可思議的限制。達爾曼（Dilman, 1987）表達其不誠實與不真誠之處：

> 　　個人對他人的反應是多半是感性的……他視他們為獨
> 立個體的意識很有限。感性對他們來說是一種馴服的結果，
> 他們已經不能有真的感情，有的只是投注一些不真實的善
> 良而已（p.113）。

　　感性是不真實且受到限制的情緒，同時顯示出主觀論不但沒有意義而且受到限制。只有採取**客觀**概念才能避免這種限制。藝術教育者的見識和責任是非常重要而且影響深遠。

　　為了理解我所提出的論點，現在請想像有一個人試圖理解另一個社會中的人的思考方式。每一件事都要從一個原始的程度開始思考，如果沒有理解對方社會中的一些概念和實踐，我們甚至無法理解他是否餓了。沒有這些社會媒體，就沒有思考的可能性。這些思想是人類、語言和藝術所共同創造的。而語言如同藝術形式，不可能單屬於任何一個獨立的個體，其背後需要一個社會做

支持。彼德溫徹（Peter Winch, 1972）寫道：

> 人跟動物不同，不止活著而且擁有生活的概念。生活概念不是一個憑空添加的概念，是「生活」概念改變人類生活。這與「活生生的存在」不同。當我們談到人類生活時，我們可以問何謂最適當的生活方式，什麼是生命中最重要的，生命有何特殊之處，如果真有特殊之處會如何等問題（p.44）。

個人生活概念是由語言和藝術媒體所組成，需要依賴文化實踐來構成。

結論

個人在藝術、語言和其他生活層面中，所具有的思想和經驗發展可能性，不但不會受到客觀學習的限制，反而是依賴它而存在。認為避免或者滅絕這些影響可以讓個人潛能完全發揮的看法，是一種嚴重的誤導。讓我延伸本章一開始引用康德的話，這同時可以表達我批評形而上學的原因（我先忽略康德批評柏拉圖部分的正確性）：

> 白鴿正掠空飛去，感受到空氣的強烈阻力，牠也許正想像，在沒有空氣的空間裡飛翔會比較容易。柏拉圖認為

意識世界過於狹窄限制，必須在真空的環境中得到純粹的了解。他沒有發現這些努力徒費功夫——是阻力給與他支撐的力量，讓他可以施展力量，進一步獲得理解（Kant, 1929, p.147）。

我們並沒有一個清楚、確定的標準，衡量個人掌握媒介的程度（比如說語言和藝術形式），最好的狀態是由個人自己依照掌握的限度來表達自己。一般的哲學原則是只有當掌握媒介的能力成長時，個人才有自由表達的可能性。我們需要敏感多學的評判來判斷個人成長所需的獨特需求，這正是高品質老師不可被其他事物取代的原因。老師要判斷適當時間、原則和方式「介入」，幫助學生發展潛能而不是壓抑他們。

我也曾經誤解過自發情感和反應的可能性。我在此所闡明的是理解媒介的重要性——藝術或語言——才能獲得適當的反應和感覺。

個人的發展，不論在藝術或者其他領域，都要依賴客觀學習，以提供支持得以繼續進步。假設一個人沒有立足基礎卻可以前進是沒有意義的推論。

簡言之，主觀論認為自由表達和客觀學習處於對立位置，是一個錯誤的觀念，而且對教育造成傷害。康德的白鴿如果真能在真空中飛行，則一定會重重的跌落地面。因為牠沒有辦法在真空中飛行；同樣的，個人也無法在主觀論的真空中進行個人藝術發展。

理性的藝術

第七章 創造

理性的藝術

　　本章和後面一章關係密切，所謂「自由」表達和創造其實極為類似；然而本章對創造有一些重點要提出來討論。

　　問題來自藝術教育中廣泛流傳的主觀論，這是主觀論許多概念中，最重要且似真的一個。因此認清這一點對於藝術、教育和許多生活重要層面都至為重要。雖然我們最關心的是藝術部分，但有必要澄清這個部分在科學、數學和哲學、甚至其他方面的誤解。詩、戲劇、音樂和繪畫都需要創造力。教育一般將**創造力**歸類於藝術領域當中，這種迷思在第一章已經有所解釋，這不但是對藝術的誤解，更是對教育的誤解，因為創造力對於每一種學科都至為重要。

　　創造力是對於我的理論的一個挑戰，其對於藝術及教育所有層面都非常重要，但卻跟我所提出的客觀論有不合之處。換一個觀點來說，創造力對藝術非常重要，但卻看不出教育創造能力的可能。如果無法理性評論創造力，不知道用哪一種客觀方法予以評價，就無法教導創造力。這種想法可見於英國報紙的一篇文章：〈創造力是不可教的〉（Creativity cannot be taught）——這個觀點被大多數的人接受，其中包括許多老師。

　　最主要的，也是一個生活當中牽涉許多層面的問題，就是：「創造力是可教的嗎？」也許換問創造力是否**可教育**，比較不會造成誤導，因為教學這個語詞包含許多不同的言外之意。但是前者的問題可能引發許多尖銳的觀點，讓我藉此探討一些教學的概念。

　　「創造力」與它的同源詞經常被粗淺的濫用，因此幾乎所有

的事情都可以被稱為創造力。粗淺的來說，我認為創造力與原創及想像有關。我的理論適用於創造者及觀眾，因為觀眾同樣需要創造力來理解一個充滿想像的作品。

創造力之不可解釋性

創造力的概念被視為不可解釋，就連那些被視為最具有創造力的人，也無法解釋、或者說出這些想法的來源。作曲家埃爾加說他的想法來自空氣；莫札特寫道：「我不知道它們從何而來；我也無法催促它們」；高斯談到他解開一個懸宕多年的數學題，寫道：「最後在兩天前，我成功了，不是因為我付出許多痛苦的努力，而是上帝之光，那就像是一道閃電，問題因此迎刃而解」；當畢卡索被問「何謂創造力？」他回道：「我不知道，就算我知道，我也不會告訴你。」

這個特質讓尋求創造力的解釋，成為一件奇怪的事情。如果一項成就可以被解釋，就不應該被稱為「創造力」。如果背後的原因可以解釋，則顯示出這項成就不是真的原創。創造力的中心意義在於原創，這絕對不是遵從某些規律得來。只有超越或者改變規矩才是創造。但通常不是那些最具創造力的人經驗到這些特質。最感人的故事是當海頓第一次聽到他自己的創作時，忍不住熱淚盈眶說：「這不是我寫的。」

創造力的不可解釋性非常重要。現在有理論反對我的主張，認為創造力的過程已經不再那麼不可解釋。我並不否認某些心理

上的原因會影響創造力，甚至在這其中有某種常態存在。我反對的是將這種常態視為「他是怎麼創造的？」的解答。我同樣的反對用某些規律、學習步伐，來解釋某些創造。創造力的不可解釋性不能由任何規律所解答，這是創造力本身的概念問題。一個可以解釋的行為在**意義**上，就不算是創造性。創造力永遠有不可解釋的部分。

這個問題導致一個普遍的結論：創造力沒有標準；創造力是一個神秘、純粹主觀、「內在」過程，是無法教導的。我們再一次的深陷主觀論的深淵，這種觀點的自我矛盾之處非常明顯。一個人如何理解所謂的超自然「內在」主觀心靈過程？但藝術教育者、教育理論家、心理學家等都沒有發現這個錯誤嗎？答案在於主觀論深植我們心中，我們在其中長大，因此需要很大的力量以及想像力才能掙脫、思考其中不合理之處。我們受到它的灌溉，以致於忘記思考它。我們完全從它的觀點思考藝術，除非我們拒絕錯誤的主觀論，改以全新的思考方式，否則藝術教育將沒有希望可言。

問題在於去除一般藝術教育者的有色眼光來審視創造力。其實新概念要比主觀論更容易理解。但最深層的困難在於了解這些問題的答案就**在表面上**。語言和藝術意義不是象徵性意義，我們不需參考深層超自然「內在」經驗，或者以形而上的形式來理解。意義就在表面上，在於文化背景中的語言使用及藝術創造。將創造力歸類為內在心靈過程並沒有意義；創造力就產生在表面上，就在人們的行為說話之間。

主觀論有許多不一致之處，比如說，只要稍稍回想一下，就會發現創造力被視為純粹主觀的「內在」，而且沒有客觀標準過程，是一個自相矛盾的說法。他們堅持創造力無法評價，但卻賦與最崇高的敬意。那敬意所為何來？這當然不是基於無法解釋的「內在」過程。當然有**客觀**標準來決定莫札特比薩利耶里（Salieri）具有創造力。

辨識創造力需要標準，這當然不是一種技術。辨識創造力並不一定要指出標準所在。事實上，如同我們第二章所見，語言正確性的標準，存在於清楚劃清標準之前。我們一般可以正確的使用語言，但不需要註明標準所在。我們如果不是使用幾乎正確的語言，是無法了解彼此的。這種互相理解的使用能力，顯示正確使用標準之所在。歸納和演繹法也是如此，當他們得以顯示標準的有效性時，表示他們正在使用這種標準。這一點有好幾個重要性，其中一個原因是因為，一般傾向在無法清楚說出標準時，就否認標準的存在。

創造力的限制

從本章以及之前的理論，已經清楚創造**過程**不能與創造**產物**一分為二。這個過程只能透過產物來辨認；也就是說透過產物來解讀這個過程。我們必須專注在**產物**上做創造力的評價、因此必須探討表面的部分。

學習和教導藝術有非常重要的關係。只有當作品被視為具備

創造力的時候，創造力才有可能被教導。創造力需要有效性及價值標準。如同我們在第五章所見，原創性的概念來自於相對傳統。一項成就被視為具創造性，必須先符合某些規矩或行為，這不是純粹主觀性的觀念。某方面來說，這是與一些形式背道而馳，這暗示其中有客觀的限制部分。第六章的引述解釋這一點，白鴿無法在沒有空氣阻力之下飛翔，因此沒有限制就沒有創造力。節錄第三章的一句話，創造力沒有底線，但不是沒有限制，客觀的限制賦與創造和想像意義。足球和曲棍球得分有無數方法，但計算得分則有一定的限制。類比的來說，不是所有的進球都算是得分，也不是所有的事物都算創造力。主觀論的觀點，認為沒有客觀限制的情形下，所有的事情都可算做創造力。這就等於說所有的事物都不算創造力一樣。

　　將第三章的圖片視為一隻鴨子或一隻兔子不算是創造力或想像力，因為這太顯而易見且普通；但聲稱它像艾菲爾鐵塔也不算是創造力，這種解釋雖然不普通，卻超出智性限制。我曾有一位聽眾反對這點，認為這張圖是兔子抬頭看到艾菲爾鐵塔，這種想法本身無法自圓其說。解釋這幅圖畫要基於智性的解說。這一點同樣適用於其他罕見的想像力解釋。我在第三章說過這張圖可以看成鴨子或兔子，但不會是手錶。就算會，某人可能看成八點四十五分，或者三點十五分，這是需要想像力的。但答案並不是完全主觀的，想像力的意義來自於客觀的限制，我會反對任何聲稱其為八點半的人。

　　一位加拿大哲學學會的哲學家曾提出，這幅圖讓他想起的不

是鴨子或兔子，而是他在安大略看到的一個湖——其中有一個島正像是鴨子的眼睛。這當然支持我的觀點，他是因為類似的形狀而產生聯想。這正提出我想強調的一點，我們可藉這個例子理解創造力以及本書重點；想像力之所以為**想像力**，正是因為這些限制存在。有的人也許會將這個圖看成蘇格蘭風笛，或者其他的各種可能性，但我要強調的是，不是每個人的想像力都算有效的解釋。客觀限制塑造了創造力的範疇，這個範疇沒有底線但有限制。

創造力的基礎

創造力的概念來自現在正在使用的標準，不過創造者會延伸這些標準。一位評論家稱畢卡索改變了藝術的地平線；也就是說這位天才改變了我們的概念，改變何謂藝術及好藝術的標準。如同我們在第五章所見，這一切之所以能夠有改變，正因為背後有所依據，而改變正基於依據前進。

舉航行者在海中重建船隻的例子，他當然不能在海中央放棄這艘船重做一艘，因為他需要船的主架來支持他改變。改變幅度及速度端賴原本的特質，然而他可以慢慢的依靠著支持，做主架上的改變。

但這個例子和創造力不盡吻合，重建船隻不需要考慮概念上的改變。而所謂藝術創新，是不能單純的拋棄原有概念，換一個全新的概念。所有被理解的藝術創新背後都需要概念標準的存在。

這個觀點與第六章有關，概念、技巧與標準的掌握，是創造

力的必要條件。但一般相信真正的原創和創造必須避免受到這些影響。如說，華特金（1980, p.92）堅持創造力會受到學習技巧的限制。其實正好相反，只有學習這些技巧或哲學思考，才有可能有創造性，或在哲學上有原創性。如同我們在第六章所見，愈能掌握概念，就愈可能具有創造力，這可以從語言的例子中看出。

另一個與第六章類似的部分是，藝術創造力不是全然的個人、獨立主觀事件，也非獨立於藝術形式媒介之外。個人創造力依賴社會整體的存在。這引發一個我之前忽略的部分，我之前認為創造力一定要有標準；創造必須有其限制。然而這些標準必須能夠被公開表達，還是有所謂個人標準嗎？雖然我在第六章和此處都提到這個問題，但兩者卻沒有明顯一致性或者前後邏輯性。但仔細回想，會發現這兩者是一致的，單純的個人標準並沒有意義。舉「正確」為例來思考，假設單純的個人正確性並沒有意義，只有個人認定的正確，只是讓正確和不正確之間沒有差別。只有當個人和大眾分享的客觀標準一致時，才算是正確。這不是否定個人沈默思考的可能性；關鍵在於表達的可能性。而這一切必須透過公眾媒介來表達。藝術創造力的標準必須是公眾且獨立。創造力必須有表達可能性才算得到公認，即便事實上沒有表達出來也沒有關係。

這一點會在之後討論，現在值得提出來的是，堅持個人創造力必須有公眾實踐和媒介為前提，並不是擁護行為主義、結構主義或者形式主義（這些概念認為藝術作品只有物質呈現的部分，才有意義並能夠被欣賞）。這些兩分法的想法認為當某人批評主

觀論的時候，就表示他屬於行為主義，但是心靈形式不止這兩種而已。當我堅持個人創造力需要依賴社會實踐時，並不表示我反對非公眾表達的心靈經驗；我只是反對將心靈經驗獨立於文化實踐和媒介之外，比如說語言和藝術形式。

創造過程

接下來的討論指出為何有人質疑「創造過程」的智性，並導引出過程與作品的區別。這些疑問是因為創造被視為不可企及的全然內在過程。這當然會讓創造成為全然的主觀性、以至於不可評價及被教育。我們可以從啟發的觀點來理解，人們有的時候將啟發視為靈光乍現的全然個人「內在」經驗。但這並不是一個神秘的心靈經驗，為了產生啟發，個體必須獲得相關表達媒介的概念。創造並不是一個內在心靈經驗、缺乏成品的過程。相反的，如果一個人持續的做出原創造品，即便他沒有所謂的心靈經驗，這還是一個創造過程。作品並不是一些「內在」過程，而是創造力的標準。

在我繼續討論之前，即便我已經提出許多例子解釋，但我不希望被誤解以為我認為創造力只屬於天才。當一個兒童超越常規創造，即便與他人相比不算原創，也算是一種創造力。類似的情況，如果一位大學生擁有自己的思考方式，即便這早就是柏拉圖的結論，也算是一種創造力。但如果他只是拾柏拉圖牙慧，或者跟隨這些邏輯以致導出這些結論，則當然不算有創造力。

我提出這個部分，是因為這一點有的時候有被誤解之處。舉例來說，有一種說法認為創造的過程可能導出非原創的作品，但重要的是創造的**感覺**。但我認為所有學科都需要創造力。前述說法之錯誤有以下三個原因：

（Ａ）雖然我不反對也不承認創造行為有其獨特情感，但有鑑於創造性行為的廣樣性，假設其中只有某一種獨特的情感或經驗並不合理。這種錯誤的態度將在第八章中作討論。

（Ｂ）更重要的，即便有類似的經驗或情感，也和創造力沒有相干。即便沒有創造性**情感**存在，但創造在教育中仍然非常重要。如同我上述所說，這不是情感，或者「內在」主觀心靈過程。重要的是被創造出的作品。換句話說，即便有一種毒品可以讓人產生創造性的情感，但這並不表示其結果屬於創造性的，而且那跟創造力教育也沒有關係。

（Ｃ）另一方面，情感是創造品的寄生物。情感的意義來自創造的行為或作品得到肯定。舉例來說，一個人因為有創造情感而拿起鏟子是沒有意義的，但如果他因此寫下一首詩則又不同。

主觀論之個人「內在」創造心靈過程論點，同時還支持另一個想法，認為藝術只是一個普通的學科。我在別處對這個混淆扭曲的觀念有所解釋（Best, 1990; 1992）。主觀論認為所有的藝術

擁有同樣或類似的創造過程。（比如說K. Robinson在《學校藝術的未來》（*The Future of the Arts in Schools*, 1989）中提到。他跟其他的藝術教育者同樣採取這個錯誤有害的觀念，不去思考這種觀點是否真有意義。）一個人只要仔細考慮這些**活動**，例如吹奏喇叭、寫詩、繪畫、舞蹈、戲劇，就會發現它們並沒有所謂的類似性。這種觀念會將創造過程視為全然主觀「內在」心靈過程。但再一次的，這是不智的形而上觀念，但其廣泛流傳程度令人驚訝。

人們使用「創造過程」這個語彙時，假設其一定意有所指。但因為不同的藝術活動中包含各種不同特質，因此推論這個語彙代表著無法企及的主觀部分。我曾在別處列出有關這個語彙誤解的列表（Best, 1974, pp.15-21）。在此不及言表。這種誤解是造成藝術基礎觀念混淆的重要原因。

讓我舉另外一個例子解釋主觀／形而上的概念導致意義混淆。我參加過一個研討會，討論藝術教育的困境。某一位講者斷言：「如果『藝術』兩個字還有意義的話，藝術就必須有一個共同的基礎。」這是一個對於字彙意義的典型誤解，認為「藝術」二字一定要代表什麼。這個推論還有一個主要的錯誤，我們將會在第八章加以討論。在這個例子中，錯誤在於認為「藝術」這個字實代表著許多不同的藝術形式，因此必須代表著他們所共有的某些重要**特質**才行。

我在這個討論會上，質疑這個錯誤。前一位講者受到主席的支持，將他的觀點視為一般且不容質疑的知識：「每一個藝術形

式的創造過程都相同——心理學家也如是說。」當我提到這種結論會導致人們只需要一種藝術形式來發展所謂的「一致」創造過程時，他回答道：「有些人，會較為適用某一種媒介。」這種想法仍然有危險性，這些教育專家會因此從經濟的觀點，主張某一個藝術形式可以讓**每一個**人藉此學習到創造過程的全貌。

　　我想解釋一個更為基本且致命的部分，就是何謂創造過程的標準，舉例來說，什麼算是「創造過程」？（我不想使用這個名詞，因為它的意義過於普遍，且模稜兩可。）藝術創造的標準在於實際創造的方法。標準會依藝術形式之不同而差異——創意芭蕾、戲劇和詩歌等等。是什麼東西構成這些創造過程，而且獨立於藝術形式之外，隱藏於心靈深處呢？

　　有一個例子可以解釋這種所謂的心靈問題。有一次英國軍隊徵召軍人去支援救護車，其中一些軍人是軍樂隊隊員。當廣播節目訪問他們如何適應在眾目睽睽之下進行急救時，他以非常自信的口吻回答，身為表演音樂家，他們早就習慣了大眾的眼光。

　　當我在會議上說這個例子時，觀眾報以大笑，因為相信同一種心境「習慣觀眾眼光」，居然可以適用完全不同的狀況是非常荒謬的。尤其將當眾吹奏大喇叭的壓力跟支援嚴重交通事故相提並論更是可笑。這種想法當然很愚蠢（不過這是一件真人真事）。然而人們相信個人在創造時，居然會擁有同樣內在心靈過程，也是一樣愚蠢的想法。

　　這種錯誤觀念導致的傷害，可見最近英格蘭和威爾斯國家課程中，教育科學委員會不再將藝術和音樂訂為國中（依英國制，

最大到十四歲）必修科目，但卻提到「依吾等之見，學校應對十四歲到十六歲的學生提供美學經驗。」這種觀念比所謂「藝術」經驗更糟。將美學和藝術混為一談所造成的問題，將在第十二章詳細討論。簡言之，這個政策暗示所有的美學經驗都對一般「美學」有助益，因此觀賞日落和秋葉對學生發展都有幫助，而藝術則成為無用之物。

假設一個一般性的美學經驗和「內在」主觀創造過程，適用於所有藝術形式（以及科學、數學、地理和歷史？），這不但具有形而上的錯誤，並且危害實際教育可能性。藝術經驗和創造是因藝術形式而不同。拒絕給與兒童和學生戲劇舞蹈經驗時，他們是無法從別的藝術經驗中得到同樣的經驗。一般性「內在」創造過程所導致的哲學謬誤和對教育的傷害顯而易見。

將創造標準視為「內在」主觀情感或過程，會造成嚴重的觀念混淆；我們應該著重在活動特質及成品。創造力不存在於超自然的內在過程，而在於藝術作品特質、語言運用、個人行為中。再重申一次，問題的深度就在表面上。

「創造過程」還有另外一個意義，它並不是完全的主觀經驗或事件。在教育上聲稱過程比作品重要，是為了強調理解客體特質的重要，勝過專注於結果之上；也可能是鼓勵學生浸淫各種媒介之中，從自身的觀點進行理解。然而，「創造過程」卻因此被視為一種「內在」私有機制，是旁觀者無法企及，而且無法被評論或教育的。據報導維根斯坦曾有一位學生寫信告訴他，自己轉變成羅馬天主教徒的完美經驗。維根斯坦回道：「當我聽到某人

購買了監視儀器時，我想知道他是如何使用它的。」

這個問題起因於「創造過程」有兩個意義，其中的主觀意義造成哲學謬誤和教育災難，而另一個實驗性意義反對「創造過程」的教育重要性。事實上，我強烈贊成以後者的概念刺激創造過程（Best, 1991）。但因為這兩種意義經常混淆在一起，所以我不喜歡也不支持使用「創造過程」這個名詞。

再重申一次，主觀意識的「創造過程」沒有哲學意義，而且造成教育上的災難。實驗性意義的「創造過程」則具有教育價值，值得重視，尤其值此概念扭曲窄化之際。

主觀論儘管非常盛行，但老師在實際執行上卻反其道而行，老師們教授繪畫、戲劇、音樂、語言等概念，並且評量學生進度。他們將學生的創造空間視為教學結果。一個人的創造可能性受到相關概念掌握度的影響。舉一個明顯的例子，一個人如果完全不懂滑雪，則他無法在滑雪上產生創意；如果他的技巧有限，則只在某個限度之內可以有創意；如果他非常純熟，則他的創意空間也相對增大；這並非與自發性的創造牴觸。瑪莎葛蘭姆曾說過，舞蹈者起碼需要五年的訓練才能自然的舞動，這正說明學習技巧會影響創造力的誤解。相反的，技巧純熟雖然不代表一定有創造力，但卻是放諸任何主題、概念或活動皆準的先決條件。

人際關係

本段與我的主題不合，但確有值得描寫之處，雖然不見於大

綱之中，但與本書中心問題有關。

創造力與客觀概念中最重要的就是人際關係。這是一個悲哀的事實，但每當我提及時總惹來驚訝。湯瑪斯海地（Thomas Hardy）在《卡斯特橋市長》（*The Mayor of Casterbridge*）中，曾解釋人際關係第一眼看起來無害，但實際上卻對創造力造成毀滅性影響。他舉例前方的兩個人，會因為兩者的熟悉態度而被認為是一對夫妻。當兩個人被視為已婚夫妻時，多半是因為兩人之間的那種了無新意的相互態度。

賽門威爾（Simone Weil, 1968, p.161）指出當我們**發現**別人的思考想法時，是非常悲哀的。因為我們將主觀情感放諸他人身上，卻未能發展客觀想像能力超脫原有意識界限，以欣賞他人的思想和情感。

大多數的人都無法真正的聆聽別人，特別在這個充斥電視和流行音樂的年代，人們變得遲鈍。對話只不過是聽障者所比的一個語彙罷了。真正的人類生活只不過是一幕幕眼前閃過的電視畫面。

賽門威爾（Simone Weil, 1952）寫道：每一個人都在寂靜中哭喊渴求被理解。但我們通常只是把既有成見加諸在別人身上；我們強把情感洗成同樣的面貌，因為我們無法客觀的辨認、尊敬和珍惜。客觀的珍視每一個獨立個體應該是最重要的一件事。我們同時應該尊敬每一件藝術品。如同瑪莎穆斯本（Martha Nussbaum, 1985）所說：「我們最重要崇高的目標是不要失去我們自己。」

托爾斯泰（Tolstoy）在他的故事《克羅采奏鳴曲》（*The Kreutzer Sonata*）中有感人的一幕。故事的主人翁是一個俄國貴族過著傳統生活、嫖妓、社交等等，對他妻子的態度也非常傳統，將妻子視為小孩的媽以及管家婆。只有在她臨死的病榻前，他生平第一次不止將她視為妻子，而是當作一個人。如同賽門威爾（Simone Weil, 1952）所說：「相信他人的存在，就是一種愛。」

想像及真實

劇作家愛德華邦德（Edward Bond），曾指出一個對於藝術想像力的普遍誤解。一般認為想像力在藝術中占了重心地位，因為藝術多半包含幻想、幻覺和逃避主義，而不是事實或現實。事實上，欣賞藝術有時候甚至需要運用想像力，排除幻覺以得見事實，也甚至需要一番創意掙扎才能掌握媒介，表現出真實面貌。當我見到畢卡索描繪格爾尼加轟炸的初稿時，非常震驚，在這些草稿中可以清楚的見到他是如何努力試圖表現出真實面貌。

培根曾說過他的作品不是想像，而是真實。這表示一位嚴肅的藝術家之想像並不是幻想或者逃避主義。他的作品中絕沒有這些部分。但沒有一位看過培根作品的人，不會受到他的想像力所震撼。藝術家藉由想像力來讓我們理解他的真實。因此想像力賦與真實意義，而且兩者密不可分。

藝術家的創意觀點和想像力，需要穿透浪漫幻覺，透露出真實客觀的真實概念。有一個例子可以解釋我想講的三個重點，

（A）人需要透過想像力才能看到真實；（B）人需要高度理解和掌握媒介，才能自由表達真實；（C）只有嫻熟傳統手法，才有可能發展創意或想像觀點。我要舉的例子是第一次世界大戰時的英國詩人。

在一次世界大戰初期，英國社會中瀰漫著浪漫國家主義，流行著濟慈（Keats）等的浪漫詩歌。這時布魯克（Rupert Brooke）描寫為國捐軀的光榮，以及國家榮譽精神，例如一位士兵被殺且被掩埋，「那塊異地將永遠屬於英格蘭」。但殘酷血腥的經驗開始賦與戰爭一種不同的概念。因此伴隨著他的殘酷真實經驗，吉卜林（Rudyard Kipling）寫道：「如果他們問你我們為何捐軀，告訴他們『因為我們的父老活著』」。

後面的詩句正是他們個人經驗所及，他們不再將戰爭視為浪漫、揮舞著國旗的英雄主義，而是血腥沒有意義的破壞和屠殺。這遠超過歐文（Wilfrid Owen）所寫的——那句古老謊言：「**甜蜜而光榮的為國家而死。**」

我舉這個例子的目的，在於當我們試圖理解吉卜林和歐文的詩句時，要了解他們這些詩句並不是謊言。在戰爭初期時，人們僅有這些文字描寫戰爭。這些早期詩人只能運用這些媒介。專制的語言和概念，讓他們對戰爭無法有別的想法，所見所思都受到語言的限制，他們沒有那些語言和概念得以窺見真實。歐文和其他的人必須創造語言，讓人們理解戰爭。這不是指他們發明文字，而是他們賦與這些文字另外的意義得以描寫真實戰爭。雖然是同樣的文字，但卻被賦與不同的概念。

　　舉個例子說明，在歷史上的某一個階段，聲稱反戰代表一種勇氣被認為自我矛盾的。因為在當時，只有願意戰爭才代表勇氣。莎士比亞的《科里奧拉努斯》（Coriolanus）中，很明顯的描寫勇氣、榮譽和忠貞跟戰爭時的勇氣有密切的關係，在那種環境下要產生另外一種想法和行為是一件非常困難的事情。這種困難度遠比想像中的困難許多，要改變一系列根深蒂固的想法是非常困難的──這些想法已經成為思想的基礎。只要想想那些宣揚戰爭的電影中，描寫數以萬計的人犧牲生命，那種場景正代表人們無法脫離「古老」謊言的桎梏。電影比如：「西線無戰事」、「加利波利」等，都引誘著人們前仆後繼揮舞著殺人武器，但他們心中都很清楚即便全軍存活，甚至贏得戰爭本身，其實都是沒有意義的。

　　語言塑造社會思想，將人緊繫其中的力量無須贅述。改變語言的既有使用模式，是一件非常困難的事情。這需要詩人的參與，而且並非一觸可及。如果一個人仔細檢視歐文的詩篇，我承認其中很明顯的透露出歐文掙脫語言概念束縛，試圖建立原創的意圖。但他不可避免的滑近新濟慈浪漫派的陣營，因為他身陷當代表達戰爭真實性的浪潮中，他就像在海中央試圖改變船隻構造的船員。他無法從新開始，卻只能依賴既有的概念；但是歐文和他後繼者的成就相當驚人。在戰爭結束後，他們對於戰爭不再有浪漫的想法；這些詩人很清楚的理解戰爭並沒有意義。那些舊有國家主義熱情，早已和軍人、朋友、敵人無關，只不過是落入愚蠢的破壞野蠻之中。

假設個人可以看清並且表達既有戰爭概念的想法，只是一種浪漫的錯覺；這需要先對語言創造出不同的概念媒介才有可能；人們必須汲取原有的概念，才能繼而從中成長改變。

創造力和教育

老師在教導一門學科的概念和標準時，逐步延展學生的創造可能性。從主觀論的角度來看，「創造過程」獨立於公眾媒介之外，因此無從評論一個學生的創造靈感。任何一個作品其中可能包含任何創造靈感，也可能一無所有。創造力是無從學習、延伸或理解。更甚者，當一個學生要理解自己的進展時，他必須學會困難的自我評量──從客觀的標準審視自己的作品。

但是最重要的問題仍然懸而未決？一位藝術教育者曾反駁：「我同意你可以教導評量技巧，但這並不是創造力。這才是最重要的問題所在。」擁有表達的技巧，跟表達內容本身不同。一件藝術作品或者文章可能在技巧上滿分，但毫無內容可言。聲稱一位表演藝術者技巧卓越，其實在批評其毫無生氣火花。但到底是什麼讓創造力無從被教導呢？一個說法是創造力和想像原創性是無法教導的，因此老師不可能教導一位毫無資質的人，就好像無法教導單目失明的人成為網球好手一樣。

這些說法引起「教導」和「教育」之間分際的問題。「教導」對於某些人來說，代表著賦與一連串規範，導引出一定的結果。因此乘法、西洋棋規律，和其他的許多行為是可以教導的，但創

造力不可以。因此這個問題應該這麼問比較適當：創造力是否可以被教育。我會因為這兩個字彙各自代表的意義，而交互使用，但我所使用的「教導」不止代表教導一連串規範而已。

這時有另外一個問題，有的人會說：「人們有可能教另外一個人如何發展創造力，但是創造力是無法教導的。」說這種話的人，心中對這兩者的分際如何？這通常代表教導和教育具有界限，而學習端賴個人內在探索過程。我不想否認這種分際的重要性，但這種想法很容易掉入之前討論的窠臼之中，誤以為真正的創造力必須排除所有媒介的**既定限制**。即便最為自由派的門徒，也會在堅持老師不可以將自己的想法加諸學生之上時，做出自我矛盾的行為；因為設定一個最適學生學習的環境也是一種限制。舉例來說，如果他們說：「我沒有加諸限制，我只是給他們畫筆、顏料和紙張而已。」但這就是加諸限制。如果給學生木棒、馬毛和膠水不是更沒有限制嗎？但這些也算是限制──那只給他們橡樹和馬算不算限制？

假設沒有任何限制的學習，是一種多麼不智的觀念。真正的問題在於多少和如何的限制對於學習最有幫助（反正「限制」已經是如此不幸的字彙，我只是用它將意思表達清楚）。我想說的是這些外在條件應該是幫助學生打開學習之門，而不是封閉他們。不過我們必須清楚這些外在條件是無法避免的。

創造力是可教育的嗎？

康德的白鴿追尋著不智的想法。阻力不是阻擋，而是振翅高飛的先決條件。誤以為真空環境才能創造，同樣是一個不智的想法。創造力正是由相關主題和活動的媒介、概念和標準得來。

傑出的爵士樂手迪西吉斯比（Dizzie Gillespie）在一個廣播節目中被問到，他是否因為沒有接受指導，因而得以發展他的獨特個人創造風格。他非常感性的答道：「不，我要說不是。老師是一個捷徑。」主持人繼續問道：「老師在某個程度上，難道不會限制你自己風格的發展嗎？」他回答道：「不好的老師才會。」

這顯示出一位好的老師或教育者對於學生的學習非常有助益，他們會欣賞學生回答問題的原創性；創造力在這種情況下是具有教育可能性的。

第八章　情感

The Rationality of Feeling

Learning from the Arts

理性的藝術

人類各種情感在藝術創作和欣賞中擔任重心角色。即便一隻動物對藝術作品有反應，但這並不算是藝術回應，因為反應中需要對作品的理解。這隱含第六和第七章所談到的語言和藝術形式媒介，沒有這些媒介，就沒有理解，**情感**也無從存在。因此情緒所針對的客體非常重要，由此決定情感的特質。

許多藝術教育者，如雷得、艾略特艾司納對此有許多誤解。主觀論錯誤的認為藝術和語言都是被創造出來，用以表達神秘、「內在」想法和情感。假設想法和情感獨立於藝術和語言之外是不合邏輯的推論，這暗示著學生在學習掌握藝術媒介的過程中，必須要能夠**經驗情感**。

情緒

某些藝術教育者和心理學家，試著將情感等同於感覺。這種傾向是因為我們很自然的從感覺和肉體改變的角度，比如說從心跳加快、臉色轉白、呼吸和臉紅等去尋找情緒性情感。

將肢體改變或者感覺，視為情緒所在是嚴重的錯誤推論。我們可以用藥物或者電擊做肉體上的改變，但這不表示情感上會得到相同的情緒。這同時顯露另一個誤解，就是認為情緒可以被測量，以為只要透過測量肉體改變程度就可以得知。但測量肉體並不代表測量情緒；情緒是不可測量的，這不是因為太困難，而是因為測量情緒本身沒有意義。

一個人生氣的標準並不是血壓的高低，而是他的所言所行。

即便生氣和血壓高之間有關連，但之間的關係必須被證明為生氣—行為。這也等於承認那是生氣—行為，而言語行為等被視為生氣的標準。但情緒不一定包含情感或肉體上的改變。當一個人使用情緒字彙時，並不一定代表有情感、脈搏、呼吸或臉色改變。舉例來說，我也許被激怒、失望、高興或害怕，但同時沒有任何情感和肉體上的改變。

這個錯誤來自假設情緒一定具有明顯特色，從最極端的例子來看，就是認為強烈的情緒必然包括情感和肉體上的改變。在此重申一次，這正是誤解的來源，由此引導的一個錯誤問題就是：「情緒包括什麼？」。

試想一個類似的問題：「期待包括什麼？」。這有許多種情況，假設這其中一定有一個一致共同性是錯誤的推論。舉一個很明顯的極端例子，比如說人們期待爆破時，一定有一些肉體情感和行為特徵，類似緊張、搗住耳朵、全神貫注等。但我如果期待幾個月後的朋友來訪，我會將日期寫在日誌上以免忘記，雖然我期待這次來訪，但卻沒有任何構成期待的特徵，但實際上我可以說自己即便在睡眠中，都在期待這次來訪。在這個例子中詢問我的期待包括什麼，是非常奇怪的一件事。在期待爆破的例子中，期待包括許多行為、情感和想法。但如果藉此推論期待一定包括這些特質——這些特質只存在極端的例子中——則會導致誤解；這是試圖將個人內在主觀事件視為期待的元素。但我期待來訪時並非經驗同樣的心靈事件（即便這麼說有意義），但我實際上記得這個約會，而且當天不安排其他的事情，期待並不包括我現在

所有發生的事情。相反的，為了理解這種期待，則必須研究我在其他時候的所言所行。

　　為了理解情緒，必須辨認當時發生的事情，而感覺是最容易辨認的部分。重申一次，許多情緒之中沒有感覺的成分，就算有感覺的時候，也不能認為情緒一定包括感覺。有一個有趣的例子，當一個人喉嚨有腫塊，但他並不確定這是扁桃腺炎還是戀愛。這個脈絡並不是天外一筆。相反的，這不是感覺，而是這些外在因素正好是他用來界定戀愛的標準。

　　維根斯坦（Wittgenstein, 1967, §504）的話解釋我所想講的：「愛需要受考驗，痛苦不需要。」愛的強烈不單透過這個人的感覺表露，還包括真誠、可靠、體貼等等。但考驗這個字用在感覺上則不適用。愛的標準不在於感覺，而是一連串的行為和態度。這構成賽門威爾（Simone Weil, 1952, p.2）所寫：「『他的愛很暴力且卑劣』是一個合理的句子，但『他的愛很深沈且卑劣』則是一個不合理的句子。」

　　我反對將情緒和感覺相提並論，某一位藝術教育者曾反駁我的看法，認為這是因為我沒有像她一樣對藝術產生強烈的情感反應。但這是誤解了我的觀點，我對於藝術經常有強烈的反應。但這和我在哲學上反對將情緒和情感相提並論是兩回事。

情緒和客體

　　情緒性情感和感覺最大的不同在於前者主要針對一個客體。

一個人對某件事情傷心或氣憤、害怕或者被某件事激怒，但這個客體不一定必須是實質的。一個人可能擔心經濟衰退，為了債務焦慮，因為朋友的不忠或不真誠而悲傷。但重要的是，情緒性的情感一定基於對狀態的理解或相信。因此一個人的情緒性情感可能基於錯誤認知。比如說，如果我把闖空門歹徒的腳步聲當成是我父親回來，我並不會害怕；反之，當那是我父親的腳步聲，但我當成闖空門歹徒時我仍然會感到害怕。同樣的，當我相信桌子底下的是一條藤蔓或是一條蛇的反應也會大大的不同。

主觀論錯辨感覺和情緒。因為這一點非常重要，所以我在此重申第一章的重點，認知和理解是情緒和感覺的分別點。我再說一次這個例子，當我被一根我以為很軟的棒子戳時，不論我是否相信這個棒子是軟的，我會感覺到痛。相反的，當我把繩子誤認為蛇時，我會有畏懼蛇的感覺。因此我想澄清：（A）情緒性情感和感覺性情感不同；（B）當情緒性情感和感覺情感相對時，**理解是最重要的分辨因素**。因為理解和信任決定了情緒性情感的類型。

這當然不是否認情緒性情感的某些特質，比如說極度害怕、生氣和嫉妒等等。但這些並不能和情緒畫上等號。在此重申的意義是因為這是本書的重點，**情緒性情感一定來自於對客體有某種程度理解**。

情緒性情感不是透過非智性的個人心靈內省過程，相反的，是透過對於客體特質考量，也就是**理解**客體的過程。

藝術的情緒性情感非常複雜，通常跟別的領域有所不同。比

156

如說，情緒有的時候是來自對藝術作品的反應，但有的時候是基於事情或狀況，甚至是作品議題引發對於社會或道德的關注。某人對於鄧恩（John Donne）或霍普金斯作品的反應來自於恐懼死亡；而不是恐懼詩文本身。有的時候人是對於小說戲劇的結構，或者某個角色有反應。也有可能是對角色產生認同。情緒特質不一定完全針對作品本身，因此我們無法針對客體和情緒制訂出精確的關係（強求一般化是一種錯誤認知，這如同要求哲學家列出一般規律一樣，但這麼做會導致扭曲，最好要同時思考一些特例的存在）。

我們知道情緒跟個人對於客體的理解息息相關。情感主要基於客體，以及個人本身的理解程度而定。比如說，我如果不知道什麼是鬼，就不會怕鬼。因此情緒是依賴語言和藝術的理解程度。客體受到藝術形式概念的影響。當一個人感動於戲劇表演時，通常是受到戲中角色，而不是演員的感動。除非他對藝術形式了解，否則無法對戲中角色產生適當的反應。這不代表我只在乎觀察者，而是假設對於觀察者最重要的是對於客體的情緒反應，但對於藝術者本身，「情緒」是最為重要的。這是主觀論最普遍的論調。這是他們面對表演藝術者最常說的話。然而藝術家在作品中呈現的特質，是用作品本身做界定。我在第七章中提到其意義不在於全然「內在」標準，而在於公眾標準。使用「快樂」界定是錯誤的方法，因為這純屬於內在主觀基礎。基於主觀論的觀點，「藝術作品」是沒有辦法表現任何情感，即便對創作者本身也不行。第九章將會詳細討論這個部分，我在此要說的是，基於情緒特質，

所謂的「情緒本身」而言，藝術客體對於作者和觀察者同等重要。

心之哲學

　　這個階段需要提出本書的基礎觀點，心之哲學。這個觀點其本身並不重要，但可以證明我的論點，藝術哲學和心之哲學密不可分。

　　我堅持藝術家的情感不可以和作品脫離，並不代表我是行為主義、形式主義或者結構主義者；也不代表我認為情感只是作品的物質結構，或者肢體動作而已。行為主義不能表達情緒和情緒行為。嚴格的說，行為主義不套用「情緒行為」，因為這是需要解讀的。行為主義者因為只能解讀機械或者肢體動作，可能只適合解讀機器人的行為；因此行為主義者必須違背自己去承認他所否認的部分，只有有生命的動物才有可能擁有情緒性行為，而且情感不能光用肢體或行為去規範，但這不表示情感獨立於肢體行為之外。假設情感來自個體內在超自然「內在」心靈過程並不合理，因為如果沒有外在公眾標準，人們根本無法習得情緒的意義。任何的行為和藝術作品都可能表達或有或無的情感，這表示即便作品本身也無法賦與情緒任何意義。

　　主觀論將情感視為獨立事件；行為主義認為心靈過程導因肉體行為，是骨頭血肉造成之機械過程。行為主義將心靈解釋為機械過程，而主觀論將其視為獨立內在主觀狀態，是一種全然的肉體過程。視肉體是心靈過程的唯一來源並不合理。這其中還欠缺

158

一個基本因素，就是人類透過社會實踐，比如語言和藝術，得到認知和經驗。

讓我再一次的談到這個矛盾點。很明顯的是人類整體在思考行動——而不是兩個完全獨立的個體，肉體機制和一個非肉體的神秘機制在運作。但二元論／主觀論過於根深蒂固，以致於讓人無法認清其中的錯誤之處。

在這裡加上一個之後會仔細解釋的一點：試圖用「內在」心靈經驗和「外在」肉體行為，解決二元論／主觀論的問題，是沒有益處的，這一點已經有一些心理學家試過，比如說雷得。

困難在於問題其實就在表面上。一般對於二元論或主觀論，行為主義根深蒂固的想法，削弱了真正理解的可能性。而我的角色並不是取巧的中間角色，或者虛無主義，我是從一個完全不同的角度去接觸心靈概念。

二元論（身體和心靈是兩個獨立的領域）或主觀論的致命性問題在於，不論如何內省都無法真正的理解憤怒。即便當我真心的說自己憤怒時，我的語調也不一定跟我的憤怒行為一致。而行為主義的致命問題在於，我的憤怒是基於我對自己行為的觀察，但我卻無法理解憤怒的概念。

人用同樣的方法**學習**定義自己情感和對他人的情感。除非一個小孩的用語正好跟他的行為配合，否則不能說他懂得使用這些語彙形容自己的心靈狀態。這表示情感的標準和情緒語彙的意義都在於針對某種客體的行為形式。但這裡的「行為」並不是行為學家所指的純然的機械動作是；只有人類（或動物）才可以做到

的行為。簡言之，我基於一般人類行為解釋定義我自己的情感。

　　換一個方向來說，溫斯頓（Wisdom, 1952, pp.226-35）談心理邏輯的非不對稱性時，他認為一個人的情緒和情感不會跟另外一個人的對稱。某個人必須基於我的行為標準，才能聲稱我正在受苦，但我聲稱自己的狀態時則不需要。只要我理解受苦的概念，當我說自己在受苦，我就是在受苦。但是當別人描寫我的時候就有可能犯錯。這種不對稱性不支持二元論以及主觀論之身心分離概念。我們已經知道那種概念沒有道理。我的論點在於心理學詞彙適用人類時，所對照的身體和心靈有不對稱性。「我正在受苦」這個詞彙要透過語言的公眾標準習得。因此相對於主觀論，意義不可能完全私有；「我正在受苦」這句話也沒有兩種意義，因為當我說這句話，以及一位觀察者說：「他正在受苦」都是真的。這種不對稱性不支持所謂只有我知道自己在受苦，而其他人只有某種程度的間接可能性知道。相反的，當你看到一個人被石頭打到頭，用手搗住頭，呻吟、流血時，你確定自己可以說他正在受苦。而一個人在正常的狀況下說：「我知道自己在受苦」是不合理的，因為這句話對照懷疑和不確定，但一個人不應該懷疑自己是否正在受苦。

　　非不對稱性所討論的是心靈經驗，是當事人自己擁有這個經驗，而且可以說自己就是經驗主體，但這不表示這個經驗是主觀的。只有當這個人了解客觀語言使用標準後，才有可能正確的使用「痛苦」和「憤怒」這些詞彙。他的經驗絕對不是主觀的內在心靈經驗。

我用來解釋自己經驗的詞彙，基於一般人類行為所提供的背景。一個人可以隱瞞或假裝自己的情緒；可以辨認他人的情緒；可能弄錯自己的情緒，也可能不顧他人的看法而對自己的經驗抱持正確看法。這些可能性都基於他是一個人類，而不只是身體和心靈的綜合體，或者純粹的肉體。他學習社會語言，如同其他人一樣思考和擁有情緒。他不將自己視為肉體，或者純粹的內在主觀情感和想法。他知道別人生氣、害怕或體貼，因為他透過學習知道這就是當人類和他自己生氣、害怕和體貼的樣子。個人的思想和情感是因為我們的**所言**而存在。

情感和媒介

如同我們在第六和第七章所見，個人的創造力和表達有賴於對概念和社會實踐的掌握。情感的標準，對藝術家而言，同樣有賴於概念和實踐。舉一個類似的例子，我在幾年前學滑雪遇到了一個瓶頸，沒有辦法掌握平行技巧，就差那麼一步就可以學會。有一天我突然覺得自己學會了。當我滑下雪道之後，我跟朋友說：「我終於知道平行是什麼感覺。」但他回道：「你沒有啊，我有看到你滑下來的樣子。」

這個例子的重點在於情感有公眾標準。不論我的運動感或美感如何，那還是不算平行滑雪。這種情感的可能性是基於這個活動的存在及學習程度。類似的情感表達適用於藝術家。這種藝術情感只能透過藝術媒介表達，因此假設情感獨立於公眾媒介之外

是錯誤推論。

有些主觀論者認為藝術意義純屬於心靈經驗，沒有外界標準，但也有些人不接受主觀論所帶來的觀點。後者認為純粹心靈內在經驗「主題」、「情感」，可以透過公眾媒介或象徵達到「外在化」和「客體化」。他們所聲稱的觀點，認為獨立於公眾媒介的內在經驗，可以透過公眾媒介表達並不合理。他們反對主觀論，支持藝術經驗之客觀公眾標準，但其中的錯誤在於認為一個人可以擁有不可公開表達的藝術情感和想法。矛盾的是，他們的觀點誤解了藝術概念的重要性。

以下的例子解釋我的觀點，艾斯納（1981）在「藝術於認知和學界的角色」，（這是一個他經常談論的題目，因而集結寫成本書）談到認知在藝術教育中的地位。如同我所強調的，藝術哲學中需要心靈概念，而艾斯納談到藝術對於心靈發展的重要性。但是當有人開始贊成他的論點時，艾斯納卻沒有注意到自己已經離開原有的哲學深度之中。他沒有發現自己開場白所犯的錯誤：「我的理論非常直接，但沒有受到廣泛接受。」事實正好相反，他所仰賴的主觀論早已被廣泛接受，而他的論點不但不直接，反而有許多混淆之處。艾斯納在較早之前的一篇文章中談到：「呈現已知」，擁護三個主觀論對於媒介的誤解觀點。

(1)艾斯納接受這個錯誤觀念，認為語言和藝術都和想像有關。他寫道（pp.18-9）：

　　我們很容易就可以從這些字眼看出概念受到感知訊息的影響，例如狗、椅子、藍色或紅色。但是其他的字，比如說「正義」、「分類」、「國家」、「無限」呢？我認為如果沒有想像在後面支持的話，這些字只是一些發出的噪音或者紙上的污漬而已……除非我們可以想像「無限」，不然這個字只不過是在宇宙中移動的分貝罷了。我不是指每當我們聽到一個字的時候，我們就擁有一個想像。我們的機制已經可以自動運作，但當我說：「這個傢伙是個不負責任的騙子」，只有當你懂不負責任和騙子的意義時才有意義。如果你不知道這些意義，你可以問朋友或者查字典，讓你擁有想像以創造出一個類比……概念不是基於語言，而是知覺（pp.18-9）。

　　這裡有兩個相關推論：（A）意義是參考用，（這是我以前稱之的意義「命名」觀點，這是一個常見的誤解，艾斯納也採用這種主觀論觀點）；（B）意義最終需要依賴想像。（A）觀點對語言採取一個非常狹隘的看法，這個觀念對於「狗」或者「椅子」也許一開始適用，但對於其他字比如「假設」、「可是」、「以及」等並不適用；即便可以參考，但卻沒有意義。舉例來說，「首相」這個詞是否要跟隨著每位首相的更替而改變參考標的。命名觀點的補救辦法是針對**想法**或**形象**命名，而不是人或事，但卻也因此落入主觀論窠臼。即便某些字被用來參考，意義和參考仍然不是相等的。語言有許多使用方法，除了參考之外，還有表達、

理
性
的
藝
術

獎勵和感嘆。忽略這些用法會導致嚴重錯誤〔我在別文中詳細討論這個部分（Best, 1974, pp.15-21）〕。

我們可以看到（Ａ）如何導致（Ｂ）。當錯誤的推論意義等於參考時，會引導出主觀論認為這屬於「內在」心靈想法或形象的看法。

一般認為意義需要參考形象，是錯誤的認知。我們即便在前面的例子中，都可以看到形象不是構成意義的必要或者充足條件。如果我腦中沒有狗的形象，或者因為曾被狗咬過而有一個手綁繃帶的印象，當我使用「狗」這個字的時候，並不表示我不知道狗的意義。相反的，不論我腦中有什麼樣的印象，只要我可以正確的使用這個字，就表示我知道這個字的意義。即便我腦中有狗的印象，但不表示我一定會正確的使用這個字，如果我使用錯誤，就代表我不會使用這個字。印象不是意義的充足條件。不然的話，記號或者聲音會因為沒有具體印象而沒有意義。舉例來說，如果因為安妮很容易打噴嚏，而將打噴嚏的聲音跟安妮的形象結合，那這個聲音就會有形象，但是這個聲音的意義絕對不是「安妮」。

舉一個艾斯納自己的例子，一個人要如何對「無限」擁有印象？這種假設根本沒有道理，但這並不表示「無限」沒有意義。依照艾斯納的說法，只要我們曾經在心中針對無限做出印象，之後就是任憑腦子自動反應。這種想法無疑的顯示出艾斯納採取主觀論看法。他自己舉出的例子有如此不合理的部分，是因為主觀論使他盲目而無法看出問題所在。

艾斯納深受主觀論的影響，因為他假設文字的意義來自於個

164

人內省的「內在」心靈形象。我希望我已經清楚解釋這種看法的錯誤及傷害性。判定理解文字的能力，在於**是否能夠正確使用文字**。我們一般也用這種方法判定一個人是否理解文字的意義。那我們為什麼要將文字的意義定位為神秘內在「心靈」事件呢？採取這種觀點，表示我們永遠無法知道別人是否理解文字的意義，因為我們**無法**進入別人的神秘心靈之中。其實問題存在**表面**上。我們都明白要知道一個小孩是否理解這個文字，就看他使用的方法。那我們為什麼要把自己困在一個如此難以理解的理論中呢？答案就在於問題本身，因為幾乎所有的藝術教育者都深陷在主觀論，無法看出其中的荒謬。

這當然不是否定心靈印象的重要性，心靈印象不一定代表主觀論的看法。心靈印象在某些藝術形式中，扮演啟發性的角色，但這與艾斯納的主觀論不同。我們要揭發主觀論的另一個偽裝——這一點特別盛行於視覺藝術中。

將印象和感覺對比，可以更清楚的解釋這個議題。有些人相信感覺是一種內在經驗，但其實是有客觀的外在標準存在，這包括文字和非文字的標準。一個人的受苦狀態可以透過他口述，或者從他的行為看出——當榔頭不小心敲到他的大拇指時，他會緊抓著那隻手指頭。但是提到心靈印象時，是沒有非文字或者非藝術的標準，唯一的標準端賴文字、藝術及其他文化媒介。

是文字、藝術形式、或者其他的公眾媒介，賦與心靈印象標準與特質。舉生物的例子來說，比如說動物，如果沒有文字和藝術是無法具有意義。像Eisner將文字和藝術意義全部依賴「內在」

心靈印象，是屬於主觀論觀點。主觀論的觀念完全倒錯。意象賦與文字意義是錯誤的；事實正好相反，意象的意義組成來自於社會媒介。我的主要論點在於情感無法獨立於公眾媒介、文字和藝術之外。

將想像力和意象視為相同也是一個錯誤。想像力有的時候包含意象的部分，比如說：「閉上眼睛，想像艾菲爾鐵塔。」但是當小孩被要求想像印地安紅人的時候，他們腦中並不需要意象。他們的想像力可以透過他們的動作和表演抒發。

(2)艾斯納假設意義、理解和教育完全仰賴知覺經驗。這種錯誤想法誤導、藝術、語言和教育。這個誤解和之前將情緒性情感和知覺視為同等地看法是平行的。賽門威爾舉例，當兩位母親同時收到兒子在前線陣亡的消息時，其中一位因為識字，所以一看到信就臉色發白，但另外一位不識字，所以完全沒有反應。這兩位的知覺經驗是一樣的，但因為**理解**的不同，產生不同的情緒性反應。類似的情況是兩個人一起觀看西洋棋比賽，但其中只有一位理解西洋棋，他們雖然擁有相同的知覺經驗，但不同處在於他們的理解程度。

學習語言和藝術一定**需要**意識，這代表語言和藝術概念是知覺性的。我們很難理解聲稱意識到文字意義時真正的含意。艾斯納認為知覺經驗足夠提供我們概念的看法是錯誤的。概念存在於語言、藝術形式和其他文化實踐之內。必須實際融入這些活動才能學習理解，而不是靠單純的意識即可獲得。

下面的問題可以清楚解釋這一點：「一位出生就失明的人可

以擁有顏色的概念嗎？」如果概念只是知覺經驗，則他無法擁有。但是他在語言上可以正確的使用顏色相關文字，而且可以發現他人使用時的不連貫性。他無法像多半的人一樣掌握顏色的全部概念，這是因為他不理解所有顏色的使用方法。但是一位失明的人，可以比一位眼睛正常但失智的人更會使用顏色文字。這顯示意義及理解不單純是知覺經驗。差別在於失明者雖然無法擁有相關知覺經驗，但他學習語言媒介，因此可以在一個限度之內使用顏色相關文字。

「知覺訊息」這句話本身就是誤導。如果知覺經驗足以提供概念，則可以獨立於語言媒介和藝術之外。但如同例子所示，概念的存在依賴公眾媒介。艾斯納的觀點是錯誤的。他在引言中所說的話「概念並非基於語言，他們屬於知覺範疇」是錯誤的；相反的，他們不是基於知覺，他們屬於語言性範圍。

我們如果希望幫助學生拓展概念，光是延伸知覺經驗絕對不夠。一定要幫助他們更加理解媒介。

(3)艾斯納（1981）寫道：「當一個人想要將概念外化時，他必須在實證世界建立一個對等物」（p.22）。他的理論認為概念具有不可企及主觀性，但我們必須找出公開表達的方式。這個理論在他的論文摘要中，有很清楚簡明的解釋：

　　　人類不止能夠建立不同概念，同時基於他們的社會天性，還需要將他們的概念外化及分享。為了達到這個目的，人類發明呈現形式，將內在概念轉化為*公眾印象*，讓大家

得以分享（斜體是我後加的）。

主觀論這個經典例子將心靈狀態，比如說想法和情感獨立於表達形式之外。這也就是艾斯納假設人類擁有思想——「個人內在概念」……獨立於語言之外。認為人類發明語言是為了分享自己的想法。但這種看法毫無道理可言。除非真有其物，否則人們是無法對其產生理解和知識。人們如果沒有媒介，比如說語言和藝術，是無法擁有相關的想法。簡單的說，語言和藝術的使用就是思想和情感本身，而不是單純的呈現或者象徵意義。

這個心靈哲學的錯誤造成許多教育理論的誤導。主觀論將媒介（語言、藝術形式）視為外部表達形式，與想法和情感無關。因此華特金（1980）認為這些媒介阻礙、扭曲「直接」、「純粹」的情感。這些主觀論者就像是我在第六章開始引述的康德白鴿，誤將藝術媒介視為除之而後快的阻力。這是「自由表達」學派造成的影響，但如果沒有這些媒介，也不會有思想和情感。人類會因此耗竭：退後到類似動物的程度。

艾斯納相信表現媒介只是用來呈現個人「內在」概念。但我們知道，如果沒有客觀公眾機制的存在，我們不可能擁有知識或者概念。**藝術形式**也具有同樣的意義。人們沒有藝術形式，就不可能擁有相關概念，更不可能擁有情感。

從另外一個方向檢視這一點。艾斯納為了與他人分享不可企及內在概念，發明或者決定創造呈現形式與他人溝通。這是如何做到的？艾斯納認為我們強加給字彙某個意義，因此文字和數字

理性的藝術

的意義不是因為他們象形，而是因為我們*同意*他們代表這種意義（1981, p.21）（斜體是我後加的）。基於艾斯納的主觀論，這些概念既然都是全然內在，又如何達成所謂共識呢？因此這個推論是沒有意義的。更糟的是，這些文字和數字在最初是如何成型的？這是主觀論典型的混淆和自我矛盾。艾斯納的觀點就是自我矛盾。如同我之前所說的，假設有一個會議決定要創造語言，或者針對意義達成共識，這都一定是個奇怪的會議，因為會議中沒有人可以互相溝通。在主觀論觀點之下，沒有所謂文字和數字，只有非智性的記號和聲音。文字和數字表示他們本來已經有社會共識的意義，而且有客觀使用標準。因此除非已經有一個共用的語言，否則人類無法賦與這些文字意義。主觀論的這個錯誤觀點雖然很明顯，但是卻普遍存在於藝術教育者、心理學家、語言學家及其他許多人心中。因此有必要在此申明這個觀點的錯誤。請記住，在這個觀點之下，每個人都被禁錮在自己的內在心靈中，無法與他人溝通。即便他想要同意別人也不行，因為每個人都被困住。但是要產生共識一定要溝通，這表示早已經有共識存在。

如果將語言和符號做比較，這一點就會非常明顯。一群人可以自行決定某個符號具有某個意義。但前提必須有一個大家理解的語言存在。如果沒有語言作為溝通，沒有人可以理解我的內在想法和情感。但一般將語言同等符號。舉例來說，阿格爾（Argyle, 1975）寫道：「每一種形式的溝通都有一個制定暗碼的傳信人，以及一個解讀暗碼的接收者，因此訊號對每一個人都有意義」，而「溝通多半包括一個製碼者、訊息和一個解碼者」（p.5）。這

又是一個主觀論的典型例子，暗示語言所呈現的意義獨立於語言之外。這裡有兩個相關的錯誤：

（Ａ） 主觀論認為沒有一個外在標準，可以供人理解他人心中的內在概念，所以語言無法解讀他人的內在概念。重申一次，這都是因為沒有客觀的標準所致。因此基於 Eisner 的內在概念，即便是個體自身也無法談論概念的正確性。

（Ｂ） 情感和思想不可能獨立於語言存在。假設語言所表達的是非語言思想和情感並不合理。沒有語言，這些思想和情感就無法存在。這一點與（Ａ）非常相近，情感包括了對語言、藝術和其他文化實踐的理解。

將語言視為符號是犯了基本上的誤解。將純粹內在經驗和語言、藝術形式等呈現形式連結同樣令人無法理解。艾斯納的觀點是錯誤的，「當一個人想要將概念外化時，他必須在實證世界建立一個對等物。」

將概念視為個人內在領域，等於拒絕所有呈現形式的可能性；否定這些媒介，概念因此無法成型。也沒有同意、共同使用或者理解的可能。更甚者，只有當人類可以學習文化實踐，比如語言和藝術時，心靈和個人發展才有可能。

艾斯納的分享意義觀點並不符合他自己的理論，這一點可見於他自己的文字當中，如果你不知道不負責任或者騙子的意義，那你可以去問朋友或者查字典。如果概念是全然的內在私有，問

朋友是沒有意義的,因為你不可能理解別人心中的內在概念。尋求字典更透露出共同享有的語言,是理解的先決條件。假設概念是內在領域時,字典並沒有意義。

為了從另一個觀點討論,我舉維根斯坦(Wittgenstein, 1953)的例子。假設這一群人的每一個人都有一個箱子,裝了叫做「福瓦帕」的東西。沒有人可以看別人的箱子,所以每一個人理解的福瓦帕,都只是他自己箱子裡的東西。每一個箱子裡的東西可能都不相同。也有可能一直在變動狀態。箱子裡的東西可能根本不存在語言當中;根本不是什麼東西,也許是空的,福瓦帕可能指的是空箱子的意思。

這個例子很明顯的顯示意義不可能屬於個人主觀內在心靈經驗或印象。

象徵意義

雷德認為在主觀論觀點之下,是沒有可能進行藝術教育。他因此認為藝術評論需要客觀標準。但有鑑於受主觀論的影響太深,他也未能逃脫其中,即便他自以為已經脫離。在此有必要揭示這部分的偽裝。雷得的概念依然影響著某些藝術教育者,因此現在要揭開雷得自己所不知的主觀論/形而上概念。

他並沒有發現自己有以下兩個主觀論觀點。第一,他未能發現意義理論中並沒有象徵主義。讓我舉一篇他的論文(Reid, 1980, p.169),他在文章中指控我提到意義之象徵理論時,有不連貫

性，因為我接受意義有時候可能具有象徵性。但我所寫的是（Best, 1978, p.132）：「當我否認動作有象徵意義時，我希望自己不要被誤解。但很明顯的我會被誤解。我所否認的是⋯⋯動作一直也一定是象徵性的，這讓他們天生具有意義。」不連貫性在哪裡？如果我說：「草地不一定或永遠是綠色的，但草地很明顯的可以是綠色的。」雷得會說我是不連貫嗎？

這也許只是雷得小的失誤，但是考慮之後的部分後，就會顯示雷得沈浸在意義之象徵理論中，已經無法思考其他可能性。

雷得同一篇文章後面的例子，更顯示他不理解所有的語言和藝術意義都具有象徵性。我曾談過藝術意義跟社會文化背景有關。雷得（Reid, p.170）認為這與我之前提到的象徵理論不一致，因為我「認為考慮其他象徵意義很重要」。他這個意思是認為一個人只要談論意義象徵性，就表示自我矛盾。雷得對於意義和象徵主義的觀念過於根深蒂固，因此無法思考意義和象徵主義不同之處。他完全沒有為自己的論點提出辯護。他因為我堅持社會—文化背景，但同時拒絕象徵主義，指控我不一致。簡言之，雷得認為談論非象徵主義的意義就是自我矛盾。以雷得這樣資歷的哲學家會犯這種錯誤，可見主觀論—形而上的觀念影響多麼深遠。

我提出這個部分，不是要指出我的觀點在雷得心中是錯誤的。重點在於（A）**理解**這是主觀論的偽裝，（B）知道為何產生困擾。

我在（B）中已經提到我反對艾斯納的意義理論，因為這是主觀形而上的混淆。象徵主義是一種指示意義，談論象徵意義就

會帶到一個問題「象徵什麼？」象徵主義是意義之符號主義中最盛行的幾個理論之一，我在之前談到艾斯納的時候已經反駁過，這種理論無疑的導致主觀論誤解，我在別處有詳細討論過符號理論（Best, 1974, pp.15-21）。象徵主義在藝術上意義不止暴露其不一致處，而且否認每項作品之獨特意義，因為在這個理論之中，一項作品不可能同時有兩種象徵意義以上。這個理論最後多半求助於不合理的形而上理論〔我在別處有詳細討論過象徵意義（Best, 1978, chapter 9）〕。

然而有的時候會為了保護象徵意義，而否認象徵主義具有指示性。藝術作品可以具有象徵性，但本身不一定是象徵物，因此「X 具有象徵性」就等於「X 有意義」。但這是一個誤用，而且被視為指示性——不然的話怎麼可以說意義有象徵性呢？為什麼不直接說藝術作品具有意義？「象徵意義」這句話是個錯誤，是將兩個假設的意義混淆。否認 X 具有象徵意義，就等於否認 X 有意義。

這種混淆的結果導致對藝術意義吃乾抹淨。某些作者認為藝術和語言意義一定要有象徵性，因此為了避免沒有象徵性，努力的維持象徵主義的真實內容，試圖避免指示主義的不合理形而上結果。（A）他們不可以將意義想成其他的意義，（B）象徵意義會導致形而上的問題，（C）否認指示性，等於承認「象徵」意義空洞——意義就在於意義本身而已。

蘇珊蘭格（Suzanee Langer, 1957）針對哲學家陷在這種無解困擾的狀態寫道：

　　藝術象徵……是一種表達形式。不算是真正的象徵，
因為其本身沒有意義。因此嚴格的說並不算具有意義；意
義是外界附加。這種象徵有特別和衍生的意義，但沒有一
個真正象徵所具有的功能。它的外加部分非常明顯；不是
一個真正的象徵，其意義已經是與記號分離。

　　這段話顯示出象徵主義的問題。一個藝術作品具有意義，因
此一定具有象徵性；沒有意義，就不具有象徵意義，這表示意義
與藝術作品本身分離，是投射在作品上。藝術一方面具有意義，
然而另一方面藝術不能有意義，因為意義等同**象徵主義**，必須和
形式及內容分離〔我在別處討論這個部分以及蘭格及雷得的觀點
（Best, 1974, pp.179-92）〕。

　　象徵主義的附帶概念讓它更為含糊不清。這是一個危害性最
大的主觀論／形而上概念。

　　許多的問題在於假設人們為了尋找藝術意義，必須挖掘出作
品背後的意義。但如同我之前所說，問題的深度就在表面上。主
觀論不止帶來誤解，還矮化空洞化作品本身。象徵主義將藝術作
品的意義置於作品之外，其實是作品本身具有意義，但卻被視為
有象徵意義。假設我們如果想發現一個複雜作品的意義，則必須
進入形而上領域，或者擁有超自然「內在」主觀經驗，但這些經
驗都沒有發生在我們身上過。我們只能專注在作品本身，或者藉
助外界的藝術評論。但主觀論卻影響許多藝術家贊同象徵、主觀、

形而上理論，而將重點抽離作品本身[1]。

又見主觀論

雷得對於語言的看法，更清楚的顯示他的主觀論觀點。他的文章顯示出他的看法（Reid, 1980, p.169）：「某一方面來說擁有『想法』時，是*個人心靈的運作*，但是概念或想法（比如說足球或者首相）則與公眾無法分離」（斜體是我後加）。他在這裡語焉不詳，但隱含兩個可能性，最可能的解釋是，概念或想法（比如說足球或者首相）對應的是「個人心靈運作」。因此雷得認為概念或構想是純然的內在心靈事件。**客體**雖然具有分享性及公眾性，但客體的**概念**是不可介入的內在心靈**主觀**範疇。

依照這個觀點，人不可能針對同一個客體擁有相同概念，因為所有的概念、理解和知識都是全然個人、內在主觀經驗。為了更清楚的解釋，我舉之前福瓦帕的例子。依雷得的觀念，我們不可能討論同一個客體，因為沒有人理解什麼是福瓦帕。那也許根本不是一個東西！也許只是一個感嘆詞！因此沒有人會知道別人意之所指。更糟的是因為所有語言、理解和意義具有全然不可企及的主觀性，因此一個人根本無法**意指**某個客體。

另一個針對雷得句子的解釋，即便概念是共享與公眾，但是對**概念**的看法屬於不可企及的個人主觀性。這點同樣具有不連貫的問題。因為當概念屬於無法企及的個人主觀範疇，人們不可能對同一個客體擁有相同的概念。依照這個觀點，我們不可能會了

解彼此——因為每個人都是個人而且主觀的，所以我們不可能了解別人，或者和別人溝通。這種主觀論觀點看似合理的一個原因是，假定認為人可以將自己的概念說出來。但如果有可能說出來，就等於否定了主觀論所謂概念是個人不可企及內在經驗的說法。一個人可以說出自己的想法，必然是因為他們擁有共同客觀語言的關係。但這正是雷得暗中反對的觀念。

依照主觀論的觀點，語言和意義都不可能存在，因為每一次使用同一個語彙的時候，都沒有外在獨立標準去檢查自己的使用狀況。也就是說，看起來正確和真實正確之間並沒有分別。

聲稱「但是因為人們是針對同一個客體所產生的內在概念，因此有某種程度的共享性」是沒有用的。因為所謂「同一個客體」代表著共享的概念，但這點雷得不但沒提，而且明顯反對。

雖然雷得反對自己被貼上主觀論者標籤，但他對此無法抵賴。尤其當他公開聲稱藝術中所呈現的情感，屬於「主體層面，而不是客體層面」時更形明顯。本章前段已經反駁主觀論對此的看法。

依我之見，雷得是主觀論的標準例子，假定個人可以針對同一個客體擁有個人主觀論概念。但這個假設不合理，而且沒有理論基礎。雷得在沒有判斷的情形下，如同艾斯納和其他人，反對藝術意義以及教育的可能性。

假設：語言和藝術

語言和藝術可以表達概念和情感，是因為其擁有哲學上所稱

之的「前提假設」。假設是用來解釋、賦與理由、解釋和判斷意義。舉例來說，假設語言是被創造來溝通概念或表達是錯誤的推論。應該說人因為擁有語言，得以溝通。是語言讓人擁有這些概念。這與艾斯納假設語言的概念相反。這聽起來是很普通的套套邏輯。但在此提出是為了指出我們不能在語言之外尋求概念，就如同不能撇開西洋棋來理解西洋棋。當然如同我在第二章所說，語言無法獨立於自然行為和反應之外。這些自然行為，不是印象，乃是語言的根基。也就是這些基礎，讓語言和藝術的理論型態，可以包容情感、思想、理解和意圖。這也許是反駁主觀論／形而上概念的最重要觀點，也是本書的革命性創見。

　　一個人學習語言過程有點類似學習西洋棋。但這個例子有一點誤導的部分，因為必須先發明語言和概念才有可能發明西洋棋。舉一個前面提過的例子，假設一個群體決定要發明語言，那表示群體中的男女必須能夠溝通。否則就會有奇怪的畫面產生，因為群體中的人無法互相溝通！記住，在主觀論的觀點之下，人是不可能互相溝通──不論是透過語言或者其他方式，因為概念和情感是全然個人和主觀，無法讓第二個人理解的。在這個觀念之下，假設人類發明語言是非常奇怪。因此除非已經有語言存在，否則人類無法發明語言。

　　假設語言是被發明的，是一個錯誤但廣為流傳的看法。這個觀點如此錯誤，但因為幾乎受到所有藝術教育的接受，所以讓多數的人都忽略其不合理之處。這個觀點已經不再被視為推論，而成為藝術思想和其他重要方面的基礎。

認清這一點至為重要。有的人認為我和艾斯納、華特金、雷得一樣，對於「發明」這個字吹毛求疵，但我希望我已經闡明這一點的重要性。假設語言是人類所發明的觀點，會傷害藝術和藝術教育。這不是一件小事情。相反的，這是藝術教育和社會一件至為重要的議題。

許多藝術家對於語言的輕視，表示他們將語言視為單純傳達內在個人訊息機制，因此認為使用哪些文字並不重要。將文字視為瑣屑小事本身，代表了不智及傷害性的主觀論。

有的人可能是吹毛求疵，有的人可能有更清楚或者有效的方式，在語言和藝術上表達自己。但這不可能是因為「內在」主觀概念獨立於語言和藝術媒介之外。正因為媒介的含糊不清和不適當，因此才有成長的空間。語言、藝術和情感無法獨立於媒介之外。

很可惜的是許多藝術人懷疑或者拋棄語言。其實語言和藝術具有同樣的功能——可以擴展人類經驗的可能性，不光是擴展象徵及表達的可能，而且擴展情感、思想和想法本身。藝術和語言的教育因此具有無限重要性。

這裡談到心靈成長和藝術語言的關係，闡明不是人類創造語言和藝術，而是語言和藝術創造人類。

概念和情感

有一個類似的例子可以解釋這個議題，麥克印泰（MacIntyre,

1967）談到基督教在某些西方社會無法盛行的原因，除了因為教義被反對之外，主要是在於其主要觀念與現世無關，缺乏生命中某些重要事件的部分，比如說死亡議題。我舉這個例子，不是提出基督教缺失之處，而是提到這部分的重要性。也許我們最基本和急切的問題是：「愛我們和我們所愛之人的生命意義和重要性為何？」這麼重要的部分被忽略，會使人懷疑難道這部分不重要嗎？麥克印泰（Mac-Intyre, p.70）寫道：

> 如果你仔細的閱讀當代理論，會發現人們不曾談論地獄或者煉獄。事實上我們視其為隱喻或者迷思。不去談論它顯示我們認為多說無益，但我們卻沒有找出一個替代名詞，這正顯示我們的不一致之處。

要先有概念或者詞彙才有可能**產生問題**，在這個例子中，組成這個問題的詞彙，不再能提供一個適當的答案，因為其中表達的概念超出一般生活之外。我們可以不去接觸藝術，但無法逃避死亡的問題。但如果我們繼續討論藝術的話，同樣的，藝術形式本身限制解釋、賞析、藝術經驗和創造的可能性。

死亡相關問題，比如說人類生活和成就的價值，都是由組成的詞彙所決定。我不是說這些議題的表達不能沒有語言，而是說一些更為基本的事物，比如說情感和思想部分可能根本無法展開。這些情感和思想無法獨立於媒介之外。這在愛德華邦德的戲劇《海洋》（*The Sea*, 1973）中有表達，主角擔心後維多利亞時代的習

俗，無法適應時代的變遷。他苦於沒有字彙表達恐懼，只能往不可見的空間尋求摸索。這齣戲劇一開始是海邊一具被海浪沖刷的屍體，代表著社會對於死亡渴求思想和對話。

這個關於死亡的例子特別具有解釋性，我們很難想像在一個沒有宗教傳統的情形下，人們會聚集起來決定發明一些關於人生的概念，這麼做除非是從既有的概念上延伸發展。沒有東西可以表達人生意義，也就是說沒有任何情感可以表達人生意義，及所愛之人的死亡。這種緊張正好反應一般諱談死亡和生命意義的情形。

伊恩羅彬森（Ian Robinson）在《英國的生存》（*The Survival of English*, 1973）第二章，談到新英語聖經代表著經驗的衰微。他的部分觀點與我雷同，認為將不同的表達形式視為單純不同表達方式，是一種錯覺。他在書中的仔細辯證很值得一讀，現代的新英語聖經並不是解釋古代版本。語言的改變同時改變所要表達的意義。因此語言與經驗密不可分。先前版本語言上的失誤，是缺乏使用方法，導致個人經驗的缺乏。「宗教性英文是我們日常用語，*宗教因此而有可能*（但在這個例子中，也可能不會）」（p. 55，斜體是我後加）。有鑑於語言對於我們概念和生活意義的影響，「新英語聖經」代表我們語言的縮減（p.60）。這包含了一個基本認識，認知到個人存在基於個人思想、情感和行為，也就是我之前所說的基於「我們的對話」。

翻譯不同語言之間情感和概念的可能性，單賴「語言」的概念。如果在同一個生活之下，同一種語言之內的同一個概念和情

感可以有不同的象徵和聲音，則翻譯有其可能性。但如果不同的語言代表概念和生活有某種程度的不同，則不可能有完全精確的翻譯。羅彬森指出這些語言的改變，包括概念、理解和經驗的改變。類似的狀況，藝術形式所能表達、想像和經驗都決定於詞彙構成。我的意思是藝術家的思想概念和外在媒介都可能是限制因素。

主觀論和理解

　　某些人腦子裡是主觀論，但卻公開的反對主觀論，聲稱接受藝術意義的存在，認為藝術情感和想法**不但不主觀**，相反的是客觀的。菲尼斯（Phenix, 1964, p.167）有一篇關於舞者律動的文章「他們透過一連串象徵姿勢代表人們主觀生活」，蘭格（1957, p. 26）認為「生活感受」可以因為藝術作品得到充實，「藝術充實主觀現實」。這些說法不一定代表他們就是我所批評的主觀論者，但我對他們也沒有別的解釋。他們提出另一個重要的議題。如果他們指的「主觀」是生活和概念獨立於媒介之外，那他們的理論仍然不合理。另一方面，如果他們認為不需要公開表達也可以呈現想法和情感，則代表著客觀藝術形式有其可能性。

　　如果認為藝術充實客觀現實，等於說藝術形式在表達情感方面有一個共同的標準，得以支持個人對於某個藝術作品的評論，當這個觀點正確時，人會懷疑這些作者為何對這些作品有這些觀點呢？情感已經得到充實，而不是主觀論所聲稱之非藝術情感沒

第八章　情感

有客觀標準。悲傷、恐懼、憤怒等都有其標準，是透過學習語言得來。簡言之，藝術中的情感跟其他的情感毫無分別，也不會較為客觀。

客體如何包含情感？

這個問題提出一個不對稱之處，就是當人類可以表達情感時，藝術作品又是如何可以表達情感的呢？雷得提出一個常見的理論（1931, pp.62-3）：

> 如何體會其本身沒有的藝術想像？一個客體，如何可以「富含」或者「表達」其沒有的藝術想像及價值？顏色形狀和規律，聲音和諧和韻律，怎麼會代表本身所沒有的意義？藝術客體所富含的價值，並不是其本身所蘊含的。音樂帶來的歡樂並不是音符流動造成。我們的問題在於，怎麼會有這些價值的呢？唯一可能原因就是我們的想像力。

我們在第三章看到類似看法，杜卡斯（Ducasse, 1919）寫道：「情感被視為客體的本質（p.177）」；派瑞（Perry, 1926）：「情感似乎被歸屬到一個本不屬於的地方……（p.31）」

事實上，人類和藝術所表達的情感之間有重要的關係。為了解釋我的意思，我舉雷得比較近期一篇文章中的論點（1969, p.67）。當他談到藝術的內容和媒介時，寫道：「這和我們可以『看

出』人臉上的特質類似。他用引號暗示我們不是真的看到人臉上的特質，因為這不像是臉紅屬於肉體上特徵。」這個論點提出一點，類似人類肉體的物質如何可以表達非肉體心靈「內在」情感——這個問題就跟藝術作品能夠表達情感一樣，是主觀論的另一個偽裝。

雷得說他發現蘇珊蘭格二元論（肉體和心靈是分開的個體）和主觀論之間的問題。他同時說他了解自己早期「兩階段」理論的缺失。但他的認錯反而讓他身陷主觀論的事實更形明顯。以下是他所寫的：

> 感覺快樂、生氣、放鬆或者緊張，並不屬於心靈或者身體經驗，而是心理——肉體兩者之間密不可分，傳達著過去經驗。

從行為論者的觀點來說，當我們辨認人臉上的表情時，的確不是考慮肉體問題，但更重要的是，這也不是兩個完全不可分割的部分。觀察臉上的表情不是觀察肉體富含的心靈部分，而是辨認人類臉上的特質。觀察藝術客體的情感和人生經驗時，將問題根基於兩個獨立的個體上同樣是推論錯誤。雷得堅稱這兩者密不可分，但他們到底有多密切。考慮兩個個體時，不由得問到「我們怎麼知道藝術作品中包含情感和意義？」雷得：「其中包含所有意義；創作的過程賦與作品所有含意。」

這種抽象論的語言造成許多困擾。我們怎麼知道主觀感覺可

以和實質作品合而為一？我們怎麼知道藝術作品中可以表達情感？我們似乎只能從神秘抽象的「允許表達」求得解答。雷得不可避免的引導出這個答案，因為他無法逃出主觀／抽象主義。

是問題本身掉入主觀論中，成為困擾的泉源——問題：「客觀物體比如說臉，怎麼可以表達非實質的情感特質呢？或者「實質作品怎麼能表達主觀情感呢？」這些問題加強主觀論意識；即便試圖回答都會掉入主觀論圈套中。這是一個哲學經典狀況，主要在於問題本身的推論導致誤導。

其實並沒有兩個獨立部分存在，總共只有一個部分、一個人，或者一件藝術作品，這兩者都可以是悲傷或者快樂的。舉一個例子來說明，一張桌子並沒有兩個部分，桌子和形狀，因此並沒有形狀如何進入桌子的這種問題。

沒有任何假設二元論的理論可以解決藝術作品或者人臉的問題。如果意識局限於肉體或者實質作品，就無法討論情感表達。關鍵在於問題而不在物體上。重點在於之前討論的「假設事實」，假設事實不是一個實質肉體，而是人類。我們不是看到臉上的特質，而是看出特質。人並不是感受到一個外來物質，而是藝術作品中所呈現的情感。情感不在於作品的本身構成物質，而在於其所表達的部分。

問題的本質在於對客體和解釋的混淆。比如說，當雷得說音樂表達的快樂並不在音符的流動中時，音符流動中的確沒有肉體或者化學反應，但這樣的問題是不可能有答案的。如果人們想要找出藝術作品中的情感時，就不能把作品當作純粹的物質組合。

這是主觀論最常見的假設「美麗是在觀察者的眼中」以及「美的不是客體本身，而是解讀者的心」。

困擾在於將問題從「快樂不在音符流動中」改成「快樂不在音樂中」，或者將兩者視為等同，這是將兩個概念混為一談，就好像詢問諷刺或者娛樂的重量。造成這個問題的一大原因是現代的科學家，認為只有可以衡量的物質才算真實存在。物理學家當然可以測量貝多芬音樂中的音符律動，但如果將此與音樂中的意義或者價值混而為一則會造成困擾。

因此巴松德（Bosanquet）疑問客體中怎麼可以有情感時，真正的問題在於問題本身是主觀論對於身體和心靈的錯誤觀念。這等於在問：「一塊雕琢的木頭怎麼會是西洋棋中的國王呢？」這是拒絕假設背後的抽象「國王」意義。對於那些懂西洋棋的人，這當然不是一塊木頭，而是一顆棋子。同樣的，文字也不是紙上的印記而已，其意義與認知來自於語言的文化實踐上。

當認知改變，而我們了解到假設事實是人類，或者藝術作品時，問題就消失無蹤，我們不用再懷疑物體中如何包含情感。肉體不是肉體，而是人類；物質也成為藝術作品。不再是兩個獨立個體的問題，只有一個整體，就是包含情感的藝術作品。同樣的，不需要追蹤無中生有的悲傷情緒，這一切早已蘊含在肉體之中。看到人在啜泣時，就知道他正在悲傷。因為人類透過語言學到這種行為是悲傷的標準，就好像透過學習，理解藝術作品中所包含的情感一般。

這和麥克阿都（McAdoo, 1987, p.314）所描述的我的觀點正

好相反,我並不是將客觀藝術評論「依附在內在主觀同意」。相反的,本書的重點在於釐清這種內在主觀是多麼不智。當每個人都困在個人「內在」主觀世界時,是不可能有所謂的同意產生。

現在可以理解為何必須討論心靈哲學問題,因為誤解來自對心靈的概念。徹底清除主觀論的傷害非常困難。我們可以看到,向雷得這樣有能力的哲學家都因為無法認清自己的主觀論觀點,導致錯誤。他的主觀論導致對於藝術意義採取二元論。他相信人類特質這種非肉體部分,會包含在肉體之內。所以當他對藝術意義採取同樣觀點時也不會讓我們訝異。雷得的例子顯示出錯誤的肉體/心靈關係,會誤導藝術意義和價值。

將藝術形式視為語言的一種,會忽略兩者的關係以及互相依賴性。藝術和語言都在表達人生和價值。個人的思想和經驗除了在人生最初的階段以外,都會受到群體文化影響,這其中包括社會實踐、語言和藝術形式的影響。也就是說語言、藝術形式、文化實踐構成人類特質和認知。教育的無限可能性和責任是如此驚人且令人興奮。

註

1. Rod Taylor(1992)一系列的佳作是從教育的觀點,反駁學習象徵理論。他的學生們的研究是以敏銳犀利的角度分析他們自己的作品。但有時會如同〔Amanda 討論象徵意義《視覺藝術之教育》(Amanda, p. 106 et. seq.)〕的例子,包含一些象徵意義在內,就好像 Millais 在他

的 Ophelia 中所添加的花朵一般。但他們多半不是分析象徵意義，比如說「顏色的光亮度……」（p.108）等。他最近幾篇具有開創性的文章中，都在評論分析特定作品的特質，而不是討論其是否具有象徵意義。這顯示出一些優良藝術教育者的關注角度。

理性的藝術

第九章　藝術家和觀衆

The Rationality of Feeling

Learning from the Arts

理性的藝術

本章將進一步檢視情感之理性部分。我們要特別討論藝術家情感和意圖之背後原因，以及觀察者的反應，這些部分都和藝術意義有關。主觀論假設情感和企圖存在「心靈」中，和藝術作品本身無關。這個假設忽略藝術形式的重要性。沒有藝術形式，情感和企圖根本沒有立足之地。

理性情感

本書主要闡明藝術經驗屬於完全認知及理性範疇，對於藝術作品的理解和反應也是理性的。因此不同的證據理由及理解，可以改變觀眾對於作品的情感。但這不表示情感永遠是理性。相反的，如果理性必須一直存在，則顯示出藝術欣賞和情感反應限制之處。這也是為什麼主觀論會錯誤的否認藝術經驗之理性部分，並且假設理性有害情感的原因。布朗寧（Robert Browning）的十四行詩講到重點：

> 如果你必須愛我
> 就請為了愛才愛我
> 千萬別說
> 「我愛你，因為你的音容笑貌、
> 溫柔話語、輕聲細語、巧捷敏思
> 只有你懂我，才能讓我每一天都如此愉悅」
> 因為，親愛的

這些都是情感的外在特質

你可能因為這些美麗愛著我

也可能因為這些美麗而不愛我

　　愛當然不是從理性辯證得來，如果某人聲稱他的愛是因為對方符合某些標準，一定讓人懷疑他的愛的真誠。這使許多哲學家否認情緒中含有理性，特別是愛。也許討論愛的理由這件事本身就不太適當，但人的確可以解釋自己為何愛或喜歡某人。布朗寧就舉出微笑、容貌輕聲細語等理由。但這沒有一個清楚的界線。人也會因為某個特別的原因愛或喜歡某個藝術作品。這可以從另外一個觀點來談，理性在藝術中的角色也許不那麼重要，但的確有其地位。

　　我們無法用言語形容為何喜歡這個人，但這不表示我們沒有理由（關於藝術作品和人的反應的問題，將在第十一章詳細討論）否認藝術中有理性的理由，是認為無法用語言形容非文字的藝術作品，文字作品也無法被異文字表達。這一點其實不應該被誇大。第一，如同我們在第三章所見，改變人的理解和概念的理由不應該局限於文字。音樂家可以用不同的方法詮釋同一首曲子；舞蹈家也可以透過不同的方式凸顯重點。第二，沒有語言可以形容非文字作品，並不表示語言沒有用。相反的，語言是欣賞文字和非文字作品的主要方法。但奇怪且可悲的是，許多藝術領域的人排斥文字。這也許是因為根深蒂固的觀念，認為教育哲學會扭曲作品以迎合理論。但每一位藝術老師都知道語言是幫助學生理解藝

術的最佳方法。例子不勝枚舉，現在只舉一個，有一個很棒的廣播節目，叫做「音樂賞析」，定期討論同一個作品之不同版本的優劣，透過這個節目可以所獲良多——透過語言對於非文字形式加深延展情感。

　　凡事極端都是可笑的。藝術經驗當然不能透過文字得到完全表達。但文字的確可以幫助人們理解並回應非文字藝術形式。

理解和情感

　　另一個闡明藝術情感具有理性的方式，就是討論否認理性存在所導致的結果。否認理性和理解的重要性，等於剔除藝術情感及不同意見的可能性。如果認為對客體的情感不具適當性，也就是認為每一種情感都是一樣「適當」的話，就等於採取主觀論觀點，將人類的情感和動物一視同仁。在這觀念之下，「藝術欣賞」當然沒有道理可言。班布羅（Bambrough, 1979, p.99）談到道德時提出類似的界線問題：

　　……素食主義者背後的原因可能只是憎惡肉類，就像英國人不喜歡吃青蛙一樣：但這一點是無法爭論的，這種行為已經不是出於道德位置，而是單純的行為反應，這和傳統的道德態度或意見相反。

　　這兩者的差異點在於憎惡的**對象**。我們在第二章提到，斯威

夫特在《現代提案》中建議解決食物過少和人口過多的方法就是吃嬰兒。我們對此的反應，就如同他所預測的感到噁心，但這種厭惡不同於班布羅提出的，是道德上的噁心。分歧點不在於憎惡，而是對象的本質。比如說（Ａ）對象是活生生的生命，（Ｂ）肉類的質感。所謂道德的憎惡需要理解。舉例來說，為了說服不同意見者，可以給他們看這些肉類生前的樣子，則他們可能會理解，甚至改變態度。

　　類似的情形導致主觀論對藝術的誤解。舉一個先前提過的例子，我也許因為家母生前喜歡某一首莫札特迴旋曲，因此每當聽到這首曲子時就會非常悲傷。這是主觀的反應，但這不能證明藝術反應之不適當性。因為理解音樂與此無關。這時的情感與音樂本身無關。這種反應與藝術欣賞或者音樂特質無關，其中並不包括音樂理解和適當性在內。

　　這種例子很容易誤導反應的特質，也就是針對某一特定藝術作品的反應。我將在此稍稍討論，之後在第十一章做更詳盡解釋。這同時造成個人對於藝術反應特質的誤解。重申第四章所談，藝術評論是個人的行為，因此個人必須有自己經驗，但這並不表示評論沒有適當性和理解在內。如果評論不是出於當事者自己的經驗，則不算評論，而這個評論同時必須符合理解和適當性的標準。我們知道，藝術評論者必須了解相關藝術形式，以及適當反應的範疇。為了避免誤解，必須要考慮評論是否出於自己的理解方式以及情緒反應。

　　有關道德的問題則更深入。如果需要理由支持，則表示其中

缺少道德的約束。即便如此，理性在此也不見得不恰當。舉例來說，面對畸形兒，或者深受絕症所苦者，需要理性討論安樂死的可能。根深蒂固的道德觀念可能因為理性而改變，比如說一些偏見或者宗教觀念。

這裡有一個類似的例子，媒體和藝術傳統有時候被視為影響藝術反應。傳統藝術有的時候被視為阻礙觀察者和藝術作品接觸，以致於削減情緒性反應。我們將在第十章和第十三章詳加討論這個部分，現在值得說明的是，這些情緒性反應不是立即的。從前面兩種憎惡的例子中，可以看到後者中，藝術性和非藝術性反應並不是立即發生，而是針對特質的反應——關鍵在於反應的特質。針對音樂劇、戲劇和舞蹈的立即反應是非藝術性的反應。

過度強調理性可能妨礙立即的情感反應，這不是說理性絕對有害於自發性情感。相反的，要擁有針對藝術的立即性情感，則必須經由學習理解這些藝術——這多半出於理性。很多例子顯示人們必須理解這些藝術，才有可能擁有完整的反應，即便如此，仍然有多種解釋的可能性——這就是一些偉大藝術作品得到兩極化評價的原因。

我在第一章反對二元論，這不只是哲學上的反對，而且包括教育層面的反對。假設藝術情感，或者藝術觀察者與理性理解無關是一種錯誤的看法。將藝術專屬於情感和想像的國度，與理性為敵，是主觀論的看法，長久以來，主觀論誤解藝術經驗中情緒和情感的理性層面，導致對藝術教育的傷害。現在急需認清情緒性情感的認知理性特質，尤其是藝術創作和欣賞之內的情感。

我們不需要理解所有的情緒。某些情緒反應很明顯的屬於直覺反應。動物擁有恐懼和其他情緒情感的能力。基於情感的價值和適當性標準，假設所有的情感都不需要理解做基礎並不合理。語言的掌握能力是擁有各種情緒的必要條件，比如說後悔幾個月前的行為、擔心經濟膨脹、因選舉結果而擔憂等。如果沒有語言，就無法擔心未來可能發生的事件，或者後悔過去的行為。學習語言讓這些經驗有可能性。如同我們在第六章所見，這個觀點用之藝術亦然。

有人反對我的理論，稱之為「精英主義」，因為我認為要學習藝術形式才有情感反應之可能。這個論點是錯誤的，相反的，我正希望每一個人都可以拓展理解，延伸情感經驗。從教育的角度來看，我認為受過教育的人比其他人更有好處……如果這就是所謂「精英主義」，則教育本身就是精英主義，如果不是的話，教育也就沒有價值可言。

托爾斯泰認為真實的藝術必須可以輕易跟每一個人溝通，這個觀念對他的作品就完全失效，如果真的有理，那所有的藝術都將平淡無奇。則無可避免的，那些偉大藝術作品都不算是真實的藝術，因為人們必須透過學習才能理解這些藝術作品。

精英主義會導致一些誤解，因此必須在此澄清。堅持教育給與學生經驗的可能性並不屬於精英主義。精英主義也不是認為某些經驗優於其他經驗。沒有這些觀念，教育無以存在。如果我們不相信教育可以讓我們的學生更好，則教育根本不必存在。

藝術家的情感

　　一般認為藝術家對於作品的情感有問題。這個誤解來自於主觀論，假設情感是一種「內在」心靈經驗，與藝術作品無關。柯林伍德（Collingwood, 1938）曾解釋過這一點。他寫道：「除非到表達情緒的階段，否則人不知道自己的情緒為何。表達這個行為本身，就是對自己情緒的探索」（p.111）。

　　某方面來說，這是錯誤的，我不一定要表達情緒，就知道自己在生氣。更重要的是，了解自己的情緒，以及自己將要做的行為兩者之間密不可分。除非知道情緒和表達方式之間的關係，否則一個人不可能知道自己的情感。人必須理解自己和他人的情感。類似的狀況是，一個人可能擁有無法表達的藝術情感，但因為有藝術媒介的存在，得以抒發表達。

　　更重要的是柯林伍德提到的第二句話，藝術表達是在探索藝術家自己的情緒。由此可以看出情緒必須依賴媒介的存在才得以表達。這裡必須釐清擁有情感和知道情感之間的差距。我們已經知道情感不是全然個人的，因此沒有人可以「直接」的了解情感。主觀論錯誤的認為只有當事人才能理解自己的情感。但有鑑於情緒與行為密不可分的關係，人不可能比其他人更理解自己的情緒。舉例來說，心理分析師的工作就是幫助病人理解自己的情感，比如說釐清到底是憤怒還是嫉妒。在藝術上，藝術家也有可能無法辨認自己的情感。探索藝術形式，也是在探索其認知和特質。因

此藝術家在創作的時候，就是在探索自己的情感。假設情感為獨立心靈事件是錯誤推論。探索藝術家如何表達藝術媒介，就是在探索藝術家的情感。

表達行為本身，通常包含對媒介的探索、表達以及擁有情感的可能。當我提到藝術家的情感無法與藝術作品分割時，讀者會懷疑我真正的意思。第一，要記住我們討論的是藝術作品，不是單純的物件。如果說藝術家經驗的是一幅畫，是很奇怪的。但如果沒有這個作品，也就不會有這些情感存在。最適當的解釋是，特殊的情緒會因為某個特殊作品而產生，但不是因為某一種類型的作品（這些例子將在第十一章詳細解釋）。比如說我對於我所念的劍橋大學的情感反應。大學本身和我的情感是獨立個體，大學就算沒有我的情感，還是依然存在。但如果沒有這所學校，則我這份情感無從存在。這兩者的關係是符合邏輯和概念。從主觀論的觀點來說，這個情緒只是正好跟學校有關，而其特質需要透過探索得知。我對學校的種種回憶、參加同學會、談到學校時的感性語言，都可能經過探索而發現與學校無關，卻與我某一次的旅行有關。這種假設當然沒有道理（對那些具有哲學背景者，我想說明我並不是否認原因因素，但我也不想討論成因與理由的關係）。這個例子之於藝術的重點是，我們在乎的是針對某個特定作品的特殊情緒。

作品和情緒的關係，等同於思想和文字的關係。如果你詢問我對某個議題的看法，我可能提到我寫過的一篇文章。但這裡的意思不是：「你心中所經驗的並不是那些紙上的印記或者文字。」

我的思想因為這些文字而得到認證。如果沒有語言媒介，我也無從表達。

　　哲學系的學生可能會苦思一個問題，他對問題想法也許很深沈卻無法表達。沒有任何清楚的想法是不能被表達的。只有可能是找不到適當的文字形容。一般來說，如果有表達困難，則代表想法不清楚。而通常表達的問題在於釐清想法。

　　這裡包含兩個部分：（A）假設一個人除非掌握藝術媒介，否則無法有特殊情感或想法是錯誤的觀念。（B）指稱一個人擁有想法卻無法表達是合理的嗎？我們必須釐清所謂**特殊**情感和**清楚**情感的差異。藝術家可能擁有某種**特殊**情感，而在掌握媒介的時候，試圖尋找正確的表達方法。一個有名的例子就是畢卡索有關格爾尼卡轟炸的作品，那是由一系列的素描，導引出一個最終作品，當他在畫素描的時候，心中可能沒有一個明確的想法，直到最後才漸漸明朗，因此最終的版本表達了最初並不清楚的想法。他剛開始也可能不清楚自己的想法，直到找出最適當表達的方式為止。

　　舞蹈也是如此，舞蹈指導剛開始可能為了尋找某一個特殊音樂，聆聽許多曲子，其中某些曲子可能接近他所希求的。最後他會知道自己要哪一首。我們該怎麼形容這個過程呢？他也許在聽到某個曲子時確定就是它，但也有可能自己也不清楚。

　　重申一次，這不是否認擁有清楚但無法表達的想法的可能性，雖然可能性微乎其微，並且受到文化實踐、藝術行事等客觀標準的限制。科林伍德的文章可以解釋：「除非一個人知道他要表達

199

的，否則他不清楚自己的情緒為何。」這裡有兩個可能性：

（A）　這種想法或情感非常特別，而藝術家自己知道表達的
　　　　可能性很低，或者不適當。而他要在這個狹小的範圍
　　　　內探索實驗他所需求的表達方式則需要透過媒介。

（B）　在某個特例的情況下，藝術家可以辨認出適當的表達
　　　　方式，但他無法清楚說出自己真正所要的。

　　我前面舉哲學系學生的例子，比較接近（A）的解釋。他可
能擁有某個特別但不清楚的想法。他有理由拒絕某一種表達方式，
直到找到他可以接受的為止。這可以說他擁有一個特別但不清楚
的想法，也就是說他清楚他已經擁有一個特別的想法。

理由：藝術家的意圖

　　通常在討論藝術作品意義時，會討論藝術家當初創作的意圖。
創作的意圖被視為等同作品意義。但這是主觀論導致的錯誤認知，
完全沒有道理。如同主觀論者所相信的，意圖是個人「內在」心
靈事件，無法用來引伸做為作品意義。最明顯的例子就是某些作
品的作者早已過世，沒有遺留當初意圖的證據。因此將藝術家的
意圖視為作品意義是不智的。

　　詳細討論意圖將會導致離題。我談到意圖是為了顯示主觀論
造成的另一個誤解。這個自我矛盾的觀念在於主觀論將意圖視為

個人神聖「內在」心靈事件。

主觀論認為情感獨立於作品之外，就已經顯示其錯誤，而這與意圖的概念相同。因為意圖和情感都是獨立「內在」心靈經驗，只有藝術家自己清楚。意圖如同藝術情感，跟藝術媒介毫不相關。因此某些理論家結論，藝術作品的意義和當初創作意圖相關是錯誤的觀念。依他們之見，將意圖列為藝術意義之一是錯誤觀念。

這個觀點中最廣為人知且影響最深遠的首推溫薩特和貝斯力（Wimsatt & Beardsley, 1962）的論文，題目是〈意圖性錯誤〉。他們主要表達兩個看法：（A）我們通常無法得知藝術家的意圖，（B）就算我們可以，那也與作品意義無關。因此他們結論假設藝術家意圖和作品意義有關是錯誤推論。但我認為這個論點本身才是個錯誤，讓我們揭發主觀論的另一個偽裝。

藝術家可能過世或者無法被詢問意圖，因此無法探索意圖看似有理。假設意義只和其作品本身有關，也是看似有理。但這兩個假設都是基於主觀論所推論意圖是「內在」心靈事件，與作品無關，只有作者自己清楚的概念。我們對於主觀論在情感、想法和概念上的錯誤已經解釋的很詳細。假設意圖跟情感一樣，純然只屬於當事人本身，是一個錯誤的觀念。意圖和情感一樣，分為兩個部分（A）擁有意圖，以及（B）能夠被辨認。意圖無法獨立於語言、藝術和其他社會實踐之外。一個不懂西洋棋的人，是無法企圖移動某一步棋子。這個企圖可能沒有被表現出來，但假設這種企圖與西洋棋無關是錯誤的觀念。企圖不一定導致行為或語言，但企圖的存在依賴對於媒介的理解——在西洋棋的例子中——

—企圖因此而得以成形。企圖依賴文化實踐的客觀標準和價值而存在。

擁有意圖不應跟辨認意圖的能力混淆。人經常不清楚自己的意圖：甚至有可能弄錯自己的意圖。但是人們誤認為人一定完全清楚自己的意圖，特別當面對藝術領域時。但我已經指出這和平常的狀況相反。比如說，心理分析師通常幫助病人理解自己的真正意圖。另一個較為平實的例子是，我們經常發現自己弄錯意圖，而努力的誠實面對自己。人必須努力才能發掘自己真正意圖；我們經常不想相信自己的真正想法，最後只相信自己想要的結果。這一點對於如何過正常生活和親密人際關係影響甚巨。心靈和道德哲學對我們的生活影響非常深遠。

這一點在莎士比亞的戲劇中有精彩的詮釋，《一報還一報》（*Measure for Measure*）中的安吉羅（Angelo），一直認為自己是冷靜，工於計算，並且道德高尚的人，直到他被自己的性慾征服為止。他驚訝自己不再是以前的自己，發現自己長期以來忽略自己真正的情感、意圖和個性，在全劇最感人且發人深省的一幕中說：「你是什麼？你是誰？安吉羅？」

本劇從伊沙貝拉（Isabella）的角色中談到人自我欺騙的能力非常驚人。我們會忽略自己的真正情感和意圖。自知是非常困難的事情，正因為我們以為自己很好了解，反而忽略這一點的存在。「我是誰」這個問題是一個最簡單，卻也是人生中最困難的問題。如果沒有持續追尋這個問題，人無法成為誠懇之人，而且很容易傷害到周遭的人。探索人的本質是非常重要的問題。如同賽門威

爾所說（1968）：「我們生命的本質是由想像所構成。我們想像未來；除非我們願意追尋真理，否則很容易依自己的喜好想像修飾我們的過去（p.61）。」這是一位中古世紀宗教作家所寫的：「辛勤不懈直到理解自己，我認為，你會因此得以窺見上帝。」

　　一般來說我自己聲稱的意圖，跟其他人所感覺到我的意圖一樣。因此「我想要做 X」是合理的說法。從主觀論的觀點，學習意圖性語言是沒有用的。相反的，有意義的是我學習表述自己和他人的意圖。主觀論所認為意圖跟行為無關是沒有道理的說法。但一個行為不一定來自於當下心中的意圖。當下只有一件事情發生。將一個行為和一個意圖結合，等於說明這個行為。這不是反對某些意圖可能在之前就已經成形，或者從來沒有付諸實踐的可能。當我舉起茶杯喝茶，這是一個意圖性行為，但這個行為產生時已經沒有伴隨這個意圖。我試著舉起茶杯，但是心中已經在思考其他的事情。我可能在之前就計畫去不列塔尼度假，或者想明天晚上打電話給哥哥，但我也可能不去實踐這些意圖。

　　要排除主觀論二元化的看法很不容易。重申第八章的重點，我們不是身體和心靈的結合體，也不是一個單純肉體，而是一個人類，我們的情感、想法和意圖是由語言、藝術和社會文化實踐所賦與。當一個人學習使用媒介時，會學習如何實踐自己的意圖。個人闡述自己的意圖範疇可能與觀察者有衝突，這時並沒有一個標準答案：「誰是對的？」

　　最重要的一點是，一個人的所做所為通常代表他的意圖。哲學上一個近乎真理的推論是，試圖得到就是想要的最主要證明。

行為是意圖的最主要代表。當一個人在受到攻擊而反擊時，我們並不需要從他的外在行為，去推測他的個人「內在」個人主觀意圖。這一點在大部分的例子中都是無庸置疑。他的行為就代表他的意圖。我有一次聽音樂家雷恩吉森（Ron Geesin）的演講，他用錄音機為媒介，創作許多偉大音樂。當他播放一段自己的作品之後，一位觀眾問他創作這首曲子時，他意圖作什麼。他楞一會，指著錄音機說這是他想創作的。但提問者並不因為這個答案而滿足，說他知道Geesin創作什麼，但他想知道他最初的意圖。雷恩吉森又楞了一會，脫口而出：「這就是我的意圖，你已經聽到了。」

這時已經不需要其他的答案，再多的問題也毫無意義。藝術作品解釋了藝術家的意圖。假設意圖跟作品獨立是對於意圖的錯誤認知。意圖和表達形式之間有邏輯性的連結。作品可能不一定是藝術家所意圖的，但人總是會完成自己心中意圖。我有一次稱讚一位朋友的雕塑，他笑著說這是一場火災的意外之作。但這種情形純屬例外。我只會意圖創作自己相信做的到的，就像我不會意圖像鳥兒一樣飛翔。一般來說，除非有可能達成自己的意圖，否則那不算是一個意圖。

既然人不是評判自己意圖的最佳人選：問題就來了：「爭執的標準在哪，當一個人說他想 X，但其他人說他想 Y 時呢？我們怎麼知道他真正的意圖？」這類問題沒有一個真正的答案。必須考慮每個例子中雙方爭執的理由。有的時候並沒有明確的答案。第三章所見，理性並不保證有清楚的答案，意圖也是如此——不

論是面對我們自己或者他人的意圖。

　　通常解讀一個作品，就是解讀藝術家的意圖。不論意圖是否明顯的表現在作品名稱當中，標題不一定完全表達意圖，也不一定毫無相關。有鑑於其和藝術家的緊密關係，標題是一個值得深思的因素。

　　名編舞者愛恩尼可拉斯（Alwin Nikolais），曾在幾年前的一個研討會上說，他通常需要五年才能了解自己創作的真正意圖。這大半因為他需要仔細考量舞評者的評論所致。引用我第五章所提，藝術家的意圖是藝術作品意義的主要標準。我的意思是，解讀藝術家的意圖時，需要考量自己如何解讀這個作品，反之亦然。

　　一個人光是因為他是創作者，就隨便說一個意圖。解讀作品需要一些其他的因素，因此這是有辯論的空間。然而，作品是意圖的主要標準。藝術作品通常是人類的意圖創作，透過公眾藝術媒介達成。假設藝術作品為偶然的結果是沒有道理的，因為這與藝術的本質牴觸。意圖通常透過藝術媒介達成。意外產生的藝術，其藝術概念也是來自出於意圖的藝術作品。所謂的意外藝術作品也是出於人類的意圖性選擇。破碎的磚牆可能形成一個有意義的字，但這個意義是來自於意圖溝通的文字媒介。意義不可能單純來自於一個破碎的磚牆。

　　藝術家的意圖通常代表著作品的意義。問題出在主觀論錯誤的認為意圖是獨立「內在」心靈事件，是一個旁人無法得知的看法。

理由：觀察者的反應

　　主觀論這個錯誤看法的另一面，是錯誤的認為觀察者的反應
與藝術作品意義無關。這個錯誤的最有名例子同樣來自溫薩特和
貝斯力（Wimsatt & Beardsley, 1960, pp.21-39）的同一篇論文。

　　他們的觀點是，藝術欣賞只考慮現象因素，比如說顏色排列
等，因此解釋藝術作品時用「動人」、「啟發」、「愉悅」，這
並不是討論作品本身，只是表達觀察者的反應而已。藝術家的情
感與作品無關，觀察者的反應也獨立於作品之外。

　　他們的觀點認為基於人們的情緒性反應不同，無法賦與藝術
作品一個正確的解釋。但是人們對現象的觀點同樣有不同的意見。
這種觀點推到極端，會讓所有的意義都不可能，同時無法針對任
何一個作品做出評論。第四章提到個人和主觀論的差異性在此非
常重要，個人能力的差異，並不代表數學和科學客觀標準的可能
性，也不代表語言不能有客觀標準。

　　一個人用情感性的形容詞，並不代表他不是在談論繪畫本身。
我們之前談到反應有各種差異，有直接針對作品的反應，也有客
觀反應，雖然用情感性文字形容，但背後有其理性基礎。

　　這裡必須提到一個重要分界點。當人做藝術欣賞時，通常不
會考慮其他人的反應。因此個人反應才是重點，但這不表示情感
性文字不可用於藝術作品，情感性文字的使用端賴一般大眾的反
應。舉例來說，一個人可能用「動人」形容李爾王悲痛女兒科蒂

利亞（Cordelia）的過世。用「動人」形容，是因為李爾王回想這唯一愛他的女兒，卻遭到他如此殘忍對待，最後導致死亡的慘痛經驗。如果訊息早點到達，她就不會死。因此當問道：「這一幕為何動人時？」答案可能不是考慮其他人的反應，而是解釋當時的狀況情境。但如果再問道：「就算有這些狀況，到底什麼動人？」這個問題就毫無道理。第一個問題和答案，都是基於人們通常會受到這種情景的感動。這如同第二章所討論，藝術欣賞、意義和評論的理由，基於人們自然和直覺的反應。

　　除非一般人對於顏色判斷有一致性的意見，否則顏色名詞沒有意義。但群體之中，仍然有可能會有錯誤或者例外的可能。每個人都可能針對某一種顏色判斷出錯，就如同最有學識的人仍然可能對某一個作品做出不適當的判斷。情感性文字，跟顏色名詞一樣，和判斷者的關係非常複雜。但最終都需要一個一致性的反應做基礎。

　　這裡有兩點：（A）藝術作品有感性特質，而且可以有理性支持；（B）藝術意義、應用和情感性文字是基於一群對於藝術形式理解之人的一致性反應基礎。

　　這裡有兩個重點：

1. 否認藝術家意圖和感性反應，是假設藝術作品和以外的事物毫無關連。也就是假設何謂藝術作品跟藝術作品的意義無關。但是何謂藝術作品與理解藝術作品之間有密不可分的關係。比如說，當我們考慮是否要接受白遼士的幻想交響曲時，會考慮曲子的意義為何。我們的概念可能採用感

性詞彙解釋，而排除所謂外在事物。其實藝術意義非常複雜，無法簡單釐清。假設人們可以輕易的分辨何者與藝術意義相關，是錯誤的看法。這只有在某些特定例子才有可能，而且非常困難。

2. 表達媒介，比如說語言和藝術形式，一定需要一位表達者以及一位接受者，這就是公眾媒介或者文化實踐的定義所在。主觀論假設藝術家創作意圖和作品意義本身無關是錯誤的推論。反感性論者跟主觀論者正是銅板的兩面，反對反應的可能，就是反對藝術形式的可能，而藝術形式是藉由公眾媒介表達。藝術家在作品上表達的意義，和觀察者的反應具有某種程度的關連。在語言上，這種吻合度也許並不精確。而某種程度的關連在於藝術形式，如同語言一樣，是一個社會共享的實踐。這也是本書要表達的重點「我言故我在」。

但這兩點有很明顯的不同之處，雖然情感性詞彙基於反應一致性而存在，但在一些特殊情況時，個人或者一個群體的反應卻與作品意義無關，而和藝術家的企圖有關。藝術家的企圖永遠和藝術作品意義有關，但情感性反應並非如此。

情感教育 ～～～

本書的論點基於情緒性情感在藝術及一般狀況下，是可以教

育的。藝術之情感教育可以讓人們理解自己，以及不同概念之藝術作品。對同一個作品不同的理解，會導致不同的情緒甚至情感。理解藝術作品之不同概念時，可以擁有不同情感之可能性。

　　某些人只能理解我的理論中之一點。他們承認作品和情感之間有部分的關係，但那是屬於主觀層次的理解。如果依照他們所認定的主觀程度，則學習非但是不可能的，情感教育更是不可能。

　　「主觀」這個詞的意義混淆不清，最起碼包含四個意義。如果認為藝術有部分是主觀的，代表著個人涉入的情感，個人相異處都對於藝術創作和欣賞至為重要，但這種觀點與本書**主要論點**不同，另外三個意義也會對藝術教育造成傷害。本書主要反對一個毒害至深的誤解，是認為主觀屬於「內在」心靈事件。第二個意義是認為主觀在限度之內，是屬於個人特質的反應。比如說，當我因為這首曲子是亡母最喜愛的一首曲子而動容時，這純屬內在經驗與音樂本身無關，但卻也顯示出人會因為理解的不同，而有不同的反應。所謂的「限度」非常重要，因為如果所有的反應都如此特別的話，則會成為上述第一種意義，而變得毫無道理可言。另外一方面，稱其為特別也沒有意義，既然所謂適當是不合理的，又怎麼會有與其相對之特別反應。

　　這並不是反對藝術中個人特質的部分，這代表非常個人或者不尋常的意思。我所反對的反應是對於客體本質不適當的反應。一個特別的反應可能適合某個藝術特質，但這不是我所謂的藝術欣賞。這種個人經驗的情感必須為適當的，而所謂適當包括了理解的成分在內。

　　我在本書之前提過「主觀」的第三個意義，是認為主觀只是代表各人喜好而已。認為藝術為主觀範疇的概念，已經對藝術教育造成莫大的傷害（這如同我們將在第十二章所見，美學這個詞彙被廣泛用在藝術和非藝術客體，但其實美學和藝術之間應該有其明顯分界）。如果藝術被視為純粹個人喜好，則很難看出為何藝術對於社會和教育有如此重要的地位。

　　我們必須清楚的認知「主觀」這個詞彙包含許多意義。使用這個詞彙時會導致許多誤解。

第十章 兩種態度：抽離與介入

The Rationality of Feeling
Learning from the Arts

　　一般來說藝術欣賞有兩種角度，這兩者經常混淆不清。但其各自的擁護者卻通常視自己為真正的藝術欣賞態度，認為對方忽略藝術欣賞的重要部分。我將這兩者分為抽離態度以及介入態度，這兩者從外表看起來並沒有如此涇渭分明，但推到極致則完全不同。抽離態度者重視結構和技巧，但並不局限在這兩者之內。比如說，一個人不需要經歷類似的情感，也可以辨認出作品中的情感意義。類似的狀況是在某些職業當中，比如說醫學和法學，當事人也必須採取一個抽離的態度。

　　一個人可能對藝術或者人有情感反應，而且會在上述兩種態度之間遊走。比如說，欣賞合唱或者交響樂時，可能會注意其中的音符、情緒流暢，或者注意某一特定演唱者或者樂器。有時聽眾會將自己沈浸在音樂當中，而不再注意結構或者技巧層面。人們在欣賞一個類似巴哈的冗長曲子如「馬太受難曲」時，可能會不停的交替這兩種態度。類似的情形是當一個人喜歡一齣戲劇或者小說時，也許會在意情節、架構、寫作風格、表現技巧、詞彙使用；或者對其中的角色感同身受。這也是有人為何重複欣賞某個偉大作品的原因。比如說，當我最近看泰維弩（Trevor Nunn）所製作莎士比亞的《一報還一報》時，因為太過投入，所以去看第二次，因為我想分析他為何能製造出如此驚人的效果。舉例來說，安吉羅這個角色一開始對公爵非常阿諛奉承的突出表現，為其之後的獨裁態度和內心渴望，作非常好的舖陳。我想知道他是如何在技巧上呈現這個角色。但這只是我採取抽離態度時想要理解的一部分而已，有關這兩種態度的例子不勝枚舉。

　　一般認為藝術欣賞只有一種態度，採取這個觀點的一個極端，是那些浪漫傳統的表現主義家和理論家，而另一個極端是形式主義者。兩者都認為自己的態度才是真正的藝術欣賞。表現主義認為形式主義冷血的忽略藝術中的想像層面；而形式主義也認為對方忽略藝術中的真正重點。表現主義相信情感和個人介入，有的時候會錯誤的否認理性和批評的重要性；相反的，形式主義相信理性和批評，但卻反對情感和個人的部分。爭執來自於將情感和理性視為不相容的兩個部分。這個錯誤來自於主觀論的影響。對於理性和情感的狹隘看法導致對藝術經驗的誤解。兩方對於藝術經驗採取過為狹隘的觀點，其實兩者都有其適當之處，甚至可以相輔相成。

　　現代的藝術家和評論者傾向於形式主義，這是有鑑於浪漫主義普遍受到大眾的欣賞，而且被廣泛應用在電影、電視節目、流行音樂和百貨公司販賣的複製畫作中。但這不只是一個單純的行為反應。如果不理解當代藝術，就無法意識到字彙和藝術形式的擴展。當代藝術延伸表現的可能性，同時擴展語言學的表現方法。比如說，荀白克（Schoenberg）認為華格納延伸了音調的可能性，雖然他深受表現主義的影響，但他最後寫出這些音調時，已經背叛原有音調架構。這是一個文法上的探險，他認為原有音調範疇已經被過度濫用，必須有所創新。他試驗所謂十二音，創造了序列音調，成就四十八個音調的可能性。

　　這種對於音樂和詞彙的態度正是抽離態度。屬於一種結構上的探險。音階是很難被辨認的，尤其對一個初聽者來說。如果無

法辨認其中的巧妙之處，則音樂會變的無趣且沒有意義。這再度顯示假設藝術作品的價值在於易溝通是錯誤的推論。荀白克相信只有受過教育且有音樂詞彙經驗的聆聽者，才能理解偉大的音樂作品。

　　類似的情形也發生在其他藝術形式中，比如說畢卡索放棄明暗對照法，他堅信傳統字彙已經山窮水盡，所以將人物形象刻意用「扭曲」形象來表達。畢卡索為其他人開創了新的道路，就如同荀白克一般。因此克利（Paulklee）、羅斯科（Mark Rothko）和蒙德里安（Piet Mondrian）之後引領著高度實驗性質，大膽使用顏色線條的路線——事實上，克利被視為當代的達文西（Leonardo da Vinci）。類似的例子還包括貝克特、芭芭拉賀普沃思、喬伊斯（James Joyce）、愛恩尼可拉思、伯格曼等人。每一位都對於字彙問題有濃厚興趣，因此延展形式和架構上的可能性。

　　這些角度雖然都是從抽離態度出發，但假設抽離和介入兩種態度互為對立是錯誤的觀念。字彙上的探索可能創造表現的可能性，否則其無以為立。如同我在前面章節所說，藝術情感是認知與理性的；一個人不可能在無知的情況下擁有藝術情感。人們必須透過整個文化範疇來理解某個藝術形式。延伸概念、形式可能性，都具有延伸情感的可能性。這就如同語言中的文法和字彙限制人們的思想、情感和經驗。比如說，人類無法感受到雲朵的驕傲。因為詞彙的使用限制導致邏輯上的限制。藝術也是類似的情況，只是較為彈性。某一種藝術形式擁有一個限度之內的情緒可能，如同沃林（Wollheim, 1970, p.80）指出：「我們無法想像範

疇之外的表現方法。假設華鐸（Watteau）的畫充滿正面意義，克洛迪昂（Clodion）的雕刻展現扭曲風格，這些想法其實都處在荒謬邊緣。」創新在於開創形式可能性，延展媒介的範疇，同時延伸感覺和表達的邊界。

有的人也許對表現主義產生共鳴，比如說史塔溫斯基認為音樂的本質根本不能表達任何事物。我認為浪漫主義者對於個人介入的部分有錯誤，但現在的潮流卻是朝向另一個錯誤極端。現在人們幾乎完全接受，康德所認為的美學態度需要冷靜計畫、有「距離」之抽離批判。斯谷頓（Scruton, 1974, p.130）依著這個脈絡寫道：「藝術的傳統在於克服情感介入。」這句話雖然有其本質的部分，但確有其混淆的所在。第一，情感對於藝術表現和欣賞，具有合法和適當的位置。人們的確因為理解戲劇形式，而不至於衝上台去搶救劇中瀕死的角色，但如果因此假設藝術欣賞需要距離和抽離則是不正確的。相反的，有很多例子顯示出，缺乏情感投入會導致賞析錯誤。藝術傳統不是**克服**，而是**決定**了情緒涉入的**特質**。

我的意思是，一個人對於戲劇的反應是跟他在日常生活的反應完全一樣。影響情緒和反應的是戲劇性的特質。一個人不是對瑪莉史密斯（Mary Smith）這個演員有反應，而是對她扮演的角色有反應。這再度顯示出文化背景對於藝術理解和反應的重要性。這種反應是透過對文化傳統和藝術概念的理解得來。如果將這種反應視為需要「距離」和克服情緒介入，是一種深層的誤解。第十三章的主題就是生活和藝術的關連。我在這裡要簡單的強調，

視藝術的情感反應不同於對日常生活，或者將前者視為後者的一部分，都是錯誤的觀點。

努伊特人看《奧賽羅》時，因為看到有人在舞台上被殺而受到驚嚇，這種不當的情感反應是因為他們不理解這種藝術形式以致於誤解。但當他們發現沒有人被殺，了解戲劇製造過程後，他們很快就發現這整件事情非常可笑。如果因此結論說理解戲劇形式，讓他們抽離、距離、克服情感介入，會導致觀念混淆。相反的，如果這齣戲劇非常成功，則這些理解戲劇形式的人，會透過他們的情感介入來欣賞這個藝術作品。有的人可能會推論這些人和因努伊特人具有一樣程度的情感涉入，但這可能導致同一個測量標準之下的比較，我認為兩者之間的測量標準是不同的。重申一次，情緒性情感各有不同之處，假設可以在同一種測量標準之下衡量情緒性情感是錯誤的觀念。

形式主義者排除情緒涉入的看法，代表對於藝術概念的錯誤認知。適當的理解藝術概念會顯示藝術情緒在其間的適當性。這不是克服情緒涉入——事實上，正好相反。

另外一個誤解是認為藝術欣賞本身也是抽離。第四章已經顯示藝術批判是基於個人經驗，部分表達個人對於作品的情感和態度。表達情緒的作品批判通常需要個人判斷。但這不表示我認為抽離態度不屬於藝術欣賞，而是我認為這只能代表部分。除非當一個人對情感性的作品有厭惡感，並且發現自己的情感已經不再真誠時。

矯情

矯情代表不夠真誠，但並不代表想要欺騙別人。一個人也可能欺騙自己。作家勞倫斯（1936）就提到這一點：

> 矯情是將還沒有真正發生的情感發洩在自己身上的行為。我們渴望這些情感：愛、熱情的性、善良等等。但只有非常少數的人會感受到深層的愛、性愛、善良等。因此人們會假裝這些情感。假裝的情感！這個世界充斥著這些情感（p.45）。

這一點在音樂上更為明顯，雖然很少有所謂欺騙的問題。伊恩羅彬森（Ian Robinson, 1973, pp.39-40）認為布拉姆斯（Brahms）這位作曲家「因為矯情而最不真誠者，將他自己缺乏的沈著冷靜『發洩』在作品中。」這一點牽涉到第六章王爾德所談到一般人的智性情緒生活：

> 他們只是從一堆陳舊思想中找出一個想法……而且每個禮拜末尾完璧歸趙，他們總是希望積蓄自己的情緒，但卻在需要付出時拒絕支付。（In Chapter 6）

發洩自己沒有的情緒是因為他們無法真實感受，也因此沒有

什麼代價需要付出。人等於在玩弄情感，而且將自己從遊戲中脫離。這多半肇因於電視，人可能很膚淺的因為電視中有關飢餓和遊民的報導而傷心，但接著可以繼續欣賞下一個時段的喜劇節目。電視透過供應一連串的膚淺、虛假、矯情情感，遲鈍人的真實情感，導致真誠情感的失落。

伊恩羅彬森（Ian Robinson, 1973, pp.39-40）贊同勞倫斯的看法：「所有的不誠實都是欺騙自我，而不是欺騙他人。」雖然這是矯情很重要的一面，但還有另外一個更為重要的部分。聲稱自己的情感是感性的，並不一定表示他將自己沒有的情感發洩在自己身上，也有可能表達他所**真實擁有**的情感。這也許不是所謂「下意識的壓迫根深其中的知識」（ibid., p.9）但一個只懂平庸情感和表達方式的人，也只能有平庸的情感。他的情緒性情感有局限，他的人格及其本身會有限制。這顯示出認知／理性和情感的關係。這些平庸陳腐的想法無限湧出，比如說大眾媒體和電視都在限制人們的理解程度和情感，以致於平庸的程度。

這就是我堅持教育最大的貢獻在於拓展理解的範圍，並且鼓勵學生可以終其一生不停拓展自己的視野。因為我強調過，拓展情緒經驗需要拓展理解範疇。貝克特的《快樂的一天》（*Happy Days*）解釋這一點。女主角溫妮（Winnie）被一堆陳腔濫調所淹沒，限制她的思想和情感，以致於她每天都只能說：「又是快樂的一天。」限制住她的，正是誤以為這就是快樂的概念。這些陳腐的想法限制她的理解，同時也限制她情感的可能性。培根畫一個扭曲的人坐在囚房中空無一物的椅子上，天花板上只有一個電

燈泡掛在那裡。整幅畫的氣氛令人想起警察局或者集中營。他那面無表情、毫無希望的臉瞪著牆壁，彷彿無路可出，但他背後就有一道門，對他來說這扇門可以是鎖上或者堵住的，因為他根本就沒有注意到這扇門。

太多的例子顯示出，許多人終其一生受到概念和情感的限制，無法過一個更為滿足的生活，而這是受到廣告、電視、大眾媒體廣播的影響所致。最具破壞性的矯情就是就是一個人只有這些陳腐情感：卻把這些情感視為真正的情感及人生。他真的在付帳單，就如同那些軍人以為膚淺的國家主義和愛國主義就是真實情感時，事實上卻是犯了悲劇性的錯誤。某些第一次世界大戰的詩人也顯示出他們心中的「老謊言」，覺得為自己國家犧牲是光榮的。如同我們在第七章所見，改變這種概念需要一番掙扎。

藝術，特別是某些藝術形式，對此特別需要負起責任。這一點將在之後章節更詳細討論，但藝術的確可以為我們提供一個對人生清新、前所未有的觀點，以資拓展情感的可能性。其他的一些學科，比如說歷史也可以做到這一點。但藝術的範疇更為寬廣。幾乎人生所有層面都可以成為藝術題材。莎士比亞戲劇中的科里奧拉努斯（Coriolanus）說道：「那裡有另外一個世界。」這就是藝術的貢獻，特別是面對藝術教育時，他們可以帶給我們另一個情感和經驗的世界。

涉入和抽離態度：相輔相成

採取涉入態度並不表示反對理性。相反的，情感表達與反應正需要理性能力的存在[1]。這也是藝術中情感經驗和理解及理性密不可分的原因。藝術性情感需要理解在背後支撐。而理性並不專屬於抽離態度。這兩種態度所蘊含之情感都具有理性成分。兩種態度之分界點在於不同的理性形式。比如說，抽離態度所在意的乃是作品結構之理性，而不是情緒性反應之適當性。

每一件藝術作品不一定同時適用這兩種態度。有的時候只能允許其中一種存在。但有的時候卻同時需要兩種態度才能做出完整的賞析。有時則必須遊走在這兩者之間才能完整的欣賞一件作品。即便已經完全理解這件作品，但還是可能想再一次經驗作品，好專注在作者的技巧表現上。

兩者的界線並不清楚，但是如果只偏袒其中之一，或者假設只有某一個才是唯一態度，會忽略藝術經驗的中心部分。兩種態度大相逕庭，並不表示其中只有一個有合法地位，也不表示情緒性反應的同時，不能思考作品文法或者字彙結構。只採取一種態度會造成偏頗。只有涉入態度，可能防礙概念理解的可能；只有抽離態度，則可能會喪失情緒經驗。在藝術和語言上如果只注意這兩種態度，可能造成廣度的喪失，導致過於敏感的情感主義，或者淺薄的智性主義。要完整欣賞藝術作品，需要抽離的態度作批判，以及經由學習得來的情緒能力，才能真正的投入作品之中。

個人聯想

在此回到第四章的一個議題，個人在藝術經驗中具有中心位置，但不表示個人聯想與此有關。這個廣泛但似是而非的理論正是主觀論的另一個偽裝。我將從主觀論的觀點簡短的談論這一點。

麥克阿都（1987）評論我之前一本書時很清楚的提到「個人聯想……就是我們所謂的『個人涉入』。」我所謂的個人涉入將在第十三章有清楚的解釋。但從第四章及本章，也已經清楚的知道主觀論認為個人聯想就是個人涉入是一個錯誤的觀念。

麥克阿都的觀點受到主觀論的影響，這可以從幾個地方看出，比如說當他寫道（p.145）：「貝斯特所謂的客觀，是認為美學客體與我們如何構築它無關，由此無法看出他如何理性化人類的反應……」這裡的混淆來自於麥克阿都一直使用「美學客體」這個名詞。過度誤用美學和藝術性，會導致這些混淆。舉例來說，他在他的論文中寫道（1987, p.311）：「美學經驗的一個特質是它不應該只受到規律的影響。」（斜體是我所後加）但為何歐幾里德（Euclidean）的數學就要受到證明呢？我在第十二章談到，主觀論對於美學與藝術經驗的混淆。

麥克阿都誤解我的論點。我的觀點正好與他所說的相反，我認為個人反應看到了作品的客觀特點。個人反應並不是主觀論所推測的，與作品獨立無關。我們在第八章已經看到那種看法導致藝術欣賞的個人反應毫無意義。而我們在第九章也已經知道將藝

術家意圖和觀察者的反應視為獨立「內在」心靈事件是全盤錯誤。

個人聯想有兩種可能概念，（A）不智的認為它是純然個人，「內在」主觀心靈事件；（B）智性的概念，如同我之前解釋莫札特迴旋曲和蘑菇形狀雲朵一般。這兩種概念都無法解釋個人涉入的特質，因為這兩個概念都將個人反應獨立於作品之外。我貫穿本書的重點，認為在涉入的態度中，才有所謂的藝術欣賞之個人反應。

麥克阿都仍然沈浸在主觀論觀點中，如同第一章所說，認為我的「客觀論」觀點內容不下個人意見涉入。個人涉入在喬治艾略特的 *Middlemarch*，杜斯妥也夫斯基的《卡拉馬助夫兄弟們》以及《罪與罰》，珍奧斯汀的《勸導》，倫敦當代舞蹈廳演出的傑出舞碼，莎士比亞、貝克特、易卜生、契訶夫的戲劇，透納、培根、安吉利科的繪畫，米開朗基羅的雕塑，歐文和其他詩人的作品中，代表著客觀的觀察作品本身的價值。我們不需要假定一個主觀的心靈事件或者個人聯想來建構個人涉入。個人涉入就是看到客觀特質。這是用另外一個方法說明客觀／理性理解和主觀感性並不是涇渭分明的兩件事情。相反的，我們所擁有的是理性情感——藝術情感是理性與認知的。情感包括對於作品客觀特質的理解。

用第一章提過的例子，當李爾王經歷樹林中的暴風雨之後，他體悟到從前權力風光時所沒有的情緒。我們該如何解釋這個情形呢？他因為體悟不同，因此改變他的情感，還是他的情感改變他的想法呢？這兩種解釋都不盡正確，因為會落入主觀論二元法

的陷阱。正確的說法應該是李爾王情感的改變，代表他想法的改變；他的新想法界定了他的情感。假設李爾王的情感與他對情境的理解無關是錯誤的推論。情感和理解不是分割的兩個部分，是合而為一，完全符合理性和認知的。我認同路西安佛洛伊德（Lucian Freud）所說：「我希望我畫的人像是有關人們，而不是酷似人們。不是描繪出他們的樣貌，而是成為他們。不過這有賴於畫家對於畫中人或物的理解和情感程度。」

麥克阿都以下的引言更顯示他受到迷思的影響（AcAdoo, p. 313）：「所謂『客觀』之內還有一個需要質疑的部分，所謂在*每一個場合中*，適當性的抽離、觀察態度……有的時候一個興奮的反應要比一個冷靜抽離的態度更為有效……」（斜體是我後加）。迷思將客觀、理性、概念性知識和理解視為一個部分，將情感和想像力劃做另外一個部分。這就是我在本書中所反對的主觀觀念。而我從來沒有反對藝術教育中立即興奮的反應。相反的，這正是藝術經驗中最豐富多彩的部分，如果沒有立即興奮的反應，代表了對藝術作品的不夠理解，這當然是藝術教育的缺失。我的理論認為藝術反應不論是立即或興奮與否，都屬於理性和認知範疇。麥克阿都推論客觀和理性代表著冷靜抽離的態度。我希望本書和本章足以釐清這一點。不過無論如何，我很感謝麥克阿都嚴肅的看待我的論點，並且闡明很多人在理解我所謂的藝術經驗概念時會經歷到困難。

如同前面所說，人是有可能對於藝術和人們採取類似的抽離態度。但如果真有可能採取全然抽離態度時，藝術經驗和人際關

係會極為有限。斯威夫特的《格列佛遊記》中，當主人翁到哏因因國（Houyhnhnms）時，那裡的人們就是採用完全抽離的態度。那是令人毛骨悚然的一章，說明人們如果真有可能採用抽離態度，則所謂人際關係就毫無意義可言。

另外一個類似的例子就是道德。如果一個人即便面對最為殘忍不公平的狀態下，還有可能做出冷酷抽離的道德判斷，那他在某種程度上可能不理解真實狀態，也可能讓我們懷疑這真是所謂的道德判斷嗎？

麥克阿都從二元觀點看這個問題，他問道（McAdoo, p. 314）：「我所堅持的個人涉入有可能和藝術特質調和嗎？」這個問題是由主觀論二元的觀點所製造出來。個人情緒反應並不是完全主觀。相反的，根本就沒有這種所謂的二元問題，也不需要將客觀和主觀調和在一起。堅持個人反應是藝術欣賞的重心，以及藝術欣賞基於個人對於藝術特質的理解之間並沒有衝突的部分。

個人藝術反應在於看出作品中蘊含的特質；也代表個人對於客觀藝術特質的理解。

註

1. Rod Taylor（1992）的作品就是一個最好的例子。可以看出理性批判中的強烈情緒涉入（pp.106-112）。

The Rationality of Feeling

Learning from the Arts

第十一章 情感特殊性

理性的藝術

藝術作品和其他的東西不同。是藝術，讓我們知道何謂特殊。

……情感（友誼、愛情、情愛）讓人與萬物不同。愛一個人是一件神聖的事情。

……情感可以解放，並且使人獨立堅強。因此是情感提升人類，讓人不同於動物（Simon Weil, 1978, p.59）。

在藝術和人生中，最重要卻也最常被誤解的就是情緒性情感的特殊性。情緒狀態，比如「氣憤」、「恐懼」、「愛」、「悲傷」等等，各自有其廣泛的情緒範圍。因為一般的詞彙足以形容這些情感，在此並不需要細分。但如果我們沒有辨認其中一些特質，就有可能錯失一些關鍵部分——這種情感的特殊部分。從以下的論點可以看出，沒有辨認這些情感特殊部分，可能導致無法經驗一些不同的經驗。

認知藝術反應中的情感非常重要，我們雖然可能用一般的語詞來形容這些情感，比如說「悲傷」，但這麼做會錯失藝術情感中的一些重要特質。本書的重點在於藝術情感，但是情感的特殊性可能在人生的其他方面更為重要，尤其對於人際關係。

雖然語言和藝術有許多類比之處，但兩者還是有相異之處。語言中同義字的觀點，會誤導藝術也可以用其他的事情或者方法表達。在我的論點中，表達和反應是同一個意思，因此這兩個字彙將會互相交替著使用。

光譜：一般到特殊

　　主觀論認為情緒性情感是純粹的內在心靈事件，與外界環境毫無關係，這個觀點認為情緒的對象完全沒有受限，一個人可能懼怕一個完全沒有的事物。這很明顯的是一個奇怪的推論。不是每一件事情都可以被懼怕的，因為人只會懼怕他相信或認為有威脅性的事物。除非有先決原因，否則人不可能懼怕一片葡萄餅乾。因為葡萄餅乾不被視為有危險性。一片普通的葡萄餅乾被認定在懼怕的概念之外──這個限制建構在於相信某些事物具有危險性。但這個限制留一個問題給所謂的特殊狀況。再舉一個例子，一般來說談論某人因為雲朵而感到驕傲，是沒有意義的，特殊的狀況是當科學家創造出一片會下雨的雲朵時。只有當一個人將某個事物視為成就時，才有可能談到驕傲。我們有可能不需要改變所謂的驕傲感覺，但只要改變驕傲的對象就可以做出改變。比如說這個科學家可能以他所寫的一本書為傲。

　　我所謂藝術和其他情緒性情感特殊性的論點，可能會引起一些問題，因為似乎針對某一個客體所引發的某一類情緒和情感，可以在不用改變情緒的狀態下，互換那一個類別之內的情緒。人們可能用同一種情感面對許多不同的客體。

　　伯茲摩爾（Beardsmore）詳細的解釋情緒性情感屬於同一類別，而且可以互換的觀點。如果他是對的，則表示某些藝術性情感是特別的，他們如果不屬於情緒性情感，則一定屬於其他某種

形式。他在這篇有趣的文章中這樣說（1973）：

……恐懼或者悲傷的情緒是由一些一般狀態所引發，而不是針對特定的對象。半夜樓梯聲響會讓我驚醒，陷入無以名狀的恐懼中，但讓我恐懼的是這個狀況，至於是動物園逃走的花豹或是一個精神病人造成這個狀況並不重要。無論哪一種狀況都會造成一樣的恐懼。

他結論，針對藝術的反應不可能是情緒性反應，因為人不可能針對兩個不同的作品擁有同一種情緒。他認為我對於情緒性藝術情感具有特殊性的論點，錯誤之處在於情緒本質是相同而且可以互換，並不具有特殊性。他的觀點過於簡化情緒性情感的概念。情緒性情感的特殊性經常被忽略，這不止發生在藝術方面，同時也發生在其他人類生活經驗上。

情緒可以被放在光譜上，在其中一個極端時，情緒是相同沒有區別的，但另一個極端上的卻是非常特殊的情緒。情緒被放在光譜的哪一點，端賴引發的客體和行為來定義情緒。某一個範圍之內的客體可能會引起同一種情緒。比如說，一個人如果懼怕人群，他會害怕任何一群人，而且對不同的人群有同樣的恐懼感。因此他的恐懼所對應的客體是可以替換的——將法蘭克換成艾迪時，他一樣感到恐懼——因為他懼怕人群。另一個極端可能是懼怕爬蟲類，這代表他懼怕任何一種爬蟲類。

在光譜中央區域的情感比較有特殊性，因此只有少數的客體

與其對應。那些比較勇敢者的恐懼就屬於這一類，雖然還是有相對應的恐懼客體，但是每一種人勇敢的範圍不同，恐懼的可能性要比前述一般性的恐懼要少。恐懼的客體仍然有替換性，不過害怕蛇的人，所害怕的客體就要比害怕爬蟲類的人少。

光譜的另一端就是一些特殊的情感，這些情感只能透過某一個特定方式經驗。因此除了透過這個特殊客體，否則不可能感受到這種情感。比如說害怕某人特殊的輕蔑諷刺態度，或者對某一個人特殊的愛。這種情緒是針對某個特定的客體。（注意何謂特殊的情緒，比如說當一個人說他怕貝可和珍妮那隻兇狗時，這不能算是一種特殊的情緒，因為所謂的貝可和珍妮在這裡並不具有意義，這種恐懼可以針對任何一隻兇惡的狗。）表現在藝術作品的情感就屬於這種極端情感。談到莫札特的四號交響曲時，那種悲傷就只有被這首曲子所引發。只要改變表達的方法，無論更改媒介與否，都會改變情緒所對應的客體，導致情緒改變。

針對藝術作品的反應可以被歸類，比如說「悲傷」，就可以依照作品的不同有不同的狀態，而被置放在光譜的某一點。永遠可以用一個一般的名詞重新解釋一個「特別」的反應。這並不會破壞我的理論，因為我們永遠可以用一般的詞彙更清楚的定義某一個情緒。怕蛇通常不會被擺在光譜的極端位置。不過某些反應經常被放在極端，像是針對藝術作品的反應，就經常被放在極端位置。

伯茲摩爾認為情緒性情感永遠屬於一般狀態，因此所對應的客體絕不特殊，而且可以互相替換。他同意我提出藝術作品呈現

的內容是特別且不可替換的，因此結論藝術性情感不屬於情緒範疇。我用他自己的例子，證明他所認為的情緒性情感，比他所預估的更為接近光譜極端。

伯茲摩爾（Beardsmore, 1973, p.352）舉歐威爾（Orwell）為例，這一段談到一位比利時記者：

> ……他跟所有的法國人和比利時人一樣，個性非常堅強，比英國人或者美國人接近「德國佬」的個性。所有進城的橋梁都被炸毀，我們必須走一條德國人用來防衛的小橋。一個死掉的德國軍人仰面倒在階梯旁，他的臉已經成蠟黃色，有人在屍體的胸前放了一束當時滿地盛開的紫丁香。
>
> 那個比利時人走過屍體時刻意撇開頭去。當我們都過橋之後，他承認這是他第一次看到屍體……他在這件事發生的幾天後，還是一直怪怪的……他告訴我，他自從看到那具屍體後，情感有所轉變：他似乎突然感受到戰爭的意義。

伯茲摩爾（Beardsmore, p.360）談到這位記者：

> 他看到了何謂死亡。他的經驗改變，不是因為這跟他之前的認知不同，而是因為那改變他心中原有的那幅死亡戰士的想像畫面，他看到真實的死亡景象。

這個經驗是一個情緒性經驗，而且是由這個特殊景象引起。但這真如同伯茲摩爾所說，任何一個死亡的軍人屍體都可以引起這種情緒，所以這個狀況具有可替代性嗎？相反的，這個例子不但沒有削弱我的觀點，反而支持我的看法。這位記者的情緒就在光譜的一端，因為沒有一個詞彙，如「悲傷」、「哀慟」，或者「戰爭殘酷意義」可以解釋他的經驗。這個經驗和當時的狀況緊密相連。雖然當時情況中的一些因素可以改變，而且不會改變這位記者的情感，但是某些重要的關鍵不可以替換。比如說一個重要的關鍵是那束正滿地盛開的紫丁香——這也許勾起他對某一位軍人的聯想。歐威爾不止提到紫丁香，而且描寫當時正滿地盛開。這無疑的勾起他對戰爭意義的想法，建構起他對於這個情境的情感。

有人也許會說這是他第一具看到的屍體，所以任何軍人屍體都會帶給他這種反應。但是這種替換有其限制。比如說，如果這具屍體是一個比利時人，或是這位記者的父親或兄弟呢？則他的反應和態度一定會截然不同，也許會讓他更加痛恨「德國佬」。如果是那種狀況，他之後就不可能像歐威爾形容的那樣：

> 當我們離開那裡時，他把身邊帶的咖啡送給那裡的德國人。如果是一個禮拜以前，他絕不會接受把咖啡送給「德國佬」的這種事情。

如果說他的情感會因為對象的不同而改變，則表示不同的屍

體（比如說他父親或者兄弟的屍體）會建構不同的情感對象。情感對象不可能有所改變，但情感仍然保持一致。（情感是由個人對於情境的概念和理解所定義。）

　　將這個例子擺開，不難想像某個人因為看到敵方軍人將紫羅蘭放在我方軍人屍體上，因而撼動他原本對戰爭的殘酷想法。不是每一具屍體都會帶來同樣的情感。只有當客體在類似表達情況時，才有同樣情感的可能。至於何謂「類似情況」則看當事人對這個事件的看法。伯茲摩爾似乎承認類似的看法，他說（p.352；斜體是我後加）：

　　　　這一個問題是沒有答案的：到底像什麼呢？什麼是死亡，是他正好看到的*那幅*景象嗎？除非你看到*那座*橋邊的*那具*屍首，否則你是不會知道的。

　　他很明顯的在這段文章中用了三個確定性的字彙。記者的情緒是對應**那幅**景象。受到一個人對於某個客體的理解影響的情緒性情感——情感的本質決定了何謂情感。在這個例子中，記者的情感無法和他對於那些特定情境的認知分割。如果沒有這些特殊認知，他不會擁有那些特殊情感。這等於承認了我的看法，在這個例子中，客體的替換有其限制（我很簡短的描寫當時情境，因為對於情境的概念和認知永遠是定義客體的重要關鍵）。

　　光譜極端的那些「特殊」情感是什麼呢？是否在藝術之外，就沒有這些特殊的情緒呢？相反的，這些在日常生活中不可替換

客體的特殊情緒非常重要，但卻經常被忽略。賀本（Hepburn, 1965, p.192）描寫情緒：

> 情緒和情境的特質構成一個狀態。我在旅程的最後將
> 這些情感分格成火車輪的運轉，從車窗望出的悲傷景象（蒸
> 汽和煙霧），以及一幕幕的景象。我的沮喪如此特殊。當
> 一個人再次遇到所愛，會感受到一個無法言喻的特殊情緒──
> ──那一幕、那一天、那一個公園、那陣風及頭上的那片雲。
> 我們的尺……是一把情緒的尺。

路比米格（Ruby Meager, 1965, p.196）談到當一個年輕人認為露斯很可愛時，所提出的理性特質：

> 露斯有一種特質，而這種特質就在她身上，讓她如此
> 可愛……不論我們用什麼普通的詞彙形容她，都無法困住
> 她，就是這些特質讓她如此可愛。
> 面對露斯或者一段合弦曲這樣一個複雜的客體，我們
> 無法用一般性的概念描繪他們的特質。

這位年輕人的情感對象，是一個**獨特**的客體；無法被視為一般客體，當客體可能被替代時，則等於否認客體之於情感的歸因正當性。所謂愛的概念是當他對另外一個客體產生類似情感時，他就不再愛著露斯。這不是說他不可以愛另外一個人，比如說珍。

而是說他對珍的愛跟對露斯的不同，他對於珍這樣一個不同的客體，會有不同的情感。我們所謂的「同一種情感」是指一種很普通的概念，不能詳細解釋如此特別的狀況。羅斯李（Rush Rhees, 1969, ch13）稱愛的語言決定了經驗這種特殊情感的可能。藝術也屬於這種情況。以下是溫徹（Winch, 1958, p.122）的註解：

> 想像有一個社會沒有名字的概念，人們只是透過一些解釋性的句子、言詞或者數字認識彼此。這樣的社會一定和我們的社會會有巨大的不同。整個人際關係架構都會因此受到影響。試想數字在監獄和軍中的影響。想像我們如果愛上一個只有數字做代表的女孩會是如何；想像因此帶來的影響，比如說對於情詩的影響。

一個說出「我愛露斯，不過也是一樣愛著珍」的人對愛的理解如此淺薄，就如同一個說出「你不一定要看托爾斯泰的《索基斯父親》（*Father Sergins*），因為裡面描寫的故事跟莎士比亞的《李爾王》是一樣」的人對於文學賞析的程度一般[1]。

我們可以舉出許多類似特殊情感的例子。比如說，一段維繫終生的友誼可以透過幾個特殊事件來描述。這些事件是無法被替代的。同樣的，思鄉的情懷以及一些特殊事件所引發的情感，都無法用所謂替代的方式來解釋。當我談到「劍橋情愫」時，代表的是一連串的事件和情景，以及一些人生中的特殊時間。這種複雜狀況引發的情感是不能用替代的觀念來解釋。

　　如果堅持這其中一定有一些細節是可以被替代的，則要看是哪些細節。如果人生或者藝術中有某些層面具有決定性的因素，就一定有一些細節是無關緊要。

客體的真實狀態

　　一個人會懼怕他認為或相信危險的事物。但一個人害怕的事物不一定真的危險。因此客體的真實狀態以及人們相信這個客體的狀態之間有差別。一個人可能會懼怕一個他以為是蛇的麻繩。安斯孔伯（Anscombe, 1965, pp.166-7）舉一個例子說，一個人瞄準樹林裡的一點，以為那是一隻鹿，沒想到他卻射殺了自己的父親。他的行為無法用他的意圖來解釋，因為他當然不想射他的父親，雖然他真正瞄準的是他的父親。

　　重申一次，一個人相信或理解客體——依此決定對應之情緒性情感——這和客體真實狀況之間有其差距，雖然這兩者有的時候有重疊部分。但這也不表示客體真實狀態與外在解釋之間一定有差距。當面對客體的概念有不同意見時，狀況就會變的複雜。這也是對同件藝術作品有多種解釋時，會引發問題的原因。為了解釋這一點，我採用安斯孔伯有關一個將太陽視為上帝部落的例子。這個例子中的客體到底是什麼？其中情緒性情感對應的客體並不一定是實質物體。舉例來說，負債也可能是一個客體。在太陽的例子中，西方科學家相信太陽不過是一團燃燒中的瓦斯。但部落中人無法接受這樣的解釋，因為假設他崇拜的對象是一團燃

燒中的瓦斯毫無意義。因此崇拜的概念中會排除這種實質物體。在這個例子中，科學家和部落之間並沒有一個共通的解釋方法。他們都是用自己的概念去解釋這個客體。我們可以說他們是在崇拜一團燃燒的瓦斯，但他們卻不這麼認為。類似的情況，化學家相信基督教中使用的聖水不過是碳水化合物，但這不能解釋基督教徒心中認定的宗教意義。

這裡有三個例子：（Ａ）誤認鹿的故事，以及誤將繩子看做蛇。這兩個很明顯的都是錯誤，因此可以透過發掘真相而澄清；（Ｂ）太陽以及聖水的故事中，不同概念者之間一定會引發爭執；（Ｃ）對於藝術作品的概念問題。這比較接近（Ｂ）的例子，作品中的特質都不能逃離被質疑的範圍。每一種概念都有其相對的藝術特質，但這其中的解釋有無限可能（我將忽略認知這個複雜的部分，就是有關何種程度的不同解釋仍然可視為針對同一件作品的解釋）。

太陽的例子和藝術作品之間還有一個類似的部分。假設這個部落說另外一種語言，他們的這個字「Ｘ」，被我們翻譯為「太陽」，因為他們所說的 Ｘ 和我們所說的太陽之間有意義重疊之處。他們告訴我們Ｘ早上從東方升起，傍晚在西方落下等等。但他們形容Ｘ的其他部分則根本與我們所認為的太陽不合，反倒比較接近我們所謂的「上帝」。「太陽」很明顯的不是「Ｘ」的適當解釋，這兩個字的意義不同，而且在各自語言中使用方法也不同。我們可能指的是同一個事物，但解釋的意義卻極為不同。

面對藝術作品時情況卻大為不同。即便兩位評論者可能有南

轅北轍的看法，但他們一般來說對於所討論的客體解釋有所共識。比如說這個作品屬於具象主義，則他們在某種程度上同意這個作品要呈現的某些意義，因此之後延伸的解釋才有意義可言。假設他們要先同意這是一幅有關邱吉爾（Churchill）的畫作，之後才能對於如何建構的部分有意見相歧。他們看同一幅作品的眼光大相逕庭。但兩者之間的差異點不會如同太陽的例子這般基本，除非其中一位來自一個沒有藝術概念的社會。

對於客體的認知是意見相左的基礎，但卻無法依此解決藝術作品特質的紛爭。這些爭執者可能同意他們所談論的客體為何，但卻無法解決他們詮釋不同的部分。

這一段討論與我的主題之關係在於，對於藝術作品的詮釋決定了反應的特質。對於客體的**特殊**認識，決定了作品所呈現的**特殊**情感，也就是觀賞者或者觀眾透過作品所經歷到的情感。藝術作品所呈現和經由其感受到的情感都非常特殊。馬蒂斯（Matisse）說過：「我整幅畫都是有意義的——我的手指運作，甚至畫作旁邊的空間都有意義。」

反應的個體性

假設一個人觀賞舞蹈表演，但卻沒有經歷到適當的情感是完全合理的。他可能忽略了其中隱含的意義。觀賞者也可能無法理解和反應整齣表演。我們可以從較廣的角度來考慮他的因素——比如說他的教育背景，行為反應等等。另外一個不可忽略的重點

是藝術形式的概念和媒介在文化和傳統中的定位，以及決定反應特質的重要性。

　　過於簡化回答藝術哲學中複雜的問題，會導致無可避免的扭曲和概念誤導。藝術反應不可以視為完全的心靈事件。解讀藝術反應時需要從文化實踐背景考量傳統、手法、藝術形式概念。將一個人或者自己的藝術反應描述為只屬於當下的反應是不可能的。情感以及意圖都不是一個單純發生在某一時間點的行為。將藝術情感、情緒性情感、意圖視為心靈經驗，會導致心靈哲學的混淆。這種過於簡單的假設會持續傷害著藝術。一個觀賞者如果對於文化傳統、藝術形式、派別所知甚少，即便他在當場觀賞表演，也無法做出適當的反應。因此一個觀賞者如果對於作品建構的背景及基礎毫無所知，則他無法從這個作品中學習。

　　我們已經討論藝術作品中情緒表現的特殊性，但是個體會在敏感度、感知精確度、教育背景上有所不同。如同第五章所說，雖然每一個人都有所不同，但是針對同一件藝術作品時，不可能每一個人都擁有一個完全不同的理解和反應。主觀論認為解釋和反應都屬於個人範疇，因此所有的解釋和反應都是適當的，但這種概念讓所謂適當毫無意義可言。另外有一個強烈的推論，認為每一個反應都是全然個人和主觀，因此推論個人無法擁有情緒性經驗不只是不適當，而且是扭曲的表現。舉路比米格之前的例子，那位年輕男子無法在不描述露斯的狀態下，用任何方法描寫他對於露斯的情感。因此他需要依賴對於露斯特質的理解才能描述他的情感。舉另外一個例子，懷特（Patrick White）的小說《離去邊

緣》（*A Fringe of Leaves*）中的羅森寶太太，一位多愁善感的婦人，一生經歷過許多改變人生觀的事情，最後被要求對一位將生命過度簡化，充斥著陳腔濫調的司令官解釋她的經驗。這位軍人煩躁的說：「如果這些事情對你有如此的影響，我覺得你應該會描述他們才對。」

　　賀藍（Holland, 1980, p.63）針對理解寫道：

　　　　我們所謂的理解是我們可以（多半都是如此）知道但卻無法說出。即便有人可以在我們面前清楚的正中其精神本質，但所謂的理解仍然是不得要領的狀態，一般人的理解跟所謂的解析分類不同，不過這是一種值得的感覺，畢竟這一切是針對一個完美事物的反應……。

　　即便在這樣的一個例子當中，某些反應會被視為完全錯誤，而某些反應被認為較為接近正確。所謂的經驗並不是全然個人和主觀的。如同我們在第七章所見，如果經驗是全然個人和主觀，則人們根本無法溝通概念，所謂適當性的標準也毫無道理可言，假設一個全然內在標準是不智的。如果所有的反應都是適當的，則適當根本沒有意義可言，藝術欣賞也因此而沒有意義。只有當一個人對於特定藝術行事標準有大略認識，才可能具有適當的反應。這些標準限制一個人情緒性反應的適當性和可能性。

　　在此重申一次這個常被誤解的觀點：堅持反應的適當性，並不會限制個人的差異性。相反的，如果沒有限制，則根本沒有個

人欣賞可言。藝術概念，在將來許多可能出版本書的國家中，正因為缺乏個人差異性和反應敏感度概念，以致於處在浩劫當中。

註

1. 有的人認為我應該定義所謂的藝術反應特殊性，因為反應針對的客體，可能不是某個角色或者某段音樂，而是演員的演技、或者表演者的詮釋；這些客體都非常容易被取代。但即便兩位演員可以做出完全相同的詮釋情況下，這個觀念仍然是錯誤的。這如同假設兩位作家可以寫出同一本小說一樣，即便兩本小說完全一致，反應所針對的客體仍然是小說本身，因此仍然是一個特殊的情感反應（我要感謝 Antony Duff 給我這個觀點）。

The Rationality of Feeling

Learning from the Arts

第十二章 美學和藝術性

理性的藝術

「美學」和「藝術性」至今仍然被視為同義字，實在是一件令人吃驚的事情。因為只要稍加思考就會發現其中似是而非之處，但卻鮮少有人質疑這個部分。藝術性經驗和美學經驗的差距是如此之大。這個問題乍看是文字上的吹毛求疵，但實際上對藝術教育卻造成莫大傷害。

這種誤解主要來自對「美學」的形而上推論，假設美學同時存在天然狀態及藝術之中。這是我稱為形而上的觀念，因為人們很難對美學、態度、經驗提出具有可信度的理由。事實上，幾乎沒有理論家對此提出理由。這是一個全然空虛、潛在的推論。即便美學和藝術性之間有某種差異，但卻沒有一個適當的概念性差異被提出，我們將會在之後看到這個狀況。

部分原因是因為形而上的錯誤概念深入哲學史中，導致藝術哲學主要重點在於美的問題（事實上，即便在近代，這種形而上傾向仍然非常明顯，將問題放在追求美的本質）。但只要稍加反思，即會發現美的問題與藝術的意義及價值無關，即便美學欣賞和天然傑作、肢體律動、室內裝潢有關。舉例來說，當一個人欣賞莎士比亞的《一報還一報》時，幾乎不會使用任何美學字眼去評論它。這種字眼絕不是欣賞戲劇或者藝術作品的主要文字。事實上，一個人如果只用美學字眼形容藝術作品，則表示他缺乏藝術欣賞的能力。一言以蔽之：「美麗是中產階級付錢給藝術家的目的。」

這兩個觀念壁壘分明，但有時候有其相關之處。清楚的說，藝術作品與美學作品不同之處在於前者有主題，這同時是本書的

重點之一。藝術作品與美學作品相反的地方在於，一個人對於藝術作品的反應及理解，都與整個人生議題息息相關。

　　這引發教育上的關鍵問題，藝術帶給教育最重要的部分，在於有可能加深延展我們對於人生各種議題的理解和情感。美學和藝術的差異對於教育至為重要。現在教育主要重視美學上的享樂，因為注重美麗，而導致藝術的平凡化。

　　將藝術視為學科的「一種」導致對藝術和教育的傷害〔我在別處討論過這個議題（Best, 1990 & 1992）〕。

　　這個看法有兩種假設：（A）假設有一個潛在的形而上「美學」，存在於藝術和美學經驗中。這個假設暗示某種美學一貫性。這個觀念似是而非，鮮少有理由支持。美學被假設是簡單一般化觀念。其背後的一個原因，是假設個人可以透過全然個人主觀的直覺過程辨認這種形而上的美學。（B）假設創造性／藝術性／美學主觀心靈過程，隱含在所有藝術形式的創造和賞析中。（以及欣賞自然之美中）我們在第七章已經討論這個部分。

　　這兩種假設融合起來，造成對教育政策嚴重的影響。引述前面的例子，英格蘭和威爾斯的教育委員會提案中，（一九九一年八月）認為所有學校應該提供藝術和音樂教育直到十四歲，「我們認為所有的學校應該為十四到十六歲的學童提供美學經驗。」我們不知道他們為什麼會有這樣一個連結。在這種想法之下，看樹看花可以算適當嗎？教育單位對於「藝術性」意義的混淆，導致所有的藝術形式或是混合形式都被視為有助人類發展。他們雖不必然如此，但有高度可能性。這多半因為對美學如藝術性觀念

的混淆。

差異

　　美學通常被視為一個種類，而藝術性是旗下的一個分支，擁有美學特質和美學態度的作品，可以從藝術作品延伸到自然景觀。但是這兩者的關係仍然曖昧不明——以致於被當作同義詞使用。許多理論家認為「美學」不止可以用在藝術作品，而且可以用於自然景觀，比如夕陽、鳥鳴、山巒型態，但「藝術性」只局限於人類基於美學企圖所創造的藝術作品。因此「美學」適用所有範圍，但「藝術性」就有其限制。除非在某些延伸的意義上，否則用「藝術性」形容夕陽會很奇怪，但這兩者都可以用來形容小說、詩詞、繪畫、舞蹈、音樂等。以下是少數討論這個議題的論文，雷得（Reid, 1970）寫道：

　　　　當我們討論藝術範疇時，要跟美學範疇做出區別，我們必須確定藝術是一個人主要為了美學目的所做（或正在做）的事物（不一定是東西，因為也可以是一個動作或者一段音樂）（p.249）。

　　貝斯力（Beardsley, 1979）寫道：「藝術作品是為了美學經驗，所做的意圖性安排狀態」（p.279）。

　　這代表著「美學」可以同時應用在自然景觀和藝術作品，但

不表示藝術性隸屬於美學之下。相反的，這兩者是相異但有相關的兩個概念。一個藝術作品雖然可以從美學的角度來觀察，但不表示「藝術性」是為了美學的目的而存在。為了了解這相異性，在此提出另外一個相關的概念，有一種特別的美學態度，是只能從天然景觀或者藝術作品兩者中得到定義。舉例來說，貝斯力（Beardsley, 1979）寫道：

> 美學價值概念是如此特別的價值，是藝術評論不可或缺的部分：也就是說，這其中的相關與否影響了藝術作品的好壞（p.728）。

之後又寫道：

> 許多自然客體，比如說山和樹林……似乎跟藝術作品有一種類似的關係。這種類似的關係可以用美學價值來形容……（p.746）。

這對我來說是一種似是而非的理論，我們應該馬上就聯想一種「基本假設」。我們怎麼可能將貝多芬第九交響曲，或者莎士比亞的作品視為跟山和樹林有「類似的關係」呢？

鄰居院子裡的胡桃樹和杜斯妥也夫斯基的《卡拉馬助夫兄弟》之間的關係可以用美學價值的詞彙來形容嗎？這真的可以解釋這一切嗎？令人驚訝的是，除非用美麗這種名詞來形容，否則根本

無法解釋兩者關係。用美學詞彙聯繫這兩個關係非常疏遠的客體，是含混不清且不合理的推論。

如同我之前所說，這種主張主要被某些理論家所支持，他們認為美學適用所有自然客體以及藝術作品，而藝術作品表現其「精華」。我經常聽到這樣的論點，但卻沒有看到其背後有任何理性因素支持。

在這曖昧不清的「精華」（這個字彙已經因為沒有太大意義而在哲學中遭到遺棄）之下，這種推論更顯錯誤。某些大自然的美學經驗是如此極致，以致於不是許多藝術作品可以企及。舉例來說，當我上次走在黃昏的高爾海邊，當我面對海洋時，一邊是美麗的夕陽，旁邊圍繞著奇形怪狀、紅黑相間帶著威脅性的雲朵。襯著海洋流露出強烈色彩。而我的左邊是險峻的懸崖，一輪明月在海洋上斜照出一旅憂鬱之路。我不忍離去，直到夜色已暗才摸索著回去。

少數的藝術作品可以**擁**有所謂的美學「精華」。大家可以舉出許多例子——高山白雪靄靄中的寂靜、秋色、在黑暗大洋中游泳等。但這些都不是藝術作品，因此很難理解他們為何和藝術作品有相關之處。這種連結無法**輕易**的用美學價值解釋。我們很難理解**這一切**到底要如何解釋。

最重要的是，我承認自己無法解釋這些狀況。假設一個人可以將藝術欣賞與自然景觀歸為一類是非常奇怪的推論。一個人只要稍加思考，就會發現將**兩者**混為一談非常怪異。比如說，我在高爾（Gower）的美學經驗，怎麼可以跟另外一個人閱讀莎士比

亞的《一報還一報》、貝克特的劇本、杜斯妥也夫斯基的《克拉
馬助夫兄弟們》，或者艾略特的*Middlemarch*，以及聆聽巴哈及莫
札特的音樂有一樣的經驗呢。人的心中所想的詞彙根本不一樣。
美學名詞與這些藝術作品多半是外圍的關係，但假設這些美學經
驗可以和這些作品擁有一樣的「美學價值」毫無道理。

　　哲學家和教育理論家完全忽略這其中的差異。但讓我們再看
看其他討論「美學」的部分。某些人在某種程度上看出這其中某
些差異，辯論點在於自然景觀經驗是藝術作品之重心部分，還是
只是一種範例。凱瑞特（Carritt, 1953, p.45）批評那些強調藝術經
驗者，因為依他的觀點，藝術經驗和自然景觀經驗別無二致。賀
本有類似的想法，而巴爾茲摩（Beardsmore, 1973）也在一篇有趣
的文章中提出這一點，歐森（Urmson, 1957）則是舉出將自然美
視為美學重心的例子。

　　相反的烏倫（Wollheim, 1970, p.112）批評康德和布羅夫
（Bullough）將玫瑰和海上霧氣視為一種美學典範：

　　　將某些外圍或者次級部分視為重心，導致美學態度的
　　扭曲；這等於將一些藝術作品視為做作的自然。

　　這些作者對美學採取一般化態度。他們之間的爭議點在於自
然景觀或藝術作品，是否能夠表現美學。巴爾茲摩（Beardsmore,
1973, p.357）如是說：

澳	烏倫的論點過於簡單。凱瑞特、布羅夫、歐森則正好相反。我們對於藝術的理解不可以視爲對於自然客體態度中的一個分支，應該將建構於藝術作品之上的態度，延伸爲對於自然景觀的美學態度。

烏倫的觀點由他以下的解釋所證明（1970, p.119）：

當印象派教我們如何用觀看自然的方法看他們的繪畫時——莫內的畫是一幅通往自然的窗——是因爲他們第一次用自己看畫的角度去看大自然。

烏倫承認只有當美學態度透過理解藝術形式發展後，才能從美學的角度欣賞大自然。這一個觀點十分普遍。比如說，瑪格立特麥當勞（Margaret MacDonald, 1952-3, p.206）建議應該用欣賞藝術作品的方法欣賞一座花園；尼爾森古德曼（Nelson Goodman, 1969, p.33）認為自然是藝術和論述的作品；卡爾布理頓（Karl Britton, 1972-3, p.116）認為應該用欣賞藝術作品的方式欣賞自然景觀。

但這兩種理論，從自然之美或者藝術欣賞中尋找美學態度，都犯了基礎上的錯誤，他們將美學和藝術性視為不可分割的同一種概念。這種對於「美學」過於簡單的推論即便如此似是而非，卻從未曾受到過質疑，而且被當成一種理所當然的概念。這是因為形而上傳統的影響。但是如此充滿質疑的推論，卻被視作真理

而沒有受到任何批判。

巴爾茲摩是少數發現所謂「美學」沒有道理的人。他認為「美學」及它的同類字彙應該有不同的使用方法——某些與藝術作品有關，而其他的與自然之美賞析相關（op. cit., p.351）。

> 如果將對於戲劇的反應和欣賞玫瑰的反應混為一談，會導致無法理解藝術欣賞的某些層面。如果一個人在欣賞繪畫和雕塑時，心中秉持著欣賞大自然的心態是沒有意義的。

之後他又提出這一點：

> 我可以想像有一個社會完全不接觸藝術作品，但仍然對自然保有一種美學態度。我可以想像是因為我們社會中的某些小孩就是這樣……我們很難從藝術傳統的角度出發，去理解小孩為何喜歡毒菌的怪異形狀（pp. 364-5）。

巴爾茲摩認為這兩者是不同的概念，同時認為將這兩者混為一談，會破壞藝術傳統。但依我之見，他誤導這兩者之間的差異點，因為這不是兩種「美學」概念，這兩者之間有其完全相反之處。這不是一個用語上的問題，而是實質上的問題。

巴爾茲摩將我們對於自然和藝術作品的欣賞合在一起，這兩者其實是不同概念。當我們在考慮一些設計作品時，會吸引我們

用欣賞自然的字彙去形容，但它卻不屬於自然也不屬於藝術作品。比如說電話、行李箱、汽車和飛機的造型（協和客機就是一個經典例子）、水壺、鍋子和筆的設計、室內裝潢。這些設計甚至可以用數學和哲學推論來證明。這些都不是自然景觀，但卻經常吸引人們用美學欣賞的角度去賞析。

　　持與我相反意見者，一定認為這些例子延伸藝術或者自然中的概念。從藝術的觀點來看，這裡某些例子不被視為藝術形式。但這並不能解決我所提出的問題。我的意思是在許多例子中，一個藝術作品可以同時從藝術以及美學的角度來欣賞。因此這兩者的界線不屬於前述任何一個理論。我在小時候有幸得見偉大傳統印度舞者朗葛波（Ram Gopal）的表演，我當時被他的舞蹈所震懾，但因為我不了解印度舞，所以我無法欣賞他的舞蹈。比如說，印度舞中的每一個姿勢都有其精確的含意，但我對此一無所知。我對這場舞蹈的欣賞很明顯的屬於美學的部分，而不是藝術性。因為我不懂這種藝術形式，因此無法有藝術性的賞析。但我確有能力做美學欣賞。

　　路斯蕭（Ruth Saw, 1972, p.4）為藝術作品提出數種分類，其中包括：

> 有一種追求美學的表演者，並不依照所受的知識規範，而是即興的演出。那些冰上曲棍球、板球、足球等運動明星之所以如此有價值，是因為他們在律動及追求目標時的優美動作……運動評論員跟藝術評論家用同樣的美學字彙

來形容這些運動。

　　這段話顯示出「一般—美學」錯誤認知，將美學和藝術混為一談。路斯蕭很明顯的無法區別運動中的兩大類型。我在別處討論過這個議題（Best, 1978, ch.7），簡言之，某一類的運動，實際上是大多數的運動，其目的與比賽時的姿態無關，比如說冰上曲棍球、板球、足球等。但相反的，有另外一類的運動其目的與美學姿態息息相關。在後者，美學占了極為重要的地位。比如說，要求花式溜冰、體操或者跳水選手忽略美學，而只考慮達成運動目的是沒有意義的，因為這些運動的目的就在於美學表演。而要求足球或者曲棍球選手只專注得分，不必在乎得分時的姿態是完全合理的。

　　這其中的界線一旦釐清，就可以發現將運動中的美學和達成目的視為同等重要是錯誤的觀念。對於前者「目的」性的運動是有意義的，但對後者來說，「優雅」與美學特質及所謂的目的是合而為一的；一個成功的表演是不可能不符合美學特質。事實上，跳木箱和跳水本來就和美學字彙有關，不是任何一種跳過箱子或者跳進水池的方法都算做跳木箱和跳水，但只要在規則之內把球丟進對方範圍，不論用什麼方法都算得分。

　　重點在於沒有一種客體或者活動既屬於藝術形式，又可以使用美學詞彙評價。這一點經常被忽略。一位美麗優雅的女士不代表她是一件藝術作品。路斯蕭認為所有的運動都屬於藝術形式，但對那些大多數以追逐目的為目標的運動來說，他們幾乎沒有考

慮美學態度。美學對於追逐目的地運動來說是次要的考慮因素。

如同我們之前所見，雷得起碼注意到這兩者的差異，他對藝術特質化的看法很吸引人，他認為藝術是為了美學價值而創造或呈現。巴爾茲摩也認為藝術具有美學意圖（op. cit., p.730）。但卻有許多相反的例子反駁這兩個看法。比如說壁紙是為了美學目的而設計，但不算是一種藝術。類似的例子還有天線和望遠鏡的形狀，甚至彩色廁紙。這每一種設計都是為了美學目的，但都不算是藝術（當然這其中會有一些例外的例子，而被視作藝術或者藝術作品的某個部分）。

藝術形式和主觀問題

回溯我之前提的界線，另外一個更為模稜兩可的例子是「美學」運動，它的中心考量就是美學。釐清這個例子可以闡明我的觀點。

雷得認為這些美學運動可以被視為藝術。他說道：「問題在於這些運動的目的是否在創造美學價值（Reid, 1970, p.25）。」（如果真是如此，依我的論點，他們只有部分屬於藝術範疇）貝斯力也同意這個觀點。但這是錯誤的觀念，忽略了我在印度舞中所提到的界線問題。

我反對將藝術概念等同為追求美學價值。從這個觀點來看藝術作品，很容易掉入錯誤當中。我的論點強調**藝術作品**的中心特質，而不是某個藝術媒介中的作品[1]。一個藝術作品的中心特質在

於是否表達生命議題的概念。當然許多藝術形式的中心特質就是在表達道德、社會、宗教和政治議題。但我強調的是藝術與社會生活的密不可分性。舉一個更為清楚的例子，在德軍佔領巴黎時，一位德國軍官拜訪畢卡索，看到畢卡索畫的加爾尼卡，這幅畫是畢卡索描繪德軍轟炸西班牙小城市加爾尼卡的情形。這位軍官深受這幅畫的震撼，問道：「這是你做的嗎？」畢卡索答道：「不，是你做的。」

反對者可能會認為運動也可以跟人生議題有關，比如說非裔美籍體操選手在慕尼黑奧運上，在聆聽國歌時做出代表黑人力量的手勢。但這不算是一個反證，因為這個手勢跟運動本身無關。但談到藝術的例子時，顏色就有其中心意義，比如說富加爾有關南非種族問題的戲劇。

雷得和路斯蕭將美學運動視為藝術的觀點是很明顯的錯誤。因為他們忽略藝術概念和教育的重要性。美學運動雖然跟目的性運動相比，較為考慮美學問題，但他們絕沒有表達人生議題。我們很難想像體操選手、跳水、花式溜冰、水上芭蕾或者跳箱時，可以在肢體上表達對於戰爭、競爭社會中的愛等議題。如果這些動作真的表達這些議題，則會減損表演的原來目的[2]。

藝術中當然也有抽象作品，讓我們很難從其中看出意義。這時應該注意其線條、顏色、律動、結構等，想要在其中閱讀到人生意義是不可能的。但這個例子並不會反駁我的觀點，因為這是一個何謂**藝術**形式的問題，我將在之後討論這種例子引起的問題。

我在這裡所提出的是一個藝術形式的必要條件——因此新聞

報導、講道和政治演講都不算是反證。我並不是提出一個定義，而是提出一個分別美學和藝術作品的必要條件。但這個必要條件的觀念仍然對於目前在教育學科中，廣為流傳的錯誤觀念無能為力（見 Best, 1992）。

另外一個反駁我的觀點，是認為這是一種條件制約，因為沒有哲學家可以定義這些字彙，所以「藝術性」還是被視為「美學」的同義字。也沒有人在哲學上反對這些用語，比如說「烹飪藝術」、「戰爭藝術」、「愛的藝術」，還有我看過的一個經典例子，有一本書的題目是《哺乳之女性藝術》（*The Womanly Art of Breast Feeding*）。即便「藝術」被如此廣泛應用，但仍然應該釐清這些活動是否有表達人生概念。我們甚至應該使用一些其他字彙註明差異點。限制「藝術」這個字彙的應用有助於減少混淆的狀況。

西伯力和泰納（Sibley & Tanner, 1968）在一個討論會上提出有關客觀和美學的論點，正好是本書所談的中心問題。西伯力認為「美學解釋」，也就是針對藝術作品（可能是人或者東西）所提出的評論和歧見，也就是所謂優雅或精緻、動人或哀愁、平衡或者失去整體性這些詞彙（p.31）。他之後加上例如「美麗」、「雅緻」、「迷人」等詞彙（p.47）。在某些例子中，我們當然可以用美學的角度，對照藝術的角度來思考藝術作品。我不認為這兩者一定要分開，也不否認美學思考中含有部分的藝術思考。但是西伯力的論文中，他很明顯的無法釐清這兩種概念，將美學解釋視為藝術。比如說，在泰納反對西伯力的美學評判之客觀性

時——他自己將美學和藝術性兩者混淆——在藝術評判中並沒有
西伯力所聲稱的部分:「我們只要看莎士比亞是如何被稱頌的,
就知道有那些理由存在。」(p.65)。

西伯力將美學評判之客觀性與顏色評判類比,他舉其中的客
觀性為例。但他用來支持論點的美學解釋,如「雅緻」、「精
緻」、「哀愁」都不是藝術欣賞的主要字彙,事實上,使用這些
字彙很可能在藝術欣賞時被認為不代表真正欣賞能力。

忽略兩者的界線,導致從美學詞彙推論出藝術欣賞的客觀性。
這不是否認檢視美學詞彙的有效性。我否定的是將這些詞彙視為
傳統藝術欣賞詞彙。事實上我認為沒有字彙可以被視為傳統藝術
欣賞詞彙。舉例來說,欣賞莎士比亞的《一報還一報》時,會討
論劇中角色在初期自欺的態度;檢視主角是否從經驗中學習,是
否認清自己的弱點;莎士比亞的諷刺角度;歷久不衰的道德問題。
這些都不是美學的討論,而是在考慮人性和人際關係等生命情境。

劇中角色的關係正可以解釋這一點,其中並沒有包含西伯力
所說的美學觀點。從柯爾雷基(Coleridge)的觀點,這是莎士比
亞唯一敗作,因為其中交雜的喜劇與悲劇令人厭惡;威爾遜奈特
(Wilson Knight)認為這是一部預言故事,因為劇中每一個角色
都可以跟上帝的故事對照;燕卜蓀(Empson)則認為這齣戲分析
許多不同的「意識」;戈達德(Goddard)認為本劇表達權力腐蝕
人心;馬克斯主義者則解釋為不公平社會對生活和人的影響——
他認為本劇的重點在於克勞地亞為了救他妻子,而對伊沙貝拉所
說的話;艾略特(T. S. Eliot)持相反意見,認為本劇重心是公爵

理性的藝術

對克勞地亞闡揚死亡意義的那段話。

這些例子證明藝術概念所包含的範圍遠遠大於美學解釋。至少對於某些藝術形式來說，他們表達道德、社會關懷、洞察人際關係等特質。我們不可能列出一系列的傳統藝術評判。即便試圖這麼做都算是一種錯誤，因為藝術所表達的是整個人生的範疇。

學習和理解

這引起藝術教育的一個關鍵問題，同時顯示將藝術欣賞和顏色評判做類比的錯誤。西伯力沒有認清的一點是，學習、知識和經驗對於藝術欣賞遠比之於顏色評判重要。將美學欣賞與其對比本身都有問題，因為美學欣賞跟生活概念和道德社會態度同樣密不可分。一個人對於自然的欣賞，不同於顏色評判，其中顯示出這個人的個性、深度、人生態度，甚至宗教信仰。我想強調的是，即便美學欣賞中的「優雅」比「紅色」蘊含意義，但並不表示這個詞彙可以使用在藝術賞析。如即便我們接受西伯力的看法，但美學和顏色評判與藝術評論之間的差異如此之大。我的論點中有一個事實，學習和理解不可能跟人生經驗分離，但美學評判可以跟人生經驗分割。小孩可以精準的評判顏色——比他們的長輩做的還好，但他們無法比長輩做出更好的**藝術**評論。

要欣賞另外一個文化的藝術則更為困難。比如我之前提到欣賞朗葛波的舞蹈，不但要理解這個活動，而且要理解另外一個社會的文化傳統和生活方式。泰納就因為體認到這一點，說道（op.

cit., p.72）：

> 閱讀外文的詩作特別困難，即便可以掌握字彙，甚至
> 諺語，但還是會遺漏某些部分，唯一掌握語言的方法，就
> 是從小開始說那種語言，活在那個語言的社區中。

客觀論和「美學」

是主觀論將美學和藝術性混淆，將美學視為個人的主觀喜好，摒除理性或者認知的成分。許多例子可以證實這種看法，比如說，用各人喜好決定什麼口味的冰淇淋、壁紙等等。但在某些例子就不是如此。比如說，評判某些美學相關的體育運動，就需要對這個運動有所了解。在某些例子中，因為美學評論被視為主觀判斷，導致將藝術評論也視為非理性的主觀喜好。混淆這兩者會傷害藝術教育的可能性。

我在幾年前發表過一篇關於藝術欣賞客觀性的文章，之後收到一封信，認為我這麼做是在打擊市井小民。那位來信者認為真正的問題在於一個古老哲學問題，在於一個明顯的價值判斷，比如說：「這真是一幅漂亮的畫。」

他說的沒錯，這的確是一個爭論幾世紀的哲學問題，但我想說的是，這種說法本身是一個錯誤。市井小民將美學和藝術混淆。美麗與否的問題通常不是藝術的重點。想像你去一個音樂會、戲

劇表演、或者畫展等,跟一位自稱懂得欣賞這些藝術的人同行,但我們每一次問他的意見時,他回答:「這真(不)美」,或者類似的評語。當我們問他莎士比亞的《李爾王》,和杜斯妥也夫斯基的《卡拉馬助夫兄弟們》,他同樣回道:「他們真美」。如果這是他唯一的答案,則我們可以確定他沒有藝術鑑賞的能力。評斷作品美麗與否不能算是藝術欣賞。如果一個人在看完莎士比亞的《一報還一報》之後,被問道是否覺得很美麗,這個問題會讓他困窘異常。這個問題只適合一些藝術作品——比如芭蕾舞劇。但對於許多作品來說就不適合。事實上,許多藝術家將別人評斷他的作品美麗與否視作一種侮辱。重申一次,美麗是中產階級付錢給藝術家的目的。藝術欣賞在於可以討論、辨認、解讀作品的價值[3]。

　　另外一個廣泛且具有傷害性的觀念,是將藝術和娛樂連結;這等於把藝術等同於科學,認為其中完全沒有內含意義一樣。報上的娛樂版上記載著戲劇表演、音樂會和藝術展覽新聞。這等於將美學和藝術混為一談,並且假設藝術作品是為了提供娛樂而創作。這不止是概念上的錯誤,而且對於藝術教育可能性造成傷害。

概念之間的關係

　　美學和藝術之間的關係並非永遠清楚,有時候甚至無法分辨。藝術評論有時候包含美學評論的部分。舉例來說,對於舞蹈的藝術欣賞,會包含部分的美學討論。類似的狀況也發生在繪畫、戲

劇、詩歌等——不只從結構的觀點去討論。但這些美學特質卻跟藝術欣賞無關。如果用一個聽不懂的外語朗誦詩歌，聆聽者可能有美學上的享受，但因為無法理解意義，因此無法有藝術欣賞——湯瑪斯狄倫（Dylan Thomas）和偉倫（Verlaine）就是很好的例子，而霍普金斯就真的在他想要加重音調的音節上做記號。

這兩種概念的界線在音樂上更為模糊，但在我舉的印度樂的例子中就有明顯分別。我們可以不用了解這個音樂就達到美學上的欣賞。一個人可以聽出音樂中類比於加拿大森林湖泊，或者海洋和樹木的感覺。我在大學時代曾參加亞洲音樂社團，在那裡接觸到許多從未聽過的但十分迷人的音樂。但我們也曾在不同的場合聽到這些音樂，卻甚至不知道那是一種音樂形式。這表示我們的欣賞不是藝術性的，而是純粹美學。

我們必須要知道如何辨認一個人的欣賞屬於美學或者藝術性，如果他的行為評判顯示他不了解這種藝術形式，則他的欣賞一定屬於美學層面。

問題

建築物沒有辦法如同文學、戲劇、舞蹈繪畫般表達人生議題（當然建築可以用來代表某個時代的意義，但這不是我現在所談的意義）。但我想思考的是，建築算不算是一種藝術，雖然建築絕對符合美學的範疇。如果將設計和建造房屋、辦公室和工廠視為藝術是一件非常奇怪的事情。但有些建築物是為了藝術的目的

建造，比如說教堂。而教堂的確可以表現人生概念，教堂和清真寺代表了不同的文化和宗教。

那些裝置華麗的宮殿就沒有這種人生意義在內。我的論點沒有所謂的不明地帶，但我需要舉另外一個論點來支持我的觀點。我傾向懷疑這些建築是否屬於藝術範疇，因為他們具有功能性，也就是說當初建造的目的獨立於之後形成的樣貌。一個作品當初的創作目的無法獨立於之後所成就的樣貌。這一點同樣適用於教堂建築。

另外一個類似的例子是舞蹈，某些形式的舞蹈無法被認為是藝術，比如說社交舞和土風舞。但這其間的分界很難劃分。因此土風舞和藝術性舞蹈之間有一塊灰色地帶。

另外一個更困難的是音樂，似乎所有的音樂都可以算藝術，而音樂的形式與內容，與其他的藝術形式相較，更顯不可分離性。單單談論某一段音樂的意義時，會顯的格外怪異（比如說巴哈的布蘭登堡五號協奏曲）。這也是我為何用「表達人生議題」來定義藝術性，而不是用「富含」或者「探討」。因為後兩者暗示著「意義」與藝術媒介獨立的關係。但假設藝術中的意義與媒介獨立並不合理。

音樂與建築的例子不同，雖然許多音樂沒有表達人生議題，但仍然為藝術形式的典範，可是建築不一樣。我也可以舉出許多音樂表達類似人生議題，比如一些歌劇、清唱劇、宗教音樂、歌曲等，例如德布希、白遼士（幻想交響曲）、西貝流士、埃爾加以及貝多芬（第九交響曲）──還有其他無數例子。這些例子足

以支持我的理論。但我仍然感到一絲不安的是，有許多音樂毫無疑問的屬於藝術作品，但如果強加所謂人生意義在上面，則顯的如此勉強及怪異。

結論

我在本章有兩個重點，我對於第一個非常有信心，但對於第二個卻稍有疑慮。我相信美學與藝術性之間的界線被忽略。我的例子證明「美學」不等同於「藝術性」，將兩者混淆是一個嚴重的錯誤。

第二點是闡明藝術概念的特質。這一點還有其問題之處，但我相信這個思考方向是正確的[4]。我們已經舉出一些例子來證明，最明顯的是運動的例子，我們可以知道將美學和藝術性混淆，會導致將運動視為一種藝術形式。這是因為我們同時用美學詞彙形容運動和藝術。洛威（Lowe, 1976）在下面的註釋中闡述路斯蕭之前提到的觀點：

> 泰德麥肯錫（R. Tait McKenzie）將律動感帶入他的銅雕中，這些藝術作品毫無疑問的擁有美學特質：但也透露出我們對於運動之美的掌握（p.167）。

這段評論所透露的訊息正好跟作者原意相反，文中暗示運動不可能是藝術。這是因為文中暗示美學與藝術的差異，正好與我

理性的藝術

266

的觀點不謀而合。運動可以成為藝術主題，但藝術不可能是運動的主題。某些運動可能擁有美學吸引力，但卻不會是運動的主旨。這一個觀點同樣適用其他狀況，比如說面對自然景觀時。

　　這兩種概念的有趣關係，正如同王爾德將夕陽視為二流的泰納畫作。

註

1. 我當然知道「表達生命議題」只能解釋我部分的概念，但這是無法避免的，因為這一點對於藝術教育的重要性不可忽略。藝術幾乎都用人生的各個層面作為主題。
2. 我在別處討論過（Best, 1988）。
3. Rod Taylor 是認清這兩者觀念混淆問題的先驅——假設一些神祕形而上的「美學性」。
4. Graham McFee（1992, Chapter 9）對於這一點提出有趣的轉化觀念。

第 十 三 章　藝 術 與 人 生

藝術哲學的一個基本重點在於藝術和人生的關係。我們對於一件作品的理解和情感反應，都是因為這個作品主題和我們的生活層面密不可分。比如說佩頓（Alan Paton）的小說《哭泣吧！祖國》（*Cry The Beloved Country*），就是用類似聖經的手法描寫這個悲劇。小說之所以會動人，正因為書中主角在這樣一個特別的社會歷史背景、種族態度之下，遭受到無法避免悲劇。莎士比亞的戲劇也多半有類似的情形。

藝術中當然也會牽涉道德問題。勞倫斯的小說《查泰萊夫人的情人》（*Lady Chatterley's Lover*）的情人，因為描寫其中不道德的性關係而被譴責。卡特蘭的小說則刻意掩蓋人生的真實情況。那些欣賞或者討論逃避主義之浪漫小說的人，顯示出他們對於生活經驗的缺乏。

從教育的觀點來看，藝術所蘊含的這個特質非常重要，而且具有責任性。一位好的藝術老師具有深遠的影響力，正因為如此，某些藝術和藝術觀點會造成一些傷害性的影響，而且其中的道德關係無可避免。某些主觀論者認為他們沒有這種責任問題——某些人甚至認為擺脫這些責任正是他們的責任。他們就像是第六章所說的白鴿，誤以為擺脫空氣就可以完全自由的飛翔。但是只有透過老師的作為，學生才可能增長他們的理解和感情反應。沒有一位老師可以擺脫教學的道德責任。藝術教育中更牽涉到主題的選擇。比如說選擇教導哪一種技巧也具有重大的道德責任。這麼做有可能剝奪學生自我探索理解的可能。但這並不是否認教導技巧的重要性。如同我們在第六章和第七章所說，如果一個人沒有

適當的技巧，則不可能自由的探索和表達自我。我不是認為老師只能教授技巧。我的意思是，特別在某些藝術形式之下，這個選擇與道德決定息息相關。

老師的客觀性非常重要，老師在選擇主題和角度時，必須避免主觀或者偏見。他必須刺激鼓勵學生，發展他們自己的態度、概念和情感。

兩極化

本章的重點在於從兩極角度，討論藝術表達人生議題的可能性。

有一種觀點認為藝術意義，部分在於表達人生，而藝術同時影響人們對於人生的看法，因此藝術的意義在於他們的目的。舉例來說，藝術在歷史上做過許多有力尖銳的批判，引起許多極權政治對藝術的限制。這種目的論重視藝術教育的重要性，認為人們可以透過藝術學習生命。

相反的觀點則認為重視藝術目的等於否認藝術的內在價值。認為藝術只有所謂意義可言。既然其他非藝術的事物也可以達到道德社會目的，那藝術根本沒有內在價值可言。他們認為藝術是自發性的，其意義與價值和生活無關。因為兩個觀點各執一詞，造成兩種概念之間不可避免的衝突。

目的與自發

　　托爾斯泰（Tolstoy, 1930, p.120）認為將藝術和美麗劃上等號，是將藝術平凡化。他相信藝術的價值在於「對於人生的意義」。對他來說，藝術的價值在於道德意義；一個好的藝術作品在於表達道德情感，並具有教化意義。相反的，自發性觀點者認為目的主義者將藝術貶低為「訊息傳遞者」。因為「訊息」既然可以透過其他方式傳遞，比如訓話、政治演講或者新聞報導，則目的主義的觀點在否定藝術的真正內在價值。相對於目的主義，他們將藝術視為獨立活動。以下是幾個廣為流傳的自發主義例子。王爾德（1966）寫道：

　　　　只要對我們有用或者有必須性，或者對我們有痛苦或
　　者快樂的影響，引起我們的同情，或是成為我們環境的一
　　部分，就不算是藝術的一部分。因為藝術的主題跟我們沒
　　有關係（p.976）。

　　他結論（pp.5-6）：「所有的藝術都是無用的。」漢普菲爾（Hampshire, 1954）贊成自發性觀點寫道：

　　　　一般來說成功與失敗都在於作品本身……對於作品作
　　外在評判，並不是將其視為藝術，而是視作解決某些問題

的技術性成就……只有專注客體本身，才算對其有美學興
趣。批判者的工作泰半是賦與作品框架，用不自然的方式
去解釋作品（p.162）。

自發性的其他例子可見前面幾章，但我在此將從另外一個角
度去探討，劇院導演彼得布魯克（Peter Brooke），曾說過：「文
化不曾為任何人做過任何好事」，以及「藝術不曾讓任何一個人
變好」。賀斯特（Hirst, 1980, p.6）也表達類似的觀點說道：「藝
術教育的角色在於美化人類」，並引用一位「教育權威」犀利的
評論（*Observer* 24 January 1982）：「藝術非常棒，但道德則
否。」

這是一個哲學爭論的經典例子。兩造都執著自己的觀點，忽
略對方的說法，以致於形成明顯的錯誤。爭論起於假設藝術只屬
於自發性或者只依賴外在目的存在。但另一方面來說，在這麼多
藝術作品表達人生議題的前提下，否認藝術表達人生的目的是一
個明顯的錯誤。但同樣的，堅持藝術之意義只在於表達機制也是
一種錯誤。

藝術之自發性

自發性理論認為藝術作品本身意義與價值和外界事物無關，
（從狹隘的概念看藝術作品本身），這種觀點很容易就可以看出
前後矛盾之處。比如說，假設法文和偉倫的法文詩集無關是錯誤

的觀念，因為如果不了解法文，就無法理解詩集的精髓意義。在某些例子中，必須了解作品當時的社會歷史背景，才能理解並對作品做出評價。比如說要理解喬塞的語言，則必須對他的時代有所概念。莎士比亞當年使用的詞彙也隨著社會變遷而有所改變。必須理解那些詞彙在當時的用法，才有可能真正的理解他的戲劇。文學作品無法獨立於生活之外。理解語言必須包括對當時社會背景的理解。因此理解一首詩必須要理解那種語言，同時理解其文化。

即便在考慮非文字性藝術時，不需考慮社會背景，但作品無法獨立於藝術內容之外。我們無法想像史塔溫斯基的音樂竟會是在十二世紀創作的。某一件藝術作品都有其藝術語彙。假如巴爾托克（譯者註：著名二十世紀匈牙利，巴爾幹民族音樂作曲家）的音樂特質出現在海頓的音樂中，會顯的極為怪異。我們很難想像海頓的交響曲會有類似的不和諧狀況。如果我們從廣泛的歷史地理角度去觀察，則會發現不同的詞彙、角度、風格及藝術傳統對於藝術賞析至為重要。

當然，藝術家也不一定受限在他的時代中。泰納一些後期的畫作已經展露現代抽象表現藝術風格〔比如說跟康斯坦伯（Constable）相比〕。傑梭德（Gesualdo）的一些牧歌作品，被許多當代作曲家引用。要理解某一個作品的特殊性，就必須跟其他作品做比較。

許多作品的藝術性跟社會和藝術內涵有關，因此將這些視為「外在」因素是不智的。自發性觀點認為將注意力放在作品本身

是錯誤想法，這等於要一個人只考慮某句話的意義，但不需要考慮語言和生活因素一樣。

反應

　　將藝術意義獨立於生活之外是錯誤的觀點。然而這裡仍然有一個問題，藝術情感的可能性在於當事人對於藝術形式的理解。既然情感的可能依賴對於形式的理解，又怎麼會跟生活有所關連？我們怎麼會被虛設的戲劇角色所感動呢。我們對一個純粹的藝術創作所感動似乎是一件怪異的事情。雷德佛德（Radford, 1975, p. 75）對此所假設的答案：

> 　　受到小說和戲劇的感動，跟我們在日常生活中的感動
> 不同。這裡一共有兩種感動，也可能是兩種「被感動」的
> 意識。一種是生活中的感動（第一種意識）以及對於虛設
> 角色的感動（第二種意識）。

　　對於藝術的感動不能獨立於生活外，我們是因為在日常生活中有類似的感動，才可能對戲劇中的情境有所感觸。
　　我有的時候會舉西洋棋的例子證明藝術媒介的重要性。因為要理解西洋棋意義，才可能擁有西洋棋經驗，而藝術經驗同樣依賴對於藝術媒介的認識。但兩者不同之處在於，藝術意義跟生活有較為直接的關係。當然西洋棋也無法獨立於生活之外；其特質

與存在基於我們生活中對於遊戲的概念。西洋棋的限制在於每一舉棋的有效性都和棋規有關，而藝術作品的有效性和價值在於對生命意義的依賴。藝術在這一點上較為接近宗教，因為宗教可能失去對人的聯繫，而墜入無意義的宗教儀式當中。雖然社會問題無法獨立於宗教問題之外，但從宗教的觀點出發會有不同的見解。宗教機制如果脫離社會議題，則會變的毫無意義可言。

目的性理論將藝術作品視為觀察人生的透明窗戶。從這個觀點來說，藝術本身沒有內在價值，因為人們不論有沒有這個透明窗戶，都會有一樣的反應。自發性論點者採取完全相反的觀念，認為藝術的中心價值與人生毫無關係。我們如果將藝術視為半透明，則會有一些解釋性的價值。雷德佛德（Radford, 1975）結論：「我們對於藝術作品的反應雖然非常『自然』，但卻因為太睿智，以致於有不和諧和不連貫的地方（p.78）」。一個人如果對於戲劇沒有概念，則無法理解演員的行為。一個人不理解戲劇，則可能對戲劇產生雷德佛德假設之情境：「約翰今天為什麼自稱『格羅斯特』，而且假裝很痛的樣子？湯姆為何自稱『科恩威爾』，而且假裝挖出約翰的眼睛？他們昨天也這樣假裝，所以今天沒有人會再相信他們。」如果一個人把對於日常生活的反應拿來面對戲劇，他的反應就會非常不適當（我所指的「日常生活」是藝術之外的意思。我用這個詞，而不用「真實情境」，是因為將藝術情境與真實生活情境對比是一種錯誤的觀念）。但如同我們在第二章所見，他不適當的反應並不是因為沒有理性。藝術作品為情境打了一層半透明的光，這種半透明是適當情緒經驗不可排除的

一個部分。要看清這種光線中的情境，需要對於藝術概念的掌握。第二章中一位對於藝術毫無所悉的人，可能會說：「在紙片上畫的人怎麼會是勞溫伯（Lowenberger）先生。這不過是幾條鉛筆線，他是一個人耶，這兩者怎麼會相像？」

雷德佛德結論我們對於藝術的感動是「自然」且「過於睿智」，其中的不協調之處在於他不理解藝術經驗的重要性。如果一個人受到演員的感動，但不知道他們是在演戲，則他的反應是基於誤解。

對等的情形是，如果戲劇情景和生活毫無相關，一個人又怎麼會受到戲劇的感動呢。

在這裡可以用藝術中的「虛幻」來解釋我想釐清的一點。戲劇和舞蹈都常用到虛幻，而舞蹈更常用到「虛構空間」這個詞。如果一個人不了解虛幻的概念，就可能被誤導，將虛幻視為真實。海市蜃樓可能讓人誤以為前面真有海洋，但戲劇作品中並不希望觀眾真的以為台上有一場謀殺案發生。因此「虛幻」一般用在藝術之外的概念，而不是用在藝術理解之上。如果一位觀眾問凱薩為何在被殺之後，可以復活來謝幕，代表著他不理解戲劇形式。

類似的問題也出現在「假裝」這個詞彙，比如說有一篇有趣的論文，是蒙斯（Mounce, 1980, p.183）談到男女演員在《奧賽羅》中的演出：「當保羅羅彬森先生試著謀殺佩琪阿克服特小姐時，我們都注意到他在假裝，根本不相信這是真的。」但不論我們在日常生活中如何假裝取信於人，那都不是戲劇中所要達到的效果。

　　當一個人假裝痛楚的時候，他通常希望別人相信他很痛苦。但演員扮演格羅斯特時，並不是要台下觀眾相信他在眼睛被挖出那場戲中，真的感到痛苦。當用假裝的概念去思考反應對應之客體以及反應本身，通常會導致誤解。

　　有人可能認為我忽略蒙斯對於我們感受到**假裝**這部分的重要限制。如果用假裝來解釋我們對於藝術的不智反應，不但沒有解決問題，而且是將問題轉移。這樣更難看出我們明知其為假裝，但為何對此有反應。為了將這一點解釋的更清楚，讓我們思考一個小孩子的遊戲「讓我們假裝」。這是否證明我們對於假裝和藝術的反應一致呢？我不認為如此。以下是我的原因。（Ａ）我們因為知道這是假裝，所以不會受到驚嚇或者干擾；（Ｂ）我們會感動，是對於牛仔射殺印地安人的行為而感到震驚，但不是因為比利假裝射殺湯米而激動。即便我們認知這是假裝的，但卻不會因為演員完美的假裝而受到感動。

　　簡言之，如果我們知道這是**假裝**的，就不會被欺騙。但這樣很難解釋我們為何會感動。因為我們如果受騙，也許可以解釋為何感動，但戲劇的目的不在於欺騙。換一個方向來說，我們如果意識到這是假裝，又沒有被騙，那要怎麼解釋我們的感動呢。

　　我們的反應不是因為將保羅羅彬森的假裝視為真實。蒙斯接著寫道（p.184）：「保羅羅彬森先生也許假裝謀殺佩琪阿克服特小姐；但觀眾並沒有假裝被*他的所作所為*嚇到。」（斜體為我後加）我們沒有被他的行為嚇到；而是被奧賽羅真的謀殺黛斯朵夢娜所嚇到。

因為舞台上的燈光、效果及演技是為了讓整個情境逼真，因此觀眾會將戲劇當作真實的生活情景。但觀眾部分的反應可能是對於日常生活的反應，並不是將戲劇視為一個真的生活情況。戲劇的目的並不是要任何觀眾跑上台救黛斯朵夢娜、叫警察、或者大聲警告奧賽羅這是艾苟編造黛斯朵夢娜不貞的謊言。

因此雷德佛德不得不承認，即便這其中有其不協調之處，但是我們對於藝術作品的反應是「自然」的。如同蒙斯所說（1980,p.188）：「生命中的確有一些事物讓我們感動。那我們因為呈現出這些事物而感動又有什麼奇怪的呢？如果我們不感動不是更為奇怪嗎？就算這些情境是假裝的也不奇怪。」蒙斯點出我們應該釐清成因和反應相對客體的關係。即便我是對於戲劇有所感動，但情緒的成因在於這些情景類似於一些人生中的真實狀況。

雷德佛德認為我們對於藝術作品的反應有不和諧之處，是因為他無法認清我們在第二章所談到，自然反應是藝術概念之基礎。這些反應是最基礎的部分；因此在**這個**程度之上討論理性與否沒有道理。這些反應沒有所謂理性和諧與否的問題，理性是由這些反應所延伸出來。如果假設受到劇中角色命運的感動不合理，就如同假設演繹歸納法不合理。一個人可能針對某些藝術反應做出辯證，但一般來說，這就如同尋求法律的辯證性一樣無理。

我們可以透過思考「想像力」這個詞彙討論這個問題。我們在第八章談過雷得的推論：

這些虛設的角色怎麼會擁有本來沒有的美學想像力和

特質呢？這些顏色、形狀和圖案、音符和旋律，怎麼會有其本質所沒有的意義呢？……美學性的客體本身有其價值，但這些假裝的角色卻又怎麼會有價值呢……我們的問題在於為何會有這些價值？唯一可能的答案是我們把價值放在那裡——透過我們的想像力。

這是一個很吸引人的觀點，但他似乎沒有解決藝術和生活之間的問題，比如說在這種觀點之下，我們是把戲劇想像成真實生活，用這個想法解答我們受其感動的原因。

但這種推論是一種誤導。如果我們的藝術反應對應之客體就是想像力，那之前所談的幻象和假裝同樣是誤導。想像的意思就是知道這件事沒有真正發生。因此我們並不是想像奧賽羅謀殺黛斯朵夢娜；事實上奧賽羅真的殺了黛斯朵夢娜。而我們也不需要想像力就能理解演員是在扮演奧賽羅。

假設戲劇不需要想像力，但人們對藝術的所產生的適當回應卻需要想像力，則（A）這個推論不一定永遠正確，以及（B）這是藝術的特點。假設在一個高水準的表演中，我們不需要想像力就可以對於《李爾王》中挖出格羅斯特眼珠那一幕有所反應——如果有人沒反應反而有些奇怪。（B）並不是否認想像力的重要性。我的重點在於想像力對於理解反應生活中的人事物，具有同等重要的意義。想像力對於進入《李爾王》情景，回應劇中角色有其重要性，但我們同樣需要想像力才能理解一位現實生活中有類似遭遇的老先生。

　　視想像力為區別藝術經驗與其他經驗的看法，就如同前述用幻想和假裝來解釋藝術經驗一般錯誤。這種觀點一直存在於藝術哲學史。但我們很難看出想像力所扮演的角色。因為我們不會想像一位演員謀殺另一位，也不會想像奧賽羅謀殺黛斯朵夢娜。

　　這個觀點的另一個較為複雜版本可見斯庫頓（Scruton, 1974）的書《藝術和想像力》（*Art and Imagination*）。現在如果仔細討論他的觀點會導致離題，但是他的觀點與我的論點極為相關，而且我的論點會證明他基本上的錯誤。我希望自己可以公允的簡述他的論點，他認為藝術反應的特質不是針對一個真實客體反應，而是針對一個想像對象，因為「藝術作品經驗包含著意圖，是由想像力引伸出來，且脫離信仰與判斷（op. cit., p.77）。」即便這是真的，如同我前面所述，藝術經驗擁有「意圖性」但這不表示沒有信仰和判斷的存在。相反的，正因為他相信藝術情景是想像得來——運用「想像」概念——所以斯庫頓不懷疑所謂真實問題，而將信仰與判斷問題排除在外。一個人不可以聲稱他相信或不相信一個明知想像的情景——這是斯庫頓所解釋的藝術經驗。依照斯庫頓的說法，藝術沒有所謂真實和真理的問題，因為我們情緒所對應的客體是一個想像出來的客體。但依照我的觀點，他的論點有嚴重的錯誤，因為他認為我們的藝術反應是對應於想像的人事物。

　　斯庫頓觀點的另一個結果是：「藝術的傳統就是克服情緒介入（op. cit., p.130）」他認為我們所面對的不是真實情境，而是想像狀態，因此情緒介入是不合宜的。斯庫頓對於情緒介入的觀點

透露出他對於藝術傳統的誤解。

重申第十章的一個觀點，他的論點也許有**某些**道理，但會造成一個更大的誤解。理解戲劇概念可能代表著不會衝上台去救黛斯朵夢娜。但如果因此假設藝術欣賞需要距離、抽離、克服情緒介入則會導致誤解。相反的，在許多例子中，如果沒有情緒反應，則代表沒有辦法完整的欣賞這個作品。藝術傳統並不是克服情緒介入，而應該說是界定其特質。情緒反應對應的客體，決定了反應的本質。一個人不是對佩琪阿克服特小姐有所反應，而是針對劇中的黛斯朵夢娜反應。這正是巴蘭欽（Balanchine）困擾芭蕾世界的觀點，一位芭蕾舞女主角不是一個在跳舞的女性，因為她不是一位女性，也不是在跳舞。

藝術反應與生活中情緒反應不同，前者也不能視為後者的縮小版本。蒙斯認為我們將假裝的情景視為真實狀況的看法，是將藝術反應視為生活反應的一部分。為了解釋我的觀點，可以思考前面所提過的愛斯基摩人觀賞《奧賽羅》例子，他們相信台上真的有人被謀殺，所以在戲劇結束後要向他們證明沒有人被殺，他們才會放心。他們因為不理解戲劇形式，所以有所誤解。當他們發現沒有人被殺，但還是不理解藝術形式時，會認為整件事非常可笑。因此假設理解戲劇就可以有抽離態度，並且克服情緒介入是錯誤的觀點。相反的，在戲劇表演傑出的狀況下，情緒介入正可以顯示出他們對於戲劇的理解。我們可以假設這些觀眾和愛斯基摩人具有同樣的感動，但這等於用同一種標準衡量兩者，在我的觀點之下，他們需要用不同的標準衡量。

解釋

　　即便某些人可以接受上述辯證的問題，但我仍然感覺到有一個合理性的問題存在，也就是對於藝術反應的解釋。我曾說過這些反應，某方面來說將其視為人生情景。也許會被問道：「一個人明知這是戲劇，為什麼會對其產生如同生活情景的反應呢？」當戲劇情節雷同人生情節時，的確會引起類似的反應。但這不能算做解釋，因為兩者的差異性太大，很難讓人理解竟然會產生類似反應。舉例來說，表演是在舞台上進行；沒有演員向觀眾求救；也許正有數百人在觀看一場親密戲；我們知道他們是演員；有些時候台上的對話或動作跟現實生活差距很大。

　　一個很普通的解釋，認為藝術情景是真實情景的呈現或者象徵。但這個說法無法解釋一般對於藝術的反應。象徵在這裡的意義頗為模稜兩可。我們也許不必理解真實發生的情形，只要辨認外在的象徵即可。但象徵和實踐情形差異很大。舉例來說，十字架的象徵意義是內在意義，無法從宗教實踐以外來理解。因此象徵主義不能視為一般藝術反應的解釋。

　　另一個解釋是藝術和生活場景的類似。在某些複雜的例子中，比如說在戲劇中，透過舞台的概念展現兩者相似性。但寓言故事就不同於真實情景：戲劇上用不同的劇幕表達地理上的不同——莎士比亞的安東尼與克莉奧派翠拉，就做如此的呈現；獨白用來表達說話者的想法，但如果最後一排的觀眾都可以聽見獨白，那

劇中其他角色又怎麼會聽不見呢。還有其他許多例子，可以證明藝術與現實情景的不同，更讓這個解釋顯的晦暗不清。所謂適當反應的概念是從概念中發展得來，我們在藝術和人生中都會有類似的反應。

一個人在概念上和實證上，都不需要有相關的人生經驗，才能理解某種藝術。有很多情緒概念需要透過文學、故事和表演獲得。比如說兒童就透過故事，去接觸一些未曾經驗的情景。我們可以對於毫無類似經驗的藝術作品有反應。因此反應不能用藝術和人生的類似性做解釋，同樣不能用象徵或者呈現做解釋，因為這代表我們必須先理解呈現或者象徵的內容。在某些狀況下，也許需要對象徵者先有理解，比如說理解諷刺畫和諷刺柴契爾夫人的打油詩。但在其他狀況時，一個人可以完全沒有類似經驗，而產生反應。一個人可以透過藝術反應，學習到一些從未經驗過的人生情景。

我不想暗示概念理解是適當反應的前提條件，反之亦然。一個適當的反應**表現**出對概念的理解。概念的基礎部分在於我們的反應類似於真實情境。在比較複雜的狀況下，這兩者可能只有微弱關係。

無論如何，即便我們認知到戲劇並非真實，但我們依然會有反應。但有時因為反應非常驚人，以致於某些人認為他們一定是把戲劇與真實情況混淆。用幻象來解釋他們的反應；某些人會用想像力和假裝來解釋。這是因為他們將這些反應視為「真實」但不理性。這些推論都是錯誤的，我們對於藝術的反應是立即且真

實。我的論點可以用一個例子解釋的更為清楚，那就是對於喜劇中觀眾歡笑的反應。

我的理論反對現今流行的傳統藝術哲學，也就是將藝術反應與想像，幻想和象徵相提並論。我認為這整個觀點錯誤。我否認藝術反應的解釋可能性，因為這些解釋都試圖證明反應是基於類似情景的可能（我不想從藝術發展的角度解釋）。

我認為反應是自然且立即的。這等於反駁我們對於戲劇角色的感動是基於複雜思考的說法。一個人的感動不屬於不和諧狀態，也不屬於和諧理性，更不是依賴想像力、幻象、象徵或者假裝。這些反應跟什麼都無關。

反應，真實與象徵主義

對我們明知的虛設角色感動是非理性的；我們的情緒反應如果是理性的，則不應該是針對那些角色，而是其呈現或象徵的真實人們。被狄更斯小說中的窮人感動是非理性的，但如果是因此而對於現實生活中的人感動則合理。反對者同意藝術作品會改變人們對於窮人的看法，但否認人們會對於改變他們看法的作品本身有反應。

但相反的，一個人如果不是對劇中角色感動，而是對其所象徵的人感動，則犯了藝術和欣賞上的錯誤。這跟第十一章的觀點有關。在這種情況下，重點被轉移，反應不再是針對某個特定角色。比如說，富加爾的戲劇《違法行動之後的聲明》（*Statements*

Made After Arrest Under The Imorality Act），可以從題目中看出本劇在討論法律對於南非人民的影響。這齣戲對我來說是藝術上的失敗，因為觀眾所反應的不是劇中角色，而是現實中的人們。相反的，他的另外一齣《西維班西死了》（*Sizwe Bansi is Dead*）就是一齣成功的藝術作品，因為人們是對其中的角色情景有所反應。

因此人們對於柯則《麥可 K 的生命與時間》（*Life and Times of Michael K*）的反應，是針對故事主人翁。人們沈浸在他所面對的人生困境，對他這個角色產生反應。如果是針對劇中角色所代表的人物有反應，則不合理。同樣的，人們是針對艾略特的 *Middlemarch* 中，細膩的角色描寫產生反應。我們是對這些**真實**角色產生反應，而不是其象徵的意義。

一個人可能在之後的生活中，對這些角色有記憶和情感。這些不能證明他們**真的是**虛構角色，但如果對這些角色不能有所回應，則代表他們沒有真正的欣賞這個作品。

從反應可以顯示出對作品的理解程度。英國有一個受歡迎的電視劇集，其中描寫一段不愉快的婚姻。這對劇中的夫妻最近在真實生活中結婚，這位扮演先生的演員，在一次公開場合中被一群礦工拉到一邊，被揮舞著拳頭威脅他要善待他的妻子。漢瑞寶加（Humphrey Bogart）這位銀幕硬漢，也曾有好幾次被人威脅要看看他到底有多強悍。這種將演員與扮演角色合而為一的傾向，可以從一位扮演詹姆士龐德的男演員妻子透露，這位男演員有時候也會崇拜鏡中影像時，一些女性失望的反應中看出端倪。

這些例子顯示出欣賞者與現實的脫節，但卻與本章主題有關，

就是在舞台上發生的事情是真實的，因此所引起的反應是真實的。布魯托沒有假裝刺殺凱薩，演員也沒有假裝謀殺另一位演員，布魯托**真**的謀殺凱薩。人們並不是針對舞台上的假裝產生反應，在舞台上發生的事情是真實的。

回到之前的反對意見，一個人對於藝術作品的反應，的確可以改變人們在生活中的情感。一個人會因為麥可，改變對於那些生而無望，對人生無能為力之人的認知。這種特殊經驗所形成的改變當然不局限在藝術之中。我們在第十一章看到，而且可以應用到之後的部分，這種特殊經驗可以改變一個人對於戰爭、靈魂等的概念。事實上，正因為人們不是針對象徵，而是**針對特殊的戲劇角色情景反應**，因此可以真實的改變人們對於人生的看法。

這引起另外一個引用象徵主義的錯誤概念。有一本戲劇教育的書中寫到，戲劇中角色和情景的意義在於他們象徵真實生活。但這是誤解了藝術的力量。如果是一個真正的成功作品，人們不是對其中象徵的角色有反應，而是對其中**活生生**的虛構角色感動。

透過情感學習

這一點雖然常被忽視，比如說將教育視為習得同意或主張某個論點的能力。但我們一生中最重要的課程，就是了解教育不只是學習一些新的事實而已。這一點對於藝術教育也很重要，因為藝術賦與教育實質意義。

戰爭本來就包含死亡與折磨，但某一個特殊經驗卻可以活生

生的表達事實，進而影響情感層面。這不單是藝術教育的影響。人可以從生活或者藝術中，學到特殊經驗，進而改變自己對於戰爭和人們的態度。

李爾王落魄在暴風雨吹襲的樹叢中時，體悟到他從前高高在上時從未有過的想法：

衣不蔽體的不幸人們

無論你們在什麼地方

這樣無情暴風雨的襲擊

你們的頭上沒有片瓦遮身

你們的腹中飢腸轆轆

你們的衣服千瘡百孔

怎麼抵擋得了這樣的氣候呢

我一向忽略這種事情

安享榮華的人們啊

睜開眼睛來

到外面來體驗一下窮人所忍受的苦

分一些你們享用不了的福澤給他們

李爾王是怎麼學到這些體悟的呢？這顯然不是因為他學到一些事實。因為當他自問這些問題時，他已經知道這些事實。他知道窮人在挨餓、衣不蔽體、頂上沒有片瓦遮蔽、受盡各種苦難。但這些對他來說只是陳腔濫調，他的新體悟不是來自於這些事實。

當他高喊：「安享榮華的人們啊，睜開眼睛來」是因為他感受到
窮人的困境。是特殊的經驗讓他產生這種情感，進而看到以前所
不了解的事物。這些特殊情況讓他徹底了解自己的情感。我們可
以透過類似李爾王的藝術作品，理解相關的情感。這就是透過藝
術學習的力量，同時是藝術教育之所以重要的原因。如果有夠多
的人能夠因為這樣理解不幸之人的處境，我們就不會有那麼多遊
民與飢荒的人。我們的「高官厚爵」，政治領袖早就知道這些事
實；他們只是沒有感覺而已。

　　當哈姆雷特的父親亡魂告訴他被謀殺的事實，哈姆雷特高喊：
「這些桌子──就這麼讓我坐著，而這些惡人可能正對著我微
笑。」哈姆雷特學到慘痛的一課。但他到底學到什麼？考慮這個
問題，我們可以看他所寫下的文章，之後會同意合羅提歐所說的：
「我的王，我們根本就不需要鬼魂從墳墓裡爬出來告訴我們這
些。」因為我們知道，哈姆雷特早就知道惡人也可能戴著笑臉。
但我們可能需要一個特殊經驗讓我們真正體驗，如同鬼魂告訴哈
姆雷特一般。在現代這就等於我們被一個滿臉笑容的業務員欺騙
一樣[1]。

　　賀藍（Holland, 1980, p.63）寫道：「我們通常自認知道的事
情，其實並不是真正理解。」懷特（Patrick White）在《人之樹》
（*The Tree of Man*）中認為，啟示不會光芒萬丈的宣洩出來。維根
斯坦（Wittgenstein, 1967, p.158）說道：「如果一個理論或者一段
句子，突然對你產生意義，你並不需要會解釋他，光是這個企圖
就已經讓你有可能理解這些想法。」

　　教育的另外一個重點在於，學習主要是個人經驗。那不是每一個人都可以學得的，端賴每一個人的理解和敏感度。個人對於作品的概念，對人生態度等都會影響個人經驗。因此個人從中所學得經驗，不是改變一些可陳述的概念，而是學習一個人的態度。

　　這也是我們為何可以從藝術中學習。生活受到藝術影響，藝術沒有落入自發性主義者所定義的「訊息傳遞者」結果。我們很難想像其他非藝術方法，可以賦與我們這麼強而有力的道德、社會、情緒教訓。這是因為藝術有情緒性的影響。想想看，那些制式的文字怎麼會有這些結果。透過藝術學習得來的經驗，可以和日常生活作對比。類似的例子不勝枚舉。但在每一個例子中，情緒經驗都是透過不同的藝術形勢所表達出來。情緒與個人對於情境的概念密不可分。情緒反應主要對應於客體的特質。

　　我們從藝術所學，將會影響其他層面生活，比如說改變對人的看法。懷特在《人之樹》中寫道：「你要一直到忘記你是怎麼學得，之後才真正的了解這件事情。」許多人在看完孟克的畫之後，發現自己用孟克的觀點去看每一個人，把人看成一副皮膚底下的白骨。隨著時間過去，這種經驗慢慢退去，被吸收為一般生命態度的一部分。因此一個人可以擁有和培根、愛德華霍普和其他人類似的經驗。

　　我在第二章強調藝術的根基在於立即自然的反應，這種反應並不會隨著發展理性而失去。因此斯庫頓所聲稱的藝術傳統目的在於剔除情緒介入，是錯誤的觀點。蒙斯（Mounce, 1980, p.192）與他相反，認為一個沒有文化的人為了好萊塢電影而哭泣時，這

種精神要比一個刻意與情緒隔離的知識份子接近藝術精神。「沒有文化之人對爛藝術有反應。但這個反應起碼是真誠的。知識份子的問題不是他的意見，而是他的反應方式——他沒有辦法感受到那種神奇魅力。」

正因為情緒介入藝術，一個人可以更清楚的透過藝術理解人生。不但理解某個情景，而且參與類似經驗，親身感受其中。當格羅斯特在《李爾王》中失明之後，他發現自己以前是明眼瞎子，而現在雖然瞎了，卻開始看清一些事情。同樣的，李爾王等到發瘋之後，才讓自己真正清醒。他們所學得的都是以前知道但不理解的部分。他們所學的都是陳腔濫調，但這些知識不再是單純事實，而是反應在生活當中。我們可以透過對於戲劇的情緒介入，學習到這些經驗。

將藝術視為娛樂

有人將藝術視為一種娛樂形式，只是嚴肅人生中的一個娛樂分支，其中根本沒有可學習的部分。這種觀念更受到某些教育者的推波助瀾。這種觀念有一部分來自於將藝術視為單純訊息傳遞者的錯誤觀念。但他們更進一步的否認藝術可以呈現人生的可能性。托爾斯泰（Tolstoy, 1930, p.120）談到一個事實，將藝術與美麗和快樂劃上等號，但藝術卻能提供更多的部分。他的觀點仍然非常盛行：這是源自將美學和藝術性混為一談的論點，我們在第十二章已經討論過這個部分。賀斯特（Hirst, 1980, p.6）認為藝術

教育的角色在於美化人類，而那些「教育碩儒」認為「藝術非常美好，但卻沒有道德可言。」現在仍然有人用喬治艾略特的觀念，認為舊時代良好教養女性之藝術企圖與成就，只不過是「小情小愛」。

藝術的嚴肅性部分在於他們對生活的回饋，反應人類狀況與生活。當藝術失去嚴肅性，也就開始萎縮。這在文學藝術、戲劇和電影中最為明顯。許多藝術家都承認這一點。比如說，達達派試著讓藝術面對真實，將真實導入藝術中，他們批評當代藝術概念，認為他們已經失去整體性。他們採取的是道德考量，藝術家必須考慮人間疾苦。美麗不過是中產階級付錢給藝術家的目的。他們反對將藝術視為缺乏嚴肅生命議題的看法。達達派反對浪漫逃離主義的不道德。同時認為藝術如果與真實脫節就會喪失意義，而藝術經驗也就不過是空洞的經驗。這種觀點，如同我之前所說的，將藝術等同於宗教，當宗教行為和教義與真實社會道德關懷脫節後，他們就成為空洞的自治狀態。

藝術的活力在於和生命的關連這種看法，可見丁尼生（Tennyson）的一首詩「藝術宮殿」（*The Palace of Art*），這首詩起源於他的大學同學說：「丁尼生，我們不可能活在藝術中。」他想像自己建造一棟「豪華快樂的房子，讓參與者無拘無束居住其中」。他用「豪華房子」和「無拘無束」這兩個字眼的意圖很明顯。他想像這棟屋子由許多美好的藝術作品裝飾，遠離塵囂——他發現這有點像某些現代學術單位，當他寫道：「我如同上帝般坐著，心中毫無戒條，苦思這一切。」但這個宮殿已經成為一個

自欺欺人的監牢，因為藝術的價值和意義都蕩然無存，鄉下的農舍都要比這個強。

賀藍（Holland, 1980, p.108）認為藝術受到科學和非科學要求的影響，容易導致墮落：

> 屈從這些要求讓他們平凡，藝術淪為酬庸機器。生產越多只是創造更多有害物質。只有他們所蘊含的良好特質跟人類發生關連時，才能真的有所不同。

他這一點正是我之前所強調的，這些藝術介入必須跟每一個不同的個人有關。尚恩（Shahn, 1957）有類似的觀點寫道：

> 藝術的價值不在於跟社會的溝通程度，而在於內容和責任。一個藝術作品不論蘊含多少熱情、偉大思想、艱深語言，最終需要為社會服務，作品的內容和理解度一樣重要（p.106）。

在藝術和生活中的意義

自發性主義者的一個問題在於藝術用語之協調性。如同之前所談，漢普菲爾認為藝術評論是「不自然的使用這些字彙」。但我們很難假設這些用語在藝術評論時，和在平常非藝術狀況中的

使用毫無關連。也就是說這些用語即便看似跟平常用法一樣，但只有那些鑑賞家才懂他們的真正意思。這些用語的意義來自於他們在藝術中被使用的方法，比如說「明暗對照法」、「抑揚五音部詩」及「變調」等，但這些詞彙並不是藝術評論的主流用語。我認為將這些藝術用語如「悲傷」、「感動」等，跟他們在平常生活的用法脫離是不合理的。我們不需要學習特殊語言，也可以自由的討論小說、詩歌、戲劇等。一般來說，一個人必須了解這些情緒詞彙在平常的用法，才能將他們使用在藝術場合中。

這並不是說藝術用語跟其在平常的用法完全一樣。相反的，這正是藝術回饋給生活的許多層面之一。透過思考藝術用語，可以讓一個人更加了解這個詞彙在平常的用法。要記住字彙的意義並不是完全固定，在不同的場合可能會有細微差距。比如說，在藝術中使用「真誠」時，其蘊含的意義要比在日常生活中使用為廣。思考字彙在藝術中的意義，可以更為深層敏感賞析其意義。思考一首詩為何可以稱為「真誠」，可以讓一個人更為了解真誠的意義。

李維斯（Leavis, 1952-3）有一篇犀利的文章叫做〈真實與真誠〉就是一個很好的範例。他考慮三篇詩作，亞歷山大史密斯（Alexander Smith）的「芭芭拉」（*Barbara*），艾曼利伯朗特（Emily Bronte）的「冷冽大地」（*Cold in Earth*），以及湯瑪斯海地（Thomas Hardy）的「旅程之後」（*After a Journey*）。李維斯認為「芭芭拉」這篇是維多利亞時代的多愁善感文字，用它來當作錯誤示範。他認為它一點都不嚴肅，因為「這個題目本身就

充滿罪惡，毫無企圖心，只是無病呻吟，沈溺在自溺當中，帶著
純真的無恥，如果有人需要一個範例形容『不真誠』，那只要看
這篇作品即可……展現濫情主義的廉價，充滿陳腔濫調以及虛假
……」但他形容艾曼利的文字就大相逕庭。

> 韻律中顯露的情緒、雄辯的悲鳴，似乎帶著一種危險
> 的企圖；我們面對這種熱情時，可以感受到一種控制的力
> 量。

李維斯認為海地的詩作更為真誠，不像其他雄辯口吻的詩作，
他的詩帶有一種激烈，與海地不同。她將自己在真實情況中不太
清楚的部分編寫出來：

> 讓我們回去看亞歷山大的「芭芭拉」，我們可以說他
> 在描寫「芭芭拉」的過程中（很難說是他所想像的），想
> 要得到一種情緒的墮落，艾曼利假想一種情況以滿足想像
> ……自我想像需要由詩作的經驗補足（特別對照在海地的
> 例子時）一位遲鈍的讀者仍然可以在不知道前因後果的情
> 況下，感受到這些經驗。這些呈現出來的事實都會為他們
> 自己說話（pp.93-4）。

某些人可能不認為一位藝術家必須擁有某些經驗，才能真誠
的表達意圖。但某些偉大的作品是由一些擁有很多經驗，而且對

人生敏感的男性或女性創作。更甚者，沒有類似經驗的讀者是無法真正賞析這些作品。

海地「由詩文中精確描寫一個情景」──「精確的表達真實、特點以及複雜性。」相反於艾曼利的例子，海地「安靜的呈現環境與事實」。因此「稱讚海地的詩成功描寫現實……也就是說他表現出更為完整的真誠。」

我這是斷章取義李維斯的分析，但我希望這足夠解釋，我們透過文字在藝術中的運用，可以更為深層的理解一般文字概念。

學習經驗情感

情緒性情感教育非常重要。如同李維斯的例子顯示，知覺性的理性不但可以讓我們更理解情感，而且可以擁有更多情感。人如果沒有理性理解，是沒有辦法經驗情緒。一個人可以辨認詩作中的真誠情感，將自己投射進去。將自己融入表達形式中，也就是經驗情感。

李維斯形容海地的詩為「相對於華麗詞藻」；「是一種熟識與事實」；「沒有神奇的狂想、超自然、自欺欺人的情感」；「精確的事實（這方面沒有激動的迴響）。」這是我們在日常生活中可以感受到的完整情感──即便海地破題第一句寫道：「我看到一個無聲的魂魄」。這種真誠擁有的是樸拙、控制，沒有過度的情緒。李維斯指出詩中構成真誠特質的部分，同樣包括了理性認知的特質。要理解這些情緒，則必須擁有深層的情感。我們必須

了解與其相對的那些多愁善感和自我編造的情感——李維斯認為真誠與真實不可分割。而矯情主義會逃入自我耽溺之中，無法真誠的回應真實。

這個例子顯示生命和藝術的平行關係。更指出學習藝術中情緒介入，可以豐富我們對於人生的理解和情感。賽門威爾（Simon Weil, 1968, p.161）痛斥文學中不負責任的浪漫主義寫道：

> 不只是文學中的虛構不道德。在我們現實人生中也是如此。因為我們的生活就是由虛構組成。我們虛構未來；除非我們勇敢面對現實，否則虛構過去，改變我們的好惡。我們不去研究別人，我們只是自行編造他們的想法言行。

在此要了解以下二者的對比（a）「虛構」是一種「幻想」或「逃避主義」，而（b）「虛構」相對於「事實」或「歷史」。賽門威爾認為許多不道德的小說用逃避主義的幻想描寫人生與藝術。她的批評有一點與本書重點吻合，那就是反對將藝術視為虛假。比如說，莎士比亞的《一報還一報》就不是虛幻的小說；相反的，它精闢描寫人類真實狀況，讓我們從小說中理解自己以及自我欺騙的力量與危險。賽門威爾當年所批評的狀況，到現在愈演愈烈，因為電視讓許多人將幻想視為真實，而某些人沈迷於電視的陳腔濫調、吵雜的背景音樂與閃爍螢幕。

情感完整會導致情緒更容易受傷。李維斯稱海地的詩「難得的完整」，事實上「讓我想起最為真實的記憶，以致於無路可逃

的進入失落深淵（p.96）。」雖然代價如此高昂，但「海地的精闢完整性，抓住了經驗的精華，反應生命中最真實的部分，呈現人生的價值與意義。」一個人透過這一首詩可以學習生命中的真誠情感，更可能因此而感受到更為真誠的情感。

一個人對於生活的意義和價值不只反應在文字之間，還表現在他如何生活。一件藝術作品可以顯示其世界觀，對於生活的概念，甚至一些自己沒有注意到的自我欺騙和耽溺的矯情主義部分。柯爾雷基說：「我們知道他是一位詩人，但事實上是他讓我們成為詩人。」一個人的深度與真誠度可以從他參與介入的藝術形式得知。參與藝術可以增加一個人對於生活深度和經驗的深度及敏感度。

人生經驗如此多岐，而嚴肅的介入藝術可以讓人更為欣賞經驗的完整性。吳爾芙（Virginia Woolf, 1945）批評傳統矯揉造作的小說，希望我們可以審視一個普通心靈的普通一天：

> 心靈接受數以萬計的印象……生命不是一排井然有序的油燈……讓我們記住心靈中這些微光片羽落下的狀態，找出其中各種脈絡。人生比我們原來想像的要巨大許多（pp.189-90）。

藝術賞析教育可以幫助我們去除以前被誤導的概念：鼓勵我們用更為完整和敏感的情緒去發掘人生多種層面。當我們知道情緒不只是「自然直覺和主觀的反應」，是具有理性基礎時，可以

經由學習而擴展理解，更可以體會藝術對於人格發展的重要性。

結論

在此重申一次，強調藝術情感的理性基礎，並不代表反對針對藝術立即的反應。第二章指出藝術根基在於觀眾立即的反應。深度的理解並不會失去情感反應的能力。但不是所有情感都屬於立即反應，有時需要思考理解作品，才能做出適當反應。但某些情感則必須即時反應——不然會失去藝術之根基。我的理論不在於討論反應是否應該立即，而是認為藝術情感的重心在於理性和認知。簡言之，這些情感與理解不可分離。不論反應立即與否，如果沒有理解就無法有適當的情感。瑪莎葛蘭姆說過，要起碼五年的訓練才能在舞蹈上自然發揮。

因此用刺激─反應模型解釋意圖有其不協調之處。我們可以在第九章看到，藝術意圖無法獨立於藝術概念之外，這不是一個純然的物質性狀況。單純大腿的舞動，不是有意圖的行為，沒有辦法展現一個觀點，或者對人生的看法。同樣的，純粹用心理分析解釋藝術家或者觀眾的反應，會忽略情緒之藝術層面以及藝術媒介。導致無法分辨藝術與非藝術經驗。我們可以看到，情感與藝術表現可能密不可分。路西安佛洛伊德談到他的人像：「我在乎的不是畫作，而是人。」

這一點正是本章及本書的重點。歐文堅持他的作品不是詩文中有遺憾，而是遺憾中有詩文。他對於第一次世界大戰戰士們的

遺憾與他的詩文不可分割，因為他不可能光用詩文表達這一切。沒有詩文就沒有這些遺憾：遺憾——遺憾的詩文。

一個人藉由閱讀這些詩文得到類似戰壕中的經驗。透過這些藝術經驗可以得到之前所沒有的人生經驗。一般低估這種藝術經驗，事實上一位真正參加戰役的人，可能要在之後閱讀詩文時，才獲得之前所沒有的情感。賽門威爾（Simone Weil, 1978, p.59）寫道：「情感可以解放抽象，讓真實獨立具體。」

藝術作品在老師或者評論者的導引之下，可以顯露出真誠情感，賦與深刻的情緒經驗。如同李維斯（Leavis, 1952-3, pp.92）所說：「優越之處可以被強調。」知覺理性可以強調情感表達以及情感本身的特質。藝術中的理性不只可以賦與藝術更豐富的情感，而且可以豐富人生。

註

1. 我要感謝我在劍橋的教授 John Wisdom，當我在威爾斯哲學學會朗讀論文，也就是本章之前身時提供我這個例子。

ANSCOMBE, G.E.M. (1965) 'The intentionality of sensation', in R. BUTLER (Ed.), *Analytical Philosophy*, Vol. II, London, OUP, pp. 158–80.

ARGYLE, M. (1975) *Bodily Communication*, London, Methuen.

BAMBROUGH, J.R. (1973), 'To reason is to generalize', *The Listener*, Vol. 89, No. 2285, 11 January, pp. 42–3.

BAMBROUGH, J.R. (1979) *Moral Scepticism and Moral Knowledge* (London: Routledge & Kegan Paul).

BAMBROUGH, J.R. (1984) 'The roots of moral reason', in EDWARD REGIS, Jr (Ed.), *Gewirth's Ethical Rationalism*, Chicago, Chicago University Press.

BEARDSMORE, R.W. (1971) *Art and Morality*, London, Macmillan.

BEARDSMORE, R.W. (1973) Two trends in contemporary aesthetics, *British Journal of Aesthetics*, Vol. 12, No. 4.

BEARDSLEY, MONROE C. (1979) 'In defense of aesthetic value', Presidential Address at the American Philosophical Association, *Proceedings*, Vol. 52, No. 6, pp. 728.

BECKETT, S. (1963) *Watt*, London, Calder & Boyars.

BENNETT, J.F. (1964) *Rationality*, London, Routledge & Kegan Paul.

BEST, D. (1974) *Expression in Movement and the Arts*, London, Lepus.

BEST, D. (1978) Physical education and the aesthetic, *Bulletin of Physical Education*, Vol. 14, No. 3, pp. 12–15 Co-published in the *Journal of the Australian Association of Health, Physical Education, and Recreation*, No. 82, December.

BEST, D. (1978) *Philosophy and Human Movement*, London, Allen and Unwin.

BEST, D. (1984) The aesthetic and the artistic, *Philosophy*, 54.

BEST, D. (1985) *Feeling and Reason in the Arts*, London, George Allen and Unwin.

BEST, D. (1988) 'Sport is not Art', and 'The Aesthetic in Sport', in *Philosophical Inquiry in Sport*, Eds. WILLIAM J. MORGAN/KLAUS V. MEIER. Champaign, Illinois. Herman Kinetics Publishers Inc.

BEST, D. (1990) The Arts in Schools: A Critical Time. (Monograph), Corsham, Wiltshire; Birmingham Institute of Art and Design, and National Society for Education in Art and Design.

BEST, D. (1991) 'Creativity: Education in the Spirit of Enquiry', *British Journal of Educational Studies*.

BEST, D. (1992) 'Generic Arts: An Expedient Myth', *Journal of Art and Design Education*.

BEST, D. (1992) 'Generic Arts in Education: An Expedient Myth', *Times Higher Education Supplement*, 31 January.

BOLTON, G. (1984) *Drama as Education*, Harlow, Essex; Longman Group.

BONDI, H. (1972) 'The achievements of Karl Popper', *The Listener*, Vol. 88, No. 2265, pp. 225–9.

理
性
的
藝
術

BOSANQUET, B. (1915) *Three Lectures on Aesthetic*, London, Macmillan.
BRITTON, K. (1972-3) 'Concepts of action and concepts of approach', *Proceedings of the Aristotelian Society*, pp. 105-18.
BRONOWSKI, J. (1973) 'Knowledge and certainty', *The Listener*, 19 July, pp. 79-83.
CARRITT, E.F. (1953) 'Croce and his aesthetic', *Mind*, p. 456.
COLLINGWOOD, R. (1938) *The Principles of Art*, Oxford, Clarendon.
DILMAN, I. (1987) *Love and Human Separateness*, Oxford, Blackwell.
DUCASSE, C.J. (1929) *The Philosophy of Art*, New York, Oskar Piest.
EISNER, E. (1981) 'The role of the arts in cognition and curriculum', *Report of INSEA World Congress, Rotterdam*, Amsterdam, De Trommel, pp. 17-23.
GOODMAN, N. (1969) *Languages of Art*, London, OUP.
HAMPSHIRE, S. (1954) 'Logic and appreciation', in W.R. ELTON (Ed.), *Aesthetics and Language*, Oxford: Blackwell, pp. 161-9.
HART-DAVIES, R. (1962) *The Letters of Oscar Wilde*, London, Hart-Davies.
HEPBURN, R.W. (1965) 'Emotions and emotional qualities', in C. BARRETT (Ed.), *Collected Papers on Aesthetics*, Oxford, Blackwell, pp. 185-198.
HEPBURN, R.W. (1966) 'Contemporary aesthetics and the neglect of natural beauty', in B.A.O. WILLIAMS and A. MONTEFIORE (Eds), *British Analytic Philosophy*, London, Routledge & Kegan Paul.
HIRST, P.H. (1974) *Knowledge and the Curriculum*, London, Routledge & Kegan Paul.
HIRST, P.H. (1980) Transcript of a symposium 'Education with the arts in mind', Bretton Hall.
HOLLAND, R.F. (1980) *Against Empiricism*, Oxford, Blackwell.
JAMES, W. (Ed.) (1966) *Virginia Woolf: Selections from Her Essays*, London, Chatto & Windus.
KERR, F. (1986) *Theology After Wittgenstein*, Oxford, Blackwell.
KANT, I. (1929) *Critique of Pure Reason*, trans. N. Kemp Smith, London, Macmillan.
KUHN, T.S. (1975) *The Structure of Scientific Revolutions*, Chicago, University of Chicago Press.
LANGER, S. (1957) *Problems of Art*, London, Routledge & Kegan Paul.
LAWRENCE, D.H. (1936) *Phoenix: The Posthumous Papers*, Ed. E.D. McDonald, London, Heinemann.
LAWRENCE, D.H. (1962) *Collected Letters*, Vol. 1, London, Heinemann.
LEAVIS, F.R. (1952-3) 'Reality and sincerity', *Scrutiny*, Vol. 19, No. 2, pp. 90-98.
McADOO, N. (1987) 'Aesthetic education and the antimony of taste', *British Journal of Aesthetics*, Vol. 27, No. 4.
McADOO, N. (1987) *Review of Feeling and Reason in the Arts*, in *Journal of Philosophy of Education*, Vol. 21, No. 1.
MACDONALD, M. (1952-3) 'Art and imagination', *Proceedings of the Aristotelian Society*, pp. 205-2.
McFEE, G. (1992) Chapter 2, *Understanding Dance*, London, Routledge.
MACINTYRE, A. (Ed.) (1965) *Hume's Ethical Writings*, New York, Macmillan.
MACINTYRE, A. (1967) *Secularization and Moral Change*, London, OUP.
MANGAN, M. (1991) *Settling with the Indians*, BBC Radio 4 Thursday Play. Directed by David Sheasby, BBC Manchester.
MEAGER, R. (1965) 'The uniqueness of a work of art', in C. BARRETT (Ed.), *Collected Papers on Aesthetics*, Oxford, Blackwell.
MOUNCE, H.O. (1980) 'Art and real life', *Philosophy*, Vol. 55, April, pp. 183-.

NEWTH, M. (1989) *The Abduction*, London, Simon and Schuster.

NUSSBAUM, M. (1985) 'Finely aware and richly responsible: Moral attention and the moral task of literature', *The Journal of Philosophy*.

PERRY, R.B. (1926) *General Theory of Value*, New York, Longman.

PHENIX, P. (1964) *Realms of Meaning*, New York, McGraw Hill.

PHILLIPS, D.Z. (1970) *Death and Immortality*, London, Macmillan.

RADFORD, C. (1975) 'How can we be moved by the fate of Anna Karenina?', *Proceedings of the Aristotelian Society*, Suppl. Vol. 49 (July), pp. 67–80.

REID, L.A. (1931, pp. 62–3) *A Study in Aesthetics*, New York, Macmillan.

REID, L.A. (1969) *Meaning in the Arts*, London, Allen & Unwin.

REID, L.A. (Spring 1980) 'Human Movement, the Aesthetic and Art', *British Journal of Aesthetics*, Vol. 20, No. 2.

RHEES, R. (1969) *Without Answers*, London, Routledge & Kegan Paul.

ROBINSON, I. (1973) *The Survival of English*, Cambridge, CUP.

Robinson, K. (1989) *The Future of the Arts in Schools*, Edited by WORSDALE, A., London, National Foundation for Arts Education.

RYLE, G. (1949) *The Concept of Mind*, London, Hutchinson & Co. Ltd.

SAW, R. (1972) 'What is a work of art?', in her *Aesthetics: An Introduction* (London: Macmillan); first published in *Philosophy*, Vol. 36, 1961.

SCRUTON, R. (1974) *Art and Imagination*, London, Methuen.

SHAHN, B. (1957) *The Shape of Content*, Cambridge, Mass., Harvard University Press.

SIBLEY, F.N., and TANNER, M. (1968) 'Objectivity and aesthetics' *Proceedings of the Aristotelian Society*, Suppl. Vol. 42, pp. 31–72.

SPENCER, L., and WHITE, W. (1972) 'Empirical examination of dance', *British Journal of Physical Education*, Vol. 3, No. 1, pp. 4–5.

STANISLAVSKY, K. (1961) *Chekov and the Theatre*, originally from *My Life in Art* (Moscow).

STRAWSON, P.F. (1968) 'Freedom and resentment', in P. F. STRAWSON (Ed.), *Studies in the Philosophy of Thought and Action*, London, OUP.

SWIFT, J. (1726) *Gulliver's Travels*, Oxford, OUP.

TAYLOR, R. (1992) *The Visual Arts in Education*, London, Falmer Press.

TOLSTOY, L. (1930) *What is Art?*, trans. A. MAUDE, London, OUP.

THE ARTS IN SCHOOLS. (1982) London, Calouste Gulbenkian Foundation.

'Towards a Policy for Expressive Arts in the Primary School'. (1984), Scottish Committee on Expressive Arts in the Primary School.

URMSON, J.O. (1957) 'What makes a situation aesthetic?', *Proceedings of the Aristotelian Society*, Suppl. Vol. 31. pp. 75–99.

WEIL, S. (1951) *Waiting on God* (London: Routledge & Kegan Paul).

WEIL, S. (1952) *Gravity and Grace* (London: Routledge & Kegan Paul).

WEIL, S. (1962) *Selected Essays 1934–43*, chosen and trans. Richard Rees (London: OUP).

WEIL, SIMONE (1968) Morality and literature, *On Science, Necessity and the Love of God*, Ed. RICHARD REES, OUP, pp. 160–165.

WEIL, S. (1978) *Lectures on Philosophy*, trans. H. Price, Cambridge, CUP.

WILSON, R. (1967) 'The aerial view of Parnassus', *Oxford Review of Education*, Vol. 3, No. 2, pp. 123–34.

WIMSATT, W.K., and BEARDSLEY, M. (1960) 'The affective fallacy', in W.K. WIMSATT (Ed.), *The Verbal Icon*, New York, Noonday Press, pp. 21–39.

參考書目

WIMSATT, W.K., and BEARDSLEY, M. (1962) 'The intentional fallacy', in J. MARGOLIS (Ed.), *Philosophy Looks at the Arts*, New York, Scribner, pp. 91–105.

WINCH, P. (1958) *The Idea of a Social Science*, London, Routledge & Kegan Paul.

WINCH, P. (1972) *Ethics and Action*, London, Routledge & Kegan Paul.

WISDOM, J. (1952) *Other Minds*, Oxford, Blackwell.

WITKIN, R. (1980) 'Art in mind — reflections on *The Intelligence of Feeling*', in J. CONDOUS, J. HOWLETT and J. SKULL (Eds), *Arts in Cultural Diversity*, Sydney, Holt, Rinehart & Winston, pp. 89–95.

WITTGENSTEIN, L. (1958) *Philosophical Investigations*, 2nd Ed., Oxford, Blackwell.

WITTGENSTEIN, L. (1967) *Zettel*, Oxford: Blackwell.

WITTGENSTEIN, L. (1969) *On Certainty*, Oxford, Blackwell.

WITTGENSTEIN, L. (1976) 'Cause and effect: intuitive awareness', *Philosophia*, Vol. 6, Nos. 3–4, p. 410.

WITTGENSTEIN, L. (1980) *Remarks on the Philosophy of Psychology*, Vol. 11, Ed. G.H. VON WRIGHT AND HEIKKI NYMAN, Trans. C.G. LUCKHARDT and M.A.E. AVE, Blackwell, Oxford.

WOLLHEIM, R. (1970) *Art and its Objects*, Harmondsworth, Penguin. p. 112.

WOOLF, V. (1945) 'Modern fiction', in *The Common Reader*, 5th Ed., London, The Hogarth Press, pp. 184–95.

理
性
的
藝
術

通識教育 12

理性的藝術

作　　者：David Best
譯　　者：廣梅芳
執行編輯：林怡君
副總編輯：張毓如
總 編 輯：吳道愉
發 行 人：邱維城
出 版 者：心理出版社股份有限公司
社　　址：台北市和平東路二段 163 號 4 樓
總　　機：(02) 27069505
傳　　真：(02) 23254014
郵　　撥：19293172
　E-mail：psychoco@ms15.hinet.net
駐美代表：Lisa Wu
　　　Tel：973 546-5845　　Fax：973 546-7651
登 記 證：局版北市業字第 1372 號
電腦排版：臻圓電腦排版公司
印 刷 者：翔勝印刷有限公司
初版一刷：2003 年 2 月

定價：新台幣 350 元
■ 有著作權·翻印必究 ■
ISBN 957-702-570-6

國家圖書館出版品預行編目資料

理性的藝術 / David Best 作 ; 廣梅芳譯. --
　初版. -- 臺北市 : 心理, 2003〔民 92〕
　　面 ; 公分. -- (通識教育 ; 12)
參考書目:面
譯自 : The rationality of feeling :
understanding the arts in education
　ISBN 957-702-570-6(平裝)

　1. 藝術－教育

903　　　　　　　　　　　　　　　92002025

讀者意見回函卡

No. _____ 填寫日期： 年 月 日

感謝您購買本公司出版品。為提升我們的服務品質，請惠填以下資料寄回本社【或傳眞(02)2325-4014】提供我們出書、修訂及辦活動之參考。您將不定期收到本公司最新出版及活動訊息。謝謝您！

姓名：_____ 性別：1□男 2□女
職業：1□教師 2□學生 3□上班族 4□家庭主婦 5□自由業 6□其他_____
學歷：1□博士 2□碩士 3□大學 4□專科 5□高中 6□國中 7□國中以下

服務單位：_____ 部門：_____ 職稱：_____

服務地址：_____ 電話：_____ 傳眞：_____

住家地址：_____ 電話：_____ 傳眞：_____

電子郵件地址：_____

書名：_____

一、您認為本書的優點：（可複選）

❶□內容 ❷□文筆 ❸□校對 ❹□編排 ❺□封面 ❻□其他_____

二、您認為本書需再加強的地方：（可複選）

❶□內容 ❷□文筆 ❸□校對 ❹□編排 ❺□封面 ❻□其他_____

三、您購買本書的消息來源：（請單選）

❶□本公司 ❷□逛書局⇨_____書局 ❸□老師或親友介紹

❹□書展⇨____書展 ❺□心理心雜誌 ❻□書評 ❼□其他_____

四、您希望我們舉辦何種活動：（可複選）

❶□作者演講 ❷□研習會 ❸□研討會 ❹□書展 ❺□其他_____

五、您購買本書的原因：（可複選）

❶□對主題感興趣 ❷□上課教材⇨課程名稱_____

❸□舉辦活動 ❹□其他_____ （請翻頁繼續）

廣　告　回　信
台灣北區郵政管理局登記證
北 台 字 第 8133 號
（免貼郵票）

 心理出版社 股份有限公司

台北市 106 和平東路二段 163 號 4 樓

TEL:(02)2706-9505
FAX:(02)2325-4014
EMAIL:psychoco@ms15.hinet.net

--

沿線對折訂好後寄回

六、您希望我們多出版何種類型的書籍

❶□心理❷□輔導❸□教育❹□社工❺□測驗❻□其他

七、如果您是老師，是否有撰寫教科書的計劃：□有□無

書名/課程：＿＿＿＿＿＿＿＿＿＿＿＿＿＿＿＿＿＿＿＿＿＿

八、您教授/修習的課程：

上學期：＿＿＿＿＿＿＿＿＿＿＿＿＿＿＿＿＿＿＿＿＿＿＿＿

下學期：＿＿＿＿＿＿＿＿＿＿＿＿＿＿＿＿＿＿＿＿＿＿＿＿

進修班：＿＿＿＿＿＿＿＿＿＿＿＿＿＿＿＿＿＿＿＿＿＿＿＿

暑　假：＿＿＿＿＿＿＿＿＿＿＿＿＿＿＿＿＿＿＿＿＿＿＿＿

寒　假：＿＿＿＿＿＿＿＿＿＿＿＿＿＿＿＿＿＿＿＿＿＿＿＿

學分班：＿＿＿＿＿＿＿＿＿＿＿＿＿＿＿＿＿＿＿＿＿＿＿＿

九、您的其他意見

＿＿＿＿＿＿＿＿＿＿＿＿＿＿＿＿＿＿＿＿＿＿＿＿＿＿＿＿＿

謝謝您的指教！　　　　　　　　　　　　　　　33012